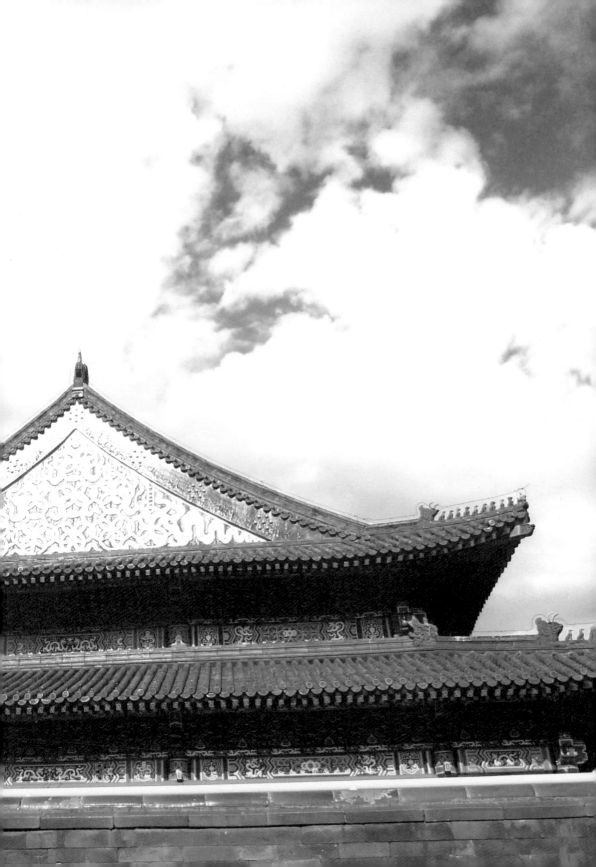

說故宮

故宮院長

故宮院長

李文儒 _ 著

歷史不僅屬於他的
創造者，也屬於每一個
人的眼睛和心靈。

誰的紫禁城

中國皇宮紫禁城，明朝永樂四年（1406年）籌建，永樂十五年開工，永樂十八年落成。從明成祖朱棣到中國末代皇帝溥儀，歷經明、清兩朝，共有24位皇帝在此執政、居住。

1911年的辛亥革命終結了中國帝制。1914年，紫禁城內成立古物陳列所。1925年，以明、清皇宮和宮廷舊藏文物為基礎，故宮博物院宣告成立，昔日戒備森嚴的皇宮從此成為大眾自由出入的博物館。

作為世界上現存規模最大、保護最完整的古代皇宮建築群，紫禁城的偉大在於它早已成為經典。

既古老卻又變幻的紫禁城圖像屬於它的創造者。

屬於近600年來所有見到和想到它的人們。

屬於每個人的眼睛和心靈。

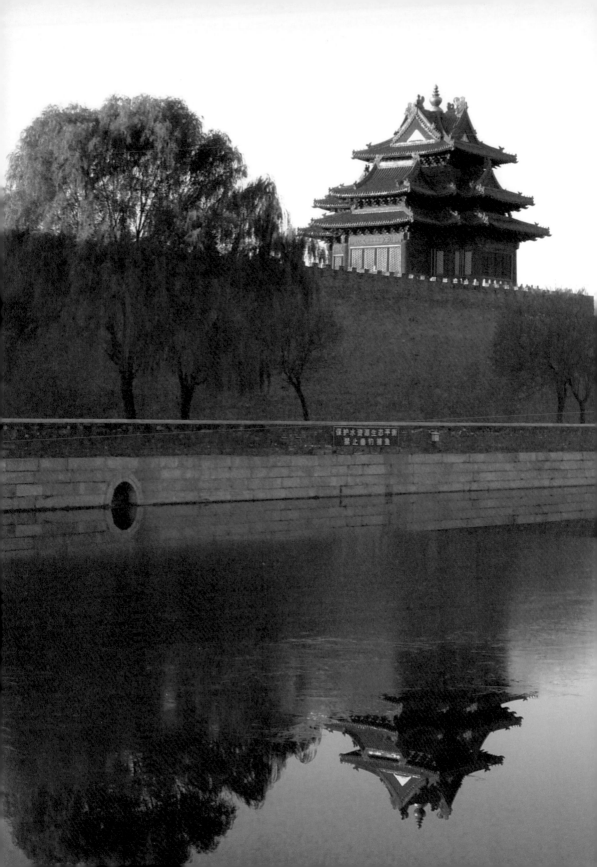

作為圖像的紫禁城

紫禁城北面的景山，雖說是建造紫禁城的時候，由人工專門為皇宮堆砌出來的一座「靠山」，既不高，也不大，卻是欣賞紫禁城的最佳位置。

人們從景山最高處的萬春亭望下去，大概都會驚訝發現：紫禁城原來是這麼一幅大畫卷啊！

凝視著鋪展於眼底那鮮豔奪目的紫禁城大畫像，相信任何人心中都會湧出特別的感受。

是啊！當皇宮——紫禁城——作為帝制時代統治核心的功能終結之後；當故宮——紫禁城——轉型為博物館公共文化空間之後；當紫禁城——現在的故宮博物院——僅僅成為大眾自由「觀看」的對象之時，紫禁城便只留下了「圖像」的意義。

誰都知道，紫禁城是皇帝建造的，是為皇帝建造的。

按照帝王的意志以及為帝王服務的意志建造的紫禁城，如其他皇宮一

樣，一定是當時當地最好、最輝煌的建築。並且，由於紫禁城是最後的皇宮，因至少有十幾個世紀之久可繼承的傳統和可吸取的經驗，所以與以往的皇宮相比，紫禁城得以建造得無比恢弘、無比壯美、無比豔麗，同時也無比規範、無比標準。

紫禁城，這座中國最後的皇宮，是傳統文化中，皇權文化在建築形態上的集中呈現，是帝制文化的立體化、符號化、圖像化，也是帝制文化與古代建築文化的高度統一，甚至是最完美的統一。由此，把已經成為大眾視野中「圖像」的紫禁城，置於圖像學領域中觀看、欣賞、解讀時，紫禁城便具有中國傳統文化以及傳統文化中皇權文化、古代建築文化的標本特性，從而為所有觀看者與解讀者，提供欣賞角度和解讀通道的種種可能。

2017 年，紫禁城落成 590 餘年之後，當年走進紫禁城的人數創造了歷史紀錄：1700 萬！在全世界，絕對沒有哪一座皇宮遺址、哪一處公共文化空間，在一年之內能夠做到這麼多人進出的成就。

就如所有的帝王一樣，建造紫禁城的明朝永樂皇帝朱棣，希望朱家的帝業承傳萬世。但他絕對想像不到，幾百年之後，他的宮殿已作為世界文化遺產，並為世界上保存最完整、規模最大的中國皇宮建築群，成了全世界參觀人數最多的遊覽勝地。

當這麼多人湧進昔日的皇家禁地隨意參觀「博物館」的時候，有多少人是在現代理念下，理性地解讀，又或感性地領悟眼前古老的紫禁城？又有多少人在思索、探尋理性解讀與感性領悟之間的碰撞與糾結？包括它的保護者、管理者、傳播者。

一個基本的事實是，紫禁城作為帝制統治核心功能的終結，是民主革命

的結果；皇帝的舊宮殿轉型為人民的博物館，是民國時代的文化革新與文化建設的結果。在紫禁城這樣一個空間不曾改動的圖像中，隨著時間的流動，演繹和累積著皇朝與民國、君主與民主、集權與公權的對峙跟交替。

正是基於這樣一個基本的事實，我所指的理性解讀，是以民主的科學價值觀，還原、認識、評價紫禁城的歷史，即透過紫禁城的顯性圖像，身臨其境地認識紫禁城與帝制時代的體制制度、禮儀規範、皇帝的執政行政、皇家的宮廷生活，及其與歷史發展、國家命運、民眾生活的關係。

我所指的感性領悟，是在感受著紫禁城強烈的視覺衝擊與心靈震撼時，仔細體會紫禁城建築的美不勝收。

我所指的思索、探尋理性解讀與感性領悟之間的關係，是進一步追問政治文化與建築文化、中國傳統文化與古代建築藝術之間，到底是什麼樣的關係。

如我在正文中所論：紫禁城其實是一個「主題先行」的藝術結晶，即中國帝王意志、統治思想、傳統文化的藝術結晶。紫禁城不是在建築美學的指引下完成的，而是在帝制、宗法、禮教理念的指引下完成的，或者說，古老文化、政治體制、社會結構、禮制理念左右了建築審美取向。

這正是中國古代宮廷建築審美的獨特性、根本性所在。

宏大的建築源於深厚的文化，找到了這個文化之本、文化之根，也就能明白面對紫禁城宏大建築群之時，我們為什麼總是為建築理念與藝術審美二者的完美統一而一再震驚。

對紫禁城的理性解讀與感性領悟的最大特徵，是以實體為對象、仲介，以可視的，可走進去的「圖像」為對象、仲介。與平面圖像（印刷品）、影視圖像不同，作為「建築」的圖像是可以走進去的多維圖像。走進紫禁城，即走進紫禁城圖像之中──在「圖像」中行走，在行走中解讀，在行走中領悟。

規模無比宏大、迷宮般的紫禁城，形成多維而連綿鋪排的紫禁城圖像，其相應的、明確又複雜豐富的資訊，足以使活動在圖像中的人，成為圖像中一個移動的「圖像分子」，成為被圖像化的「圖像」，被符號化的「符號」──包括封建時代主宰紫禁城的皇帝本人。

如皇帝的登基、早朝、經筵；皇帝的坐姿、站態、行走路線，統統被紫禁城空間嚴格限定，對臣子與奴僕的限定就更不必說了。可以說，紫禁城圖像是使皇帝成為皇帝、奴才成為奴才、臣民成為臣民的堅固牢籠。

雖然皇宮的功能早已消逝，現在的人們可以大搖大擺地以主人公的姿態，以審視者的身分行走在紫禁城圖像中，但仍然需要警惕紫禁城圖像的隱性綁架，警惕被其圖像化為紫禁城圖像中的一個移動的「新圖像」。

時世雖大變，但曾經瀰漫著帝制文化、皇權文化的那個實體沒有任何改變；曾經散發著固化帝制、固化皇權的強大而奇異的「氣場」力量之空間仍然原樣存在。

況且，那種長時期固定化的力量太強大，行走在這樣的氣場中，此時此刻「這一個」的視覺與感覺，很可能在不知不覺間被感化、被置換為彼時彼刻「那一個」的視覺與感覺，亦即成為被圖像圖像化的「圖像」，被符號符號化的「符號」。

於是，「這一個」移動的圖像或符號，會隨時隨地不由自主地認同帝制文化、皇權文化，或它們的某一方面。於是，現在的「這一個」便成了原來紫禁城的附屬與俘虜，即皇帝的附屬與俘虜。

這樣的事實其實屢見不鮮。

這是我反覆強調行走在紫禁城「圖像」中的人，必須自覺堅守現代理念理性的理由。不只是成百萬、上千萬的參觀者，也包括紫禁城的保護者、管理者、傳播者，而後者尤其重要。

一方面存在紫禁城圖像對於「我」的綁架與俘虜，即對「我」的負面影響與改造的危險；另一方面，在對紫禁城圖像的解讀與感悟中，「我」對於紫禁城圖像的選擇、置換與再造的空間無限寬廣。

一切基於紫禁城建成之後，特別是紫禁城成為現在人們視野中的圖像之後產生的多義性。

紫禁城既是一個實體，也是一個象徵體，更是一個成為圖像之後能夠激發無限想像的空間。

紫禁城的建造理念，幾百年來的實際使用，尤其是近百年的功能轉換，使得這一形態未改的建築實體，在圖像意義上一直處於「生長」狀態。

由建造理念決定，建造之時就賦予建築本體多重意義，包括明顯的、隱含的、象徵的，在後來的使用與轉換中，更衍生出真實的、虛擬的、視覺的、心理的、潛在的多重圖像。也就是說，紫禁城圖像是一個動態的「成長」過程，這個過程將會隨時間而繼續。

　　紫禁城建造者的初衷，紫禁城「需要」和「想要」的理解，與後人的理解和可能的解讀，永遠不可能對等。所以，理解和解讀的過程，即創造的過程。不斷「生產」出來的圖像，可以透過「我」的解讀不斷地「再生產」。

　　參觀紫禁城，把紫禁城作為圖像，首先是視覺行為。紫禁城是看的，不是讀的，但看也是讀，要讓走馬看花、浮光掠影的看，深化為認真的解讀。

　　「讀」屬於帝王的紫禁城之圖，「讀」屬於自己眼睛、自己心靈的紫禁城之圖。

　　當參觀者用自己的眼睛與心靈，把紫禁城作為完整或分解的圖像來讀時，事實上已進入重構的創造狀態。此時參觀的對象已不再是建築客體，而成為參觀者的主體創造了。這樣，參觀者就可以進入讀懂原本屬於建造者的帝王之圖，以及屬於自己眼睛與心靈之圖的境界了。

　　前面說過，紫禁城是皇帝為自己建造的。然而，中國的帝制一去不復返，建造紫禁城的實際目的與使用功能也一樣，誰都不會有再建一座紫禁城的白日夢，紫禁城的原創意圖就此終結。

　　前面也說過，紫禁城並不是在建築美學指導下設計建構，但基於文化原因，作為「主產品」的意義與作用雖然隨風而逝，作為「附產品」如紫禁城圖像的美學價值、美學意義等反倒可能成為永恆。

　　本書中，我所關注和集中討論的，就是紫禁城的「圖像」之美。

　　紫禁城既是中國傳統文化、皇權宗法禮教，亦是古老哲學詩學的形體化、格式化、標準化、圖像化，因而作為東方古代建築的集大成之作，紫禁城建

築留給人們的是無與倫比的東方建築之美。

紫禁城之美顯現在其選址、規劃、格局、結構、造型、著色中；顯現在其高低錯落、疏密協調、寬窄相間、空間節奏、光影變幻中；顯現在其整體的統一、完備、端莊，和變化差異下的對應、和諧、均衡、靈動中。

一句話：紫禁城整體的浪漫想像與細節的靈感閃爍，鑲嵌在高遠、博大、深厚、精緻的文化背景上。

紫禁城就這樣凝結為經典圖像。

這樣的經典圖像經得起歷史的篩選，經得起歷史的挑剔，經得起現在與未來的想像，不論是它的整體，還是局部，甚至是那些最細枝末節之處，最不為人們注意的角落。

既古老又變幻的紫禁城圖像屬於它的創造者，屬於近 600 年來所有見到和想到它的人們，更屬於今後見到和想到它的每個人的眼睛和心靈。

不只是從事城市規劃、建築設計的人們，也不只是從事造型藝術、工藝美術的人們，所有從事藝術創造、藝術設計的人們，都能夠隨時隨地從偉大的紫禁城中汲取藝術創造的靈感。任何一個人，只要有屬於自己的眼睛和心靈，都能從紫禁城圖像中，直觀地感受到中國傳統文化多方面的表達，和東方建築美學的強烈感染力，並受到無限啟發。

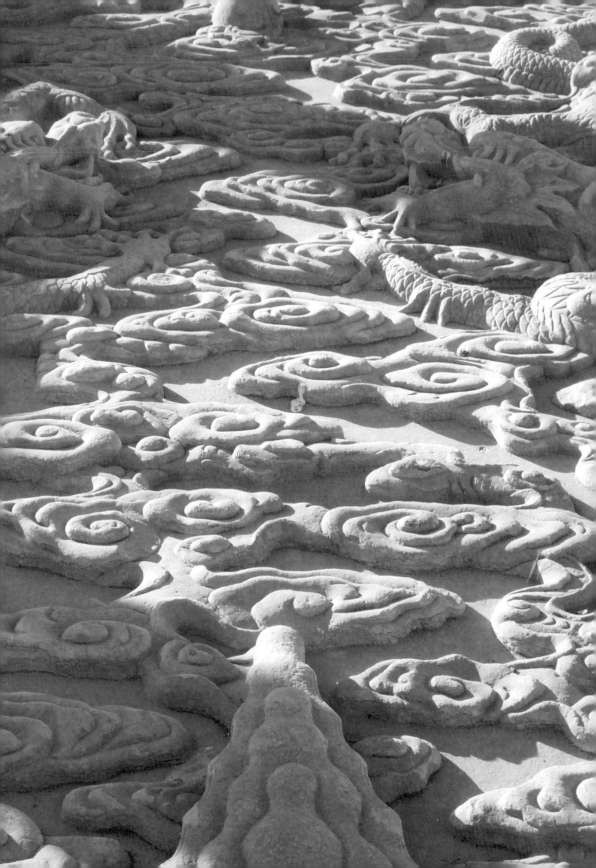

目　錄

[序一]‥‥‥‥‥‥‥‥‥‥‥‥‥‥‥‥‥‥‥‥　誰的紫禁城

[序二]‥‥‥‥‥‥‥‥‥‥‥‥‥‥‥‥　作為圖像的紫禁城

[壹]　規劃至尊　‥‥‥‥‥‥‥‥‥‥‥‥‥‥　23

天地感應，天人合一，金木水火土，天地日月人。中國傳
統文化中這些天與地、人與天地自然推演移易的文化理念
跟哲學思想，都可以用來為帝王的宮殿辨方正位、象天立
宮，都可以用來論證君權天授、普天之下唯我獨尊的權力、
等級與秩序的天然合理性。

[貳]　走向太和　‥‥‥‥‥‥‥‥‥‥‥‥‥‥　39

也許因為經歷了太多的風雨，經歷了太多的磨練，堅硬沉
重的御道終於變得光滑柔潤起來。這條光滑閃亮的中軸線
穿過無數的風雨，引領無數的人們，走進京城皇城紫禁城
最核心、最重要的地方，走進歷史的深處。

[參]　「坐」擁天下　‥‥‥‥‥‥‥‥‥‥‥‥　53

太和殿是皇帝登基的大殿，只有在這個地方才能確認皇帝
的身分，確立皇帝的地位。皇帝是什麼？皇帝就是太和殿；
太和殿是什麼？太和殿就是皇帝。必須把這座宮殿打造成
天下的核心、「坐」擁天下的宮殿。

［肆］ **宮牆柳** •••••••••••••••••••••••••••• 69

紫禁城高高的、灰色的城牆，紫禁城寬寬的、綠色的護城
河，紫禁城依依的、黃色的宮牆柳，為什麼能把紫禁城的
拒絕與吸引，阻隔與親近，鳴奏得如此有聲有色？

［伍］ **牆牆牆** •••••••••••••••••••••••••••• 81

當你忽然看到紅牆的某個角落，被一年又一年的雨水沖刷
出蒼老蒼涼痕跡的時候，當你看到紅牆的某些牆面，被一
年又一年的冷風翻捲起斑駁扭曲的牆皮的時候，肯定會牽
出別樣的思緒。

［陸］ **千門萬戶** •••••••••••••••••••••••••• 93

在現在的紫禁城裡，唯有當黃昏日暮，遊客散盡，管理人員
巡查、斷電、關門、上鎖，沉重又清晰的關門鎖門聲起落於
千門萬戶的時刻，才彷彿真切地聽到和感覺到來自那個年代
的聲音。那是一種足以把人心推入歷史深處的聲音。

［柒］ **皇家大院** •••••••••••••••••••••••••• 109

當順著紅牆規定和指引的一條條通道，走進走出一座座院
落的時候，深深感受到宏偉的紫禁城中，單體建築之間、
院落之間、區域之間、群體之間的聯繫，過渡與轉換，是
一個極其複雜豐富的體系。一處又一處，一進又一進，一
層又一層，庭院深深的精緻與婉約，被輕鬆地包裹在宏大
的紫禁城裡，吸引我們從宏大與輝煌中，尋找細小的隱蔽
與神秘。

[捌] **皇帝的廣場** •••••••••••••••••••••••••••••• 125
那些超越「皇家大院」的一個接一個的「皇帝的廣場」，
皇帝們想讓其發揮的作用、發出的聲音，是凝天下之神，
聚天下之氣的天帝之音、天子之音、帝王之音。

[玖] **中國大屋頂** •••••••••••••••••••••••••••••• 141
對於紫禁城來說，「人」形大屋頂，「如翬斯飛」的大屋頂，
如瑰麗冠冕的大屋頂，應當充滿溫情、充滿人性、充滿想
像的大屋頂，其實是沉重的、寂寞的、孤獨的大屋頂。

[拾] **天地之「吻」** •••••••••••••••••••••••••••••• 153
當帝王的說法漸漸褪色之後，在後來的人們看來，在並不
關心和追問這些「獸頭」與皇帝的關係的人們看來，蹲踞
在紫禁城宮殿上面成千上萬的「獸頭」，不管怎麼看，都
很美。

[拾壹] **欄杆拍遍** •••••••••••••••••••••••••••••• 167
正如紫禁城建築把中國古代建築發展到極致一樣，紫禁
城建築把中國的欄杆藝術也發揮到極致。無數蓬蓬勃勃
生長著的雲龍雲鳳望柱，它們的鋪排與擁護，讓天子的
宮殿穩穩矗立於超凡脫俗的境界之中，把天子的宮殿繚
繞成天上的玉宇瓊樓。

[拾貳] **窗裡窗外** •••••••••••••••••••••••••••••• 181
旭日東昇之時，火紅的陽光照耀在到處可見的大面積的
紅門紅窗上，照耀在紅門紅窗的金框金釘上，與粗壯筆
直的大紅廊柱一起，紅光浮動，金光閃爍，滿眼夢幻般
的景象。

［拾參］ **誰持彩練** ‥‥‥‥‥‥‥‥‥‥‥‥‥‥ 193

本出於等級規制的嚴格界限劃分，及由此形成路數的程
式化圖案色彩管理，反使得紫禁城中觸目皆是以致眼花
繚亂的花花世界，層次分明、有條有理。豐富變化中的
局部的斑斕色彩與整體的色彩斑斕，被控制得協調和諧，
花而不亂。

［拾肆］ **琉璃花** ‥‥‥‥‥‥‥‥‥‥‥‥‥‥‥‥ 207

紫禁城是琉璃的世界，是放射著黃色光芒的琉璃的世界。
在這座金碧輝煌的宮城中，到處盛開著琉璃花朵。讓人
驚訝的是，這些缺乏創意、寓意流俗的題材，竟然能夠
與宏大輝煌的建築協調相處，相映生輝。

［拾伍］ **大器朝天** ‥‥‥‥‥‥‥‥‥‥‥‥‥‥‥ 219

雕塑是有靈魂和生命的。紫禁城的靈魂與生命，不是顯
現在中國古代建築的科學與技藝之中，而是顯現在與哲
學思想、倫理觀念、文化精神的相對應之中。這是我把
大紫禁城看作大器朝天的大雕塑、大裝置藝術的根本原
因。這樣的大雕塑、大裝置藝術空前絕後。

［拾陸］ **流動的皇權** ‥‥‥‥‥‥‥‥‥‥‥‥‥‥ 233

在看得見金水河、金水橋的地方決斷國家大事，行使至
高無上的皇權，或許更有一種靠山面水，在風聲雨聲中
指點江山、把握天下的真切感受吧？

［拾柒］ **宮裡山河** ••••••••••••••••••••••••••••••••• 247

乾隆皇帝修了一個他專用的花園，把遙遠的山河收入他
伸手可觸的格局之中；看起來他想讓自己退休後遁入山
水之中，但在這樣微天縮地的山水下，他的廟堂同樣伸
手可觸。

［拾捌］ **死生有「命」** ••••••••••••••••••••••••••••••• 261

被扭曲的生命見證了無數被扭曲的生命而更加凸凹不
平，太蒼老的生命見證了太多的蒼老而更加蒼老。正是
這些蒼老的生命，用它們的蒼老蒼勁蒼翠與紅牆黃瓦的
絕色組合，與流動的風，與飄移的太陽、月亮光影的絕
色組合，無聲地撫慰著寂寞的宮殿。

［拾玖］ **哭泣的宮殿** ••••••••••••••••••••••••••••••• 275

如果不是親眼所見、親身感受傾盆大雨突然降落紫禁城
的情景，怎麼也想像不到那是種怎樣驚心動魄、驚天動
地的景象！但紫禁城有無比通暢的排水系統，再大的雨
水也容得下、排得出，再多的雨水、淚水也能在頃刻間
消失得無影無蹤，再多的污穢血腥也能在頃刻間沖刷得
乾乾淨淨。有了這樣的防範體系，再也不必擔心過多的
雨水會浸泡紫禁城，更不必擔心集體的滂沱與嚎啕會撼
動紫禁城。

［貳拾］ **雪舞禁城** ••••••••••••••••••••••••••••••••• 287

當現代的樓宇街景模糊在風雪裡的時候，人們發現，紫
禁城的線條，在風雪中更加清晰優美了；紫禁城的聲音，
在風雪中更加豐富悅耳了；紫禁城的形態，在風雪中更
加典雅端莊了；紫禁城的意象，在風雪中更加大氣磅礴了。

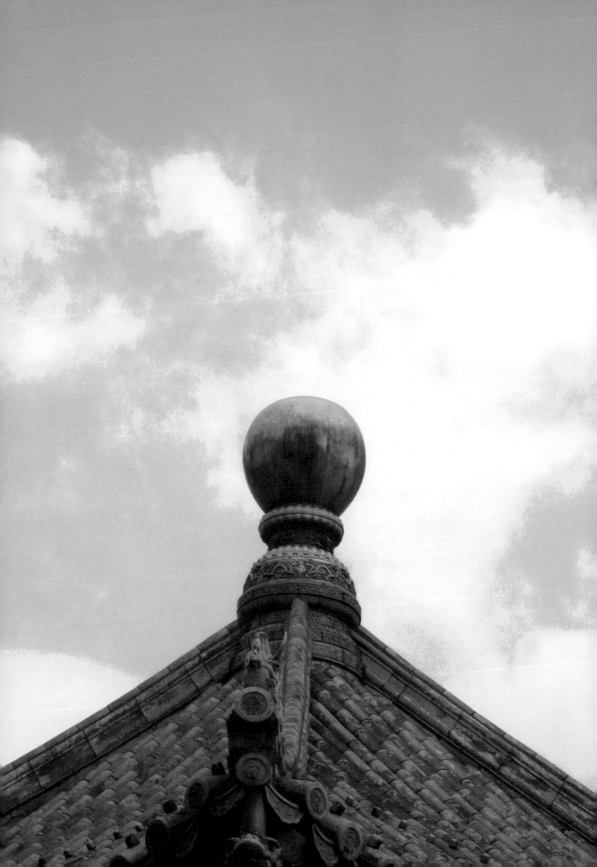

規 劃 至 尊

天地感應，天人合一，

金木水火土，天地日月人。

中國傳統文化中這些天與地、

人與天地自然推演移易的

文化理念跟哲學思想，

都可以用來為帝王的宮殿

辨方正位、象天立宮，

都可以用來論證君權天授、

普天之下唯我獨尊的權力、

等級與秩序的天然合理性。

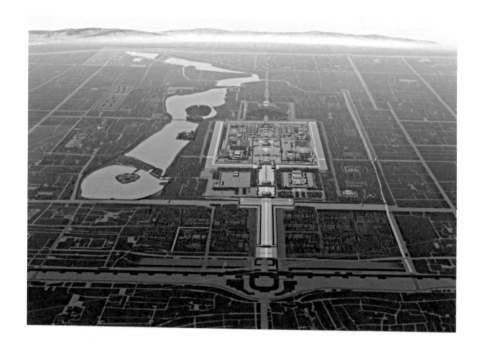

紫禁城落成時與京城、天地山川的關係。現
在只能借助數位技術做這樣的虛擬呈現，即
便如此，大概亦是想像的成分居多。不過這
種遠距離的視角，更便於觸摸紫禁城高天大
地，遠山近水，一片金甌浮動於「滄海」之
上的大格局、大氣象（此圖由北京故宮博物
院與日本凸版株式會社共同組建的故宮文化
資產數位化應用研究所提供）

　　到底是誰設計了偉大的紫禁城？雖然沒有如知名人物那樣厚厚的傳記，連浩瀚的史料裡也只有隻言片語，但我還是堅持認為紫禁城的設計者是世界上最偉大的設計師，甚至是空前絕後的。

　　紫禁城之前的中國皇宮、宮城建築，儘管有記載的文字，有殘存的遺跡，如阿房宮、未央宮、大明宮等，但畢竟非眼見之實，只能作考古和想像的依據；紫禁城之後的不可能再有，自不必說了。因此，每每向中外人士說起紫禁城是世界上現存規模最大、保存最完整的皇宮建築群時，我總有些掩飾不住的「得意」。

　　我經常站在高處凝望紫禁城，大多在日出或日落時分，凝視、感覺、捕捉從連綿鋪排的黃色屋頂上浮動與升起的輝煌。我也經常穿梭在宮殿之間，在一座隔著一座，或一處連著一處的迷宮般的院落裡轉來轉去。我也曾在薄雲遮月的寒冷冬夜，觸摸寒風竄過夾道時發出的聲響，尋找和等待在剪影般的高牆、屋脊、簷角間時隱時現的月亮。
　　每當這樣的時候，我總會產生一些奇怪的想法。
　　我會覺得紫禁城的規劃設計不可以用常理來解釋。我曾經竭力推翻心中關於紫禁城的設計者是世界上最偉大的設計師的想法，我曾經找出一個我認為很充足的理由說服自己——皇帝一人說了算，只要他願意、同意，他就能辦得到。但是，這個理由還是不能說服我自己。最後，我終究認為紫禁城源自一個偉大的構思、一個偉大的規劃、一個偉大的設計。

　　紫禁城落成後，跟以往歷朝歷代的皇宮落成後一樣，照例需要一些歌功頌德的詩賦。永樂皇帝朱棣讓他認為最有才華的臣子去寫。文淵閣大學士楊榮、金幼孜各自寫了《皇都大一統賦》，李時勉寫了《北京賦》，除了照例地歌頌「聖王」永樂皇帝外，主體還是在隆重描述紫禁城。從那些華麗鋪排

在景山上看紫禁城。晴朗的天空下，燦爛的
陽光照耀著紫禁城，雖然四面八方拔地而起
的高樓大廈難以淹沒和遮蓋紫禁城的輝煌，
但畢竟迫使原本高高在上的皇宮陷落在現代
都市的谷地之中；只有當大雪飄落時，遠近
高低的一切都被模糊朦朧之後，眼下的紫禁
城才恢復了遺世獨立、天人合一的原狀原貌

的辭藻中，大體可以知道一些關於紫禁城的規劃設計和觀念。

楊榮賦中有這樣的詞句：應天以順時，辨方而正位；乃相乃度，載經載營；貫天河而為一，與瀛海其相通；西接太行，東臨碣石，巨野互其南，居庸控其北；北通朔漠，南極閩越，西跨流沙，東涉溟渤；勢拔地，氣摩空；梢橫青天，根連地軸；包絡經緯，混沌無窮；仰在天之神靈，隆萬古之尊號……

這些詞句看起來很玄虛、縹緲，其實，這樣的大思路、大視野對於紫禁城的建造起著決定性的作用。

古代絕沒有現代的科技水準，沒有航測遙感，沒有衛星定位，沒有精確到毫釐的精密儀器，卻有屬於那個時代的遙感、遙看、遙測。

古人，是相信天地相應、天地感應的。天上有北辰貫中天，地上有南面聽天下；天有天軸，地有地軸；天上有紫微星垣，地上有紫禁城。山水融結在天，裁定在人。大靠想像力、眼力，小靠功夫技巧。

如果說這是中國人認識天、地、人的宏大宇宙觀，如果以這樣的宇宙觀作紫禁城的創意、指導紫禁城的規劃，那麼紫禁城規劃設計的指導核心實在是一種精神狀態，一個理念、意念，因而是高深莫測、無比神秘、莊嚴神聖、至上至尊的。在永樂皇帝心中，在臣民心中，在所有參與其事的人們心中，他們將要建造和將要看到的紫禁城，是矗立在天地間，溝通天地的形象與標誌。

毫無疑問，朱棣是紫禁城的總規劃、總設計、總指揮，其底下有一個出謀劃策、奔走督辦、執行操持的團隊。

從大的方面來說，紫禁城不是量出來、算出來的，而是想出來、看出來、說出來的。自然，一定有很多人，要做許多很實際、具體的工作，如「仰觀天象、俯察地理、中參人和」等。他們得堪天輿地，至少得在北京城的四面八方餐風宿露，並且不知多少次站在北京的西山上指指畫畫。心之所想，目之所及，他們得說出崑崙山如何與燕山相連，得說出大海在什麼地方，得說

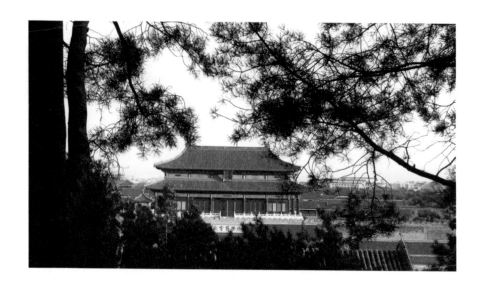

近 600 年前紫禁城的北門 —— 神武門 —— 近
在眼前，50 多年前的人民大會堂隔著一座紫
禁城也看得清楚；穿越 500 多年的歷史，這
兩座建築居然能配合得如此協調

出天高山遠、地廣水長、縱橫四海的天下大勢來，得說出北京城、紫禁城在天地山水間至尊至榮的位置來。

說出這些並不難，他們有足夠的歷史參考資料，包括文字與口傳資料。因為過去的皇帝們早已在不少地方建造過不少皇宮了，他們在不同的地方說過類似的話，做過類似的事。比如元朝人在這裡建元大都的時候、朱元璋建南京都城和南京紫禁城的時候。

讓皇帝相信更不難。朱棣曾作為皇帝的兒子，被朱元璋封為燕王，統領軍隊駐守北京（明初為北平）。朱棣在他苦心經營的封地生活了那麼多年，多少次從北京北出北伐，南下征戰，憑著對北京的感情，對北京周邊及更遠些地方的山山水水之熟悉，他很容易相信北京風水最好的說法，更容易相信和認定即將拔地而起的紫禁城是風水最好的說法。幾乎可以肯定的是，最初北京城、紫禁城風水最好的說法，原本就出自他的授意。

退一步說，即便實際狀況並非如此圓滿，也能夠說成這樣，而且會說得讓人不得不信服。即便是現在的環境藝術家、城市建設規劃師、建築設計師，還有如北京市的普通市民，在天氣晴朗時，也會站在北京西面或北面的山坡上，極目四望，天南地北地想一想，不僅能感受到，甚至也能說出些類似的道理來。

雖說紫禁城是想出來、看出來、說出來的，雖然在立項、論證、講理念、講思路的時候，可以大而無當，天馬行空；但到具體規劃設計的時候，必須想得、看得、說得很實際，很實用。

至上至尊的紫禁城既不能超凡脫俗，又必須超凡脫俗。既要在人間，要有人氣，有臣子，有百姓，又不能混同於普通百姓，也不能混同於王公貴冑。皇帝就是皇帝，都城就是都城，皇城就是皇城，宮城就是宮城。紫禁城是城中城，是禁地。

北京城所有民宅官宅都是低矮的，只有紫禁城是高大的，還有寬河護著、

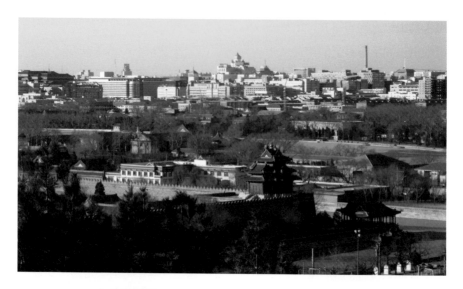

（上）端坐在紫禁城城牆的西北角樓在任何
　　　環境都能保持獨立、不可侵犯的風範

（下）從松柏的枝幹間望出去，紫禁城的背
　　　影、側影縹緲若仙境

高牆圍著，不得靠近，連正視也不能，可望而不可及。

從高牆上可以望見少許黃色的屋脊，普通人只能想像裡面的樣子。裡面的人站在高處則可以無遮無攔地看遠山、遠地、近水，看匍匐在腳下那大片大片的灰色房屋。

距離足以產生高貴，神秘方可保持至尊。

紫禁城的占地面積、建築群落與建築面積，的確是以大為貴、以多為貴、以高為貴的。以護城河為界，占地足足 72 萬多平方公尺，據說房屋總計是 9999 間半。除了赫赫皇家，還有誰有如此的資格、氣魄、實力！

此外，紫禁城的內部格局，也是最講究突出核心與服從核心的。最重要的是那條與天軸對應的地軸，那條校正北京城、進出紫禁城的中軸，所有重要的高大建築都由中軸貫穿起來。中軸上最重要的是三台之上的三大殿，三大殿中最重要的是太和殿，得用一切手段讓它突顯出來，讓它高聳入雲，與天相接，讓所有看到它的人都能產生雲擁天子宮殿的感覺。

完成最核心、最重要的定位，其他就好辦了，一切依次安排各自的位置、形制、高矮、大小、寬窄、色彩、名號、功用，一通百通，一順百順。所有的格局，所有的建築，所有的空間，不管有多大、多多、多寬、多廣、多窄，一律以中軸為核心，以太和殿為核心，一律以方正、規矩、條理、秩序來烘托，強化和渲染天子宮殿的穩固、崇高與至尊。

連色彩也是這樣。整個北京城都是灰色的，唯獨紫禁城是黃色的、紅色的。黃色鋪排的屋頂，紅色綿延的牆壁與門窗。那是天上太陽的顏色，那是紅日東昇時候的顏色，那是可以與太陽相互輝映的顏色，是太陽的光、耀眼的光、燦爛的光，是造就輝煌與至尊的光。

所謂的天地感應，天人合一，金木水火土，天地日月人，中國傳統文化中這些天與地、人與天地自然推演移易的文化理念跟哲學思想，統統可以用

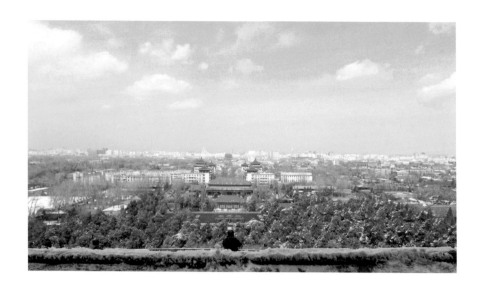

（左）景山萬春亭北望。作為紫禁城的北
　　　御苑，景山占地 23 萬平方公尺，除
　　　人工堆積起來的 88.7 公尺高的「萬歲
　　　山」及山上的五座觀景亭外，
　　　其主體建築──供奉歷朝皇帝
　　　畫像的皇壽殿──位於山之正北；
　　　御苑往北，是皇城北大門北安門（即地
　　　安門）；再往北，是晨鐘暮鼓的鼓樓
　　　鐘樓；再往北，往北，望不見的地方，
　　　則是明代皇帝們的陵墓所在地天壽山
　　　和「燕山雪花大如席」的燕山山脈了

（右）萬春亭西望，近處是以瓊華島上的白
　　　塔為中心的北海。北海與其南面的中
　　　海南海組成了以蕩漾水面為主的皇宮
　　　西苑比紫禁城大了許多。在這樣風和
　　　日麗好天氣裡，遠處的西山一覽無遺；
　　　如黛的西山向北往東，就與燕山連在
　　　一起了

由近及遠，或由遠及近，近處的依山傍水，
遠處的山環水繞，紫禁城都擁有了

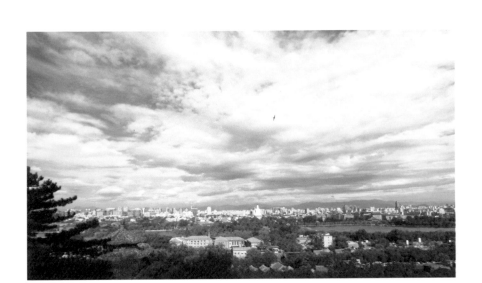

來為帝王的宮殿辨方正位、象天立宮，都可以用來論證君權天授、普天之下唯我獨尊的權力、等級與秩序的天然合理性。雖然所有的出發點與所有的指向都在竭盡全力突顯皇城、皇權的至高無上，渲染天子宮殿的獨尊天下；雖然只有皇帝能這麼想、這麼做，也只有皇帝才能做到，但從建築設計的角度想想，這實在是很浪漫的事情，也是很誘人、很迷人的事情。從建築美學的角度看，這必定成為中國古代建築經典的大環境觀，亦為大環境藝術的根源與靈魂所在。

　　紫禁城不只是一個時空中的存在。

　　沒人否認紫禁城是一座偉大的建築，也否認不了紫禁城的設計者是最偉大的設計師。可是，也沒人能夠明確指出誰是這位最偉大的設計師。朱棣不是，參與建造紫禁城的那些有名有姓的人們也不是。紫禁城其實是一個「主題先行」的藝術結晶，是中國傳統文化的藝術結晶。確切地說，紫禁城是古老哲學詩學和傳統禮制禮教的格式化、物象化、美學化，是集體無意識的創作。

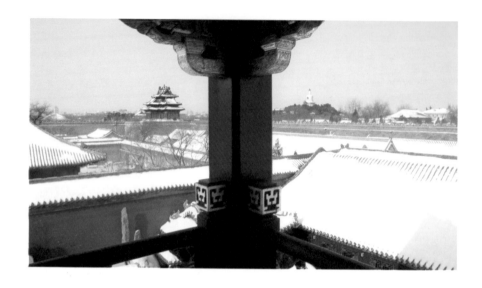

站在紫禁城建福宮的延春閣上向西北望去，
角樓和北海白塔似乎伸手可觸 —— 皇帝的宮
殿、城池、苑囿就這樣輕而易舉地被「規劃」
在同一幅「畫」中了

　　紫禁城的選址、格局、造型、著色，紫禁城的高低錯落、疏密協調、寬窄相間，紫禁城變化差異中的對應、和諧、均衡，並非在建築美學的指引下完成的，而是在建築理學的指引下完成的。

　　悠久深厚的中國傳統文化是紫禁城定位奠基的原點，是紫禁城建造的基準線，或者說古老文化、禮制理念左右了建築審美取向──這大概正是中華民族建築審美的獨特性所在。

　　面對紫禁城，我只是驚訝於建築理學與建築美學二者之間竟能如此完美地統一！不知僅僅為一個特殊的個案還是普遍的規律？

　　但有一點我是明白的：偉大的美在於整體而不在局部，任何時候，偉大的美都是整體的美，這樣的整體之美是大美。大美不言，大美有聲、有形。這樣偉大的美一定有它深深的整體文化、系統文化之根，如一棵迎風獨立的參天大樹，一定有發達的根系那樣。

　　偉大的建築來自偉大的規劃，偉大的規劃源於偉大的文化。整體的浪漫想像與細節的靈感閃爍鑲嵌在高遠、深厚、精緻的文化背景上──皇帝想要建造的，為自己建造的紫禁城就是這樣的。

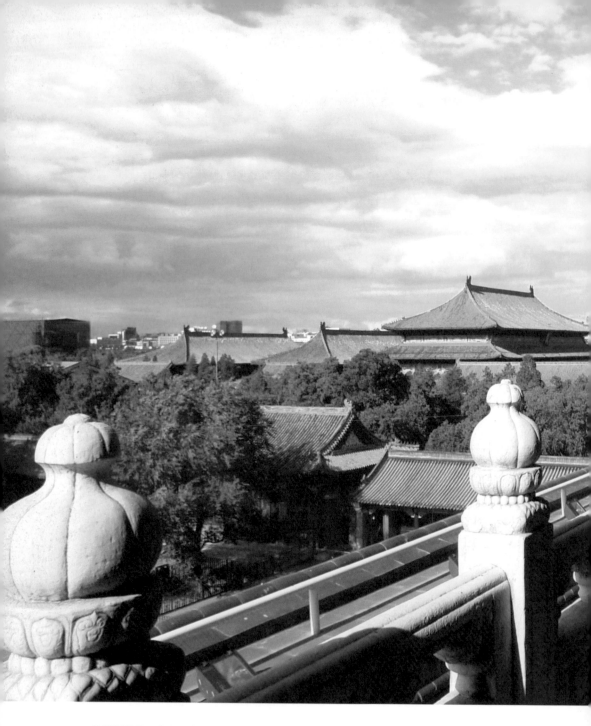

從端門城樓西北側向東看，端門的紅色廊柱、白色欄杆，尤其是太廟的黃色大屋頂極具視覺衝擊力，而北京城很高的地標性現代建築世貿大廈，只能成為可有可無的背景了

與紫禁城同時落成的供奉皇帝祖先的太廟位於紫禁城南、端門東，占地 13.9 萬平方公尺。對稱於太廟的端門西側為皇帝祭祀土神、穀神的社稷壇，占地 22 萬餘平方公尺。此即紫

禁城的左祖右社。本來與紫禁城連為一體統一管理的北苑、西苑、左祖、右社，現在雖然
同屬被保護的歷史文化遺產，但分屬各異，若能完整保護、統一管理開放，則會更為真實
地還原出古代皇家建築天人合一的大格局、大氣象、大環境藝術

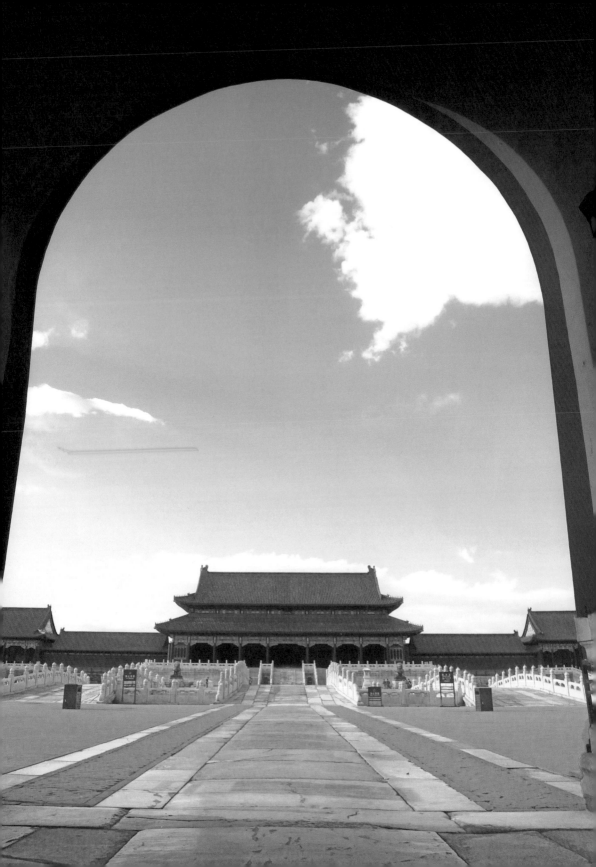

走 向 太 和

也許因為經歷了太多的風雨，

經歷了太多的磨練，

堅硬沉重的御道終於變得光滑柔潤起來。

這條光滑閃亮的中軸線穿過無數的風雨，

引領無數的人們，

走進京城皇城紫禁城最核心、最重要的地方，

走進歷史的深處和高處。

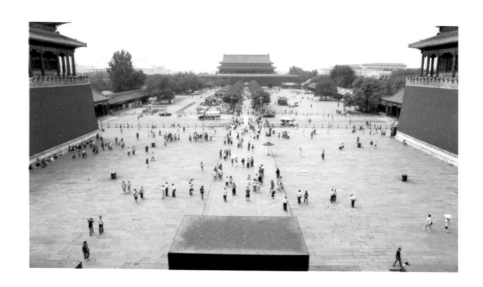

從午門城樓上向南看，光滑筆直的青白石中
軸御道依次穿過端門、天安門

　　我不止一次看到過這樣的資料，也不止一次聽說過這樣的事：中國和外國的建築師、藝術家、設計師、外交官等等，面對紫禁城時，覺得中國宮殿的空間大得令人感到「茫然」，穿過紫禁城的城門或站在城門下面時，會感到獨一無二、特有的威嚴高貴，甚至有人不由自主地跪下來。

　　我不知道使他們產生這種感覺的心理依據主要來自何處，我只知道幾乎所有論說紫禁城和北京城的專家學者，都一致讚揚那條被建造者發揮到極致的中軸線，那條南起永定門、北達鐘鼓樓、穿過紫禁城，長達 8 公里的中軸線，那條偉大的、神聖的，被稱為王者的中軸線。大有偉大的紫禁城源自偉大的中軸線的意思。至少可以這麼說，沒有這條中軸線，紫禁城不會這麼莊嚴；當然，沒有紫禁城，中軸線也不會顯得這麼偉大。

　　1420 年紫禁城落成之初，這條中軸線起於前門。133 年後的嘉靖年間，京城擴建，中軸線南移至新建的永定門。537 年後的 20 世紀 50 年代末，作為軸線起點的永定門被拆除，中軸線起點消失。584 年後的 21 世紀初，永定門城樓重建，中軸線起點再次浮現。

　　許多年以來，只有皇帝本人，只有極少數人可以沿著中軸線進入紫禁城，進入太和殿。現在，所有人都可以像當年的皇帝那樣沿著這條中軸線進入紫禁城，進入太和殿。可是，並非所有的人都能意識到北京城和紫禁城建造軸線結構的意義。

　　紫禁城破土動工之時，不知在什麼地方舉行過什麼規模的奠基禮沒有，幾百年過去了，就中軸線而言，雖然最重要的還在，大體的格局還在，但變化還是不小的。除了那些醉心於北京城和紫禁城建造的人們，其心中依然保留著那個完整的，甚至完美的京城圖像、紫禁城圖像，對於大多數人來說，已經不大可能形成那個大紫禁城的圖像與概念了。

　　那條神聖的軸線還能給我們什麼？2006 年，為了紫禁城肇建 600 年的

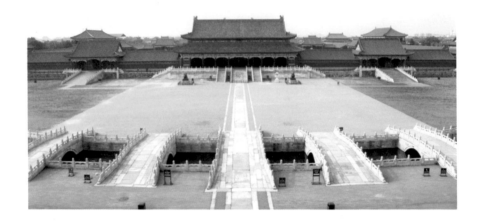

從午門城樓上向北看,同樣光滑筆直的青白
石御道伸向太和門

紀念，我決定從那條偉大的中軸線的起點走向太和殿。

我不知道我會獲得什麼樣的感觸，但我期待會有一些屬於我的特別感覺。

正碰上每平方公尺落下 20 克沙塵的日子，永定門四面的樓宇朦朧在彌天黃塵中。這樣的天氣，倒也更能讓人想像 460 多年前這座城樓落成時的情景。那時的城樓也是嶄新的，但肯定不是眼前這座幾年前重建的新樣子。那時的城樓也是很突出的，但不孤立，不像今天這樣，在四面林立的樓房中看起來完全是個另類。一座孤零零的城門樓，沒有箭樓，沒有甕城，也沒有城牆連延和城河環護，怎麼看都覺得有點不倫不類。

登樓南眺，儘管意識到自己是站在北京城中軸線的起點，仍會感覺到這條中軸線其實是一直伸向天盡頭、伸向無邊無際的蒼茫大地的。至少直接通向不遠處的皇家獵苑南海子，那是當年皇帝們常去行圍、射獵、閱兵的地方。

城樓北面的東西兩側，東有皇帝祭天的天壇，西有皇帝躬耕的山川壇（先農壇）。單就祭天祭地而言，嘉靖皇帝向南擴建外城並非明智之舉。試想，空曠的天壇，天壇外空曠的原野，野曠天低樹，是適宜於對天祈禱的；再想，皇帝親耕的一畝三分地外面，田陌接天，皇帝和百姓們一起耕田，可謂天下同耕。一旦圈進高高的城牆裡面，又有城樓望著，通天接地的感覺就少了許多，天下同耕的意境就差了許多。

向北望去，那條引人入勝、偉大神聖的中軸線清晰地出現在眼前：一條筆直的大道，像箭一樣、像光一樣射向遠方，穿過黃天黃地的沙塵，4 公里處的正陽門依然隱約可見。正陽門後是天安門，天安門後是端門、午門、紫禁城，再往後是景山、鼓樓、鐘樓。這條筆直的大道像一束強光那樣照向這座城市裡最重要的建築。所有重要的建築都由這條大道一一貫通。這的確是一條一往無前、無可阻擋，既威嚴又莊嚴的神聖大道，一條界線分明、光芒

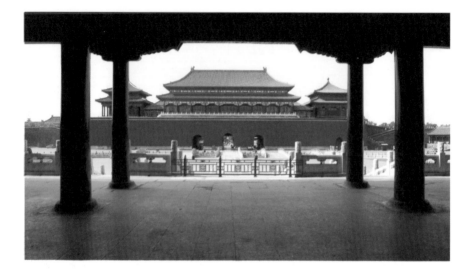

在太和門內向南看午門

四射、擁有無限風光的天下大道。這就是被稱為偉大王者的中軸線之力量所
在吧。

　　從永定門到前門並不算最重要地段，只是掀起高潮的前奏，即便如此，
也非同尋常。因為這裡是鄉野走入都市、茅屋幻化宮闕、江湖登臨廟堂、散
漫納入秩序的過渡段落。皇帝的出入並不是最重要的儀式，最普遍、最平常，
也最具魅力的是王公貴族、外國使者、地方官員、文人學士、科考舉子、商
人、旅人的八方匯聚，朝夕交流。客店商號雲集此處，各種大小會館就累積
發展到有 140 多處，各樣資訊如眼前的風一樣吹來吹去，像眼前的沙塵一
樣鋪天蓋地。行走在這樣的路途間，本應應接不暇、流連忘返，可是，所過
之處無可觀覽，因為除了它的名字及由此產生的聯想之外，已經改變得與其
他街道似乎並無二致。4 公里的路程，不到一個小時匆匆走完（一年半後，
據說盡可能按當年原樣修復的一段前門大街重新開張）。遙想康熙、乾隆皇
帝為天下祈雨，曾素衣步行，從這條道上匆匆走向天壇。大概他們裝扮得很
像商人、書生或農夫吧，當時肯定有不少人見過，只是沒人認出來。不管這
條大道如何變化，這樣的事情，倒是值得時常想起。

　　正陽門的城樓、箭樓正在維修，門樓還是原來的門樓，可是，沒了甕城，
沒了向兩邊延伸的城牆，如永定門一樣，怎麼修也恢復不了舊時的容貌，連
城門洞也不得穿過了。
　　箭樓前、城樓與箭樓間疾馳的車輛川流不息，行人須走地下通道。
　　從城樓至天安門之間的變化就更大了。當年京城、皇城、紫禁城落成，
從正陽門門洞進入城內，一眼就看到橫在眼前的紅牆黃瓦三券洞門的大明門。
永樂皇帝朱棣讓解縉題寫的「日月光天德，山河壯帝居」對聯格外醒目。這
是真正的皇城大門。對一般人來說，這座大門是永遠關閉的，正陽門與大明
門之間的棋盤街才是東城西城居民百姓、東側西側政府部門來往的主要通

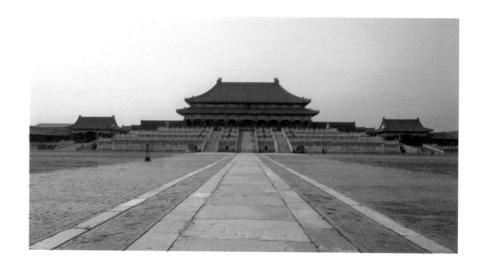

太和門後台階下的御道穿過寬廣的太和殿廣
場，直上太和殿

道。清朝取代明朝時，只把大明門上刻著「大明門」三字的石匾翻過來，然後刻成「大清門」三字原樣嵌了上去，改朝換代在一瞬間被簡化為翻一塊牌、改一個字的事。辛亥革命後，大清門改為中華門，有人也想簡單地翻一下牌子、改兩個字了事，只是翻過來一看，竟是「大明門」三字，只好趕刻木匾掛上。雖說辛亥革命不算徹底，但也絕非明清易代那樣翻牌子的事，新中國的成立是真正翻天覆地的大事。不久之後，中華門就被拆除了，通往天安門的皇帝的御道擴展成人民的廣場。再後來，中華門所在地建起了毛主席紀念堂，新中國的締造者長眠於帝制時代皇朝大門的位置上，極具歷史的意味。

無論如何，大明門、大清門、中華門，不管叫做什麼門，這座真正的皇城正門再也看不到了。門內原本是由東西兩側各110間連簷通脊的低矮廊房，相夾而成的長長的千步廊，千步廊的盡頭是高高聳立的天安門。把天安門推崇襯托得無比高大威嚴的千步廊，同樣再也看不見了。原本天安門前與千步廊連在一起，以6公尺高紅牆圍起來的T字形廣場不見了，連同東西兩邊的長安左門和右門也不見了，取而代之的是毛澤東在天安門城樓上揮手劃定、可容納百萬人的世界第一大廣場。毛主席紀念堂、人民英雄紀念碑、中華人民共和國國旗，依次排列在原來的御道正中，排列在偉大的中軸線上。天安門廣場上每天成千上萬的遊人中，絕少有人會想到他們正徜徉在昔日的皇家禁地，也絕少有人感覺到他們正走在皇帝的御道上，從中軸線的這邊走到中軸線的那邊。

天安門以南的中軸線地帶變化確實太大了。站在金水橋與天安門之間南望，掠過漢白玉拱形橋面，本來可以看得見大清門、正陽門，甚至永定門重疊的門洞，正如回首北望，穿過天安門、端門的門洞，在黃色的沙塵中也能看得清午門的門洞一樣。可是，現在向南的御道和門洞都不見了，只有寬廣的天安門廣場人流如織，五星紅旗迎風飄揚，人民英雄紀念碑高高聳立。

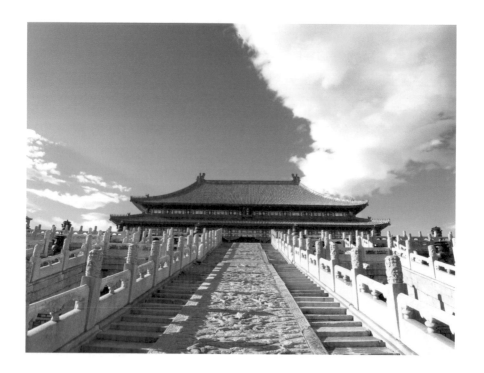

太和殿融入到了藍天白雲中

　　這時候，轉過身來，向北望去，不僅可以看見天安門門洞、端門門洞，而且可以穿過它們，一直走向紫禁城的正門午門。紅色的牆、黃色的琉璃瓦告訴我：這就是皇城，那座完整的紫禁城就在前面。這時候，我真切地感覺到我正走在近 600 年前的御道上，走在數百年來只有皇帝才可以走的御道上，走在 20 多位皇帝曾經走過的御道上。

　　御道是用巨大的青白色石塊鋪建的，據說每塊石頭重達萬斤。巨石鋪建的御道最初應當是從大明門開始，但保留到現在只能看到從天安門前的金水橋開始了。由於石質不同，每塊石頭磨損的情況也不一，但那種厚實、沉重、堅硬，甚至頑固的感覺是一樣的。御道之外的東西都變化了，或變化過了，消失的也不在少數，唯有這些石塊紋絲不動地存在著、記錄著、記憶著、見證著全部歷史。

　　也許因為經歷了太多的風雨，經歷了太多的磨練，堅硬沉重的御道終於變得光滑柔潤起來。這條光滑閃亮的中軸線穿過無數的風雨，引領無數的人們走進京城、皇城，走進紫禁城最核心、最重要的地方，走進歷史的深處和高處。

　　整齊光亮的長長御道直直地穿過天安門，穿過端門，伸向午門，伸向高大的城牆和雄偉的城樓，伸進午門的門洞。紫禁城厚重的紅色大門彷彿是被筆直的御道推開似的。穿過午門門洞，在期待看見又一個門洞的時候，夢幻般的世界豁然浮現──彎彎的內金水河和金水橋橫在眼前，四面黃色的屋頂鋪排開去，融入黃塵瀰漫的天空；繼續前行的御道越過白色的內金水橋，突然停止在殿宇般的太和門前。站在太和門高大寬敞的廊柱間，回望一路走過的中軸線，依次透過午門、端門、天安門，望遠鏡般的圓形門洞，居然能看得見在沙塵中駛過天安門廣場的一輛又一輛公車。如果千步廊還在，如果大明門還在，如果天氣晴朗，我想，我一定能繼續依次通過大明門、正陽門、永定門的門洞，看到更遠更遠的地方。

天氣晴好的時候，從內金水橋回望，目光依
次穿過午門門洞、端門門洞、天安門門洞，
可以看見天安門廣場上的漢白玉國旗基座

　　我是從永定門的門洞開始，一個門洞一個門洞地穿洞而來。現在，站在太和門，我的目光又一個門洞一個門洞地洞穿而去，居然可以看到十幾里外的第一個門洞——這就是偉大的中軸線足以穿越時空的力量所在吧。

　　同時，我又強烈地意識到，我必須，也只能沿著筆直的中軸線走，通過重重門、層層牆才可到達太和門——這就是偉大的中軸線「王」道、「霸」道、威嚴、莊嚴的力量所在吧。

　　九開四進、敞開宮殿式的太和門，這座天下規格最高、最尊榮的大門，這座明朝的皇帝們御門聽政的大門，這座看著清朝入主紫禁城後第一個皇帝即位的大門，才是天子宮殿的大門。

　　太和殿就在我的身後。

　　我轉過身來，發現筆直的青石御道已經穿過太和門，直向巍峨的太和殿而去。太和殿的殿脊伸向了遼遠的天空。

　　原本近在咫尺的宮殿立刻遙不可及了。

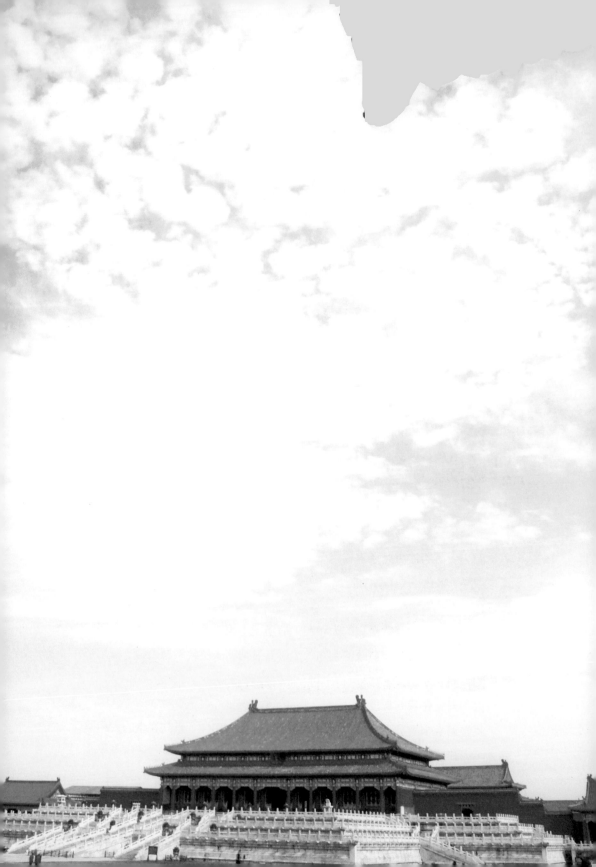

「坐」擁天下

太和殿是皇帝登基的大殿，

只有在這個地方才能確認皇帝的身分，

確立皇帝的地位。

皇帝是什麼？

皇帝就是太和殿；

太和殿是什麼？

太和殿就是皇帝。

必須把這座宮殿打造成天下的核心。

必須把這座宮殿建成「坐」擁天下的宮殿。

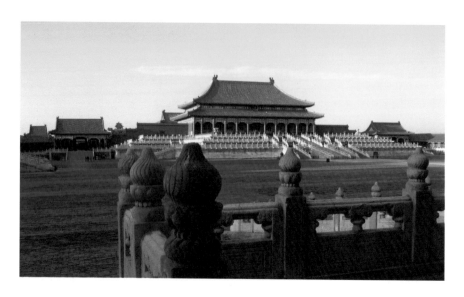

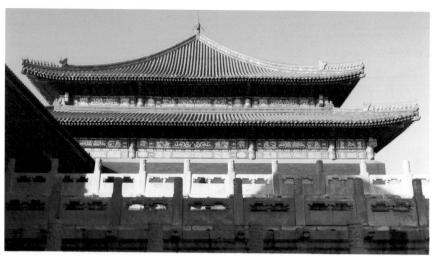

由於太和殿在紫禁城中的核心地位，由於聳立
在漢白玉欄杆簇擁的三台之上，由於空曠開闊
的最大內部廣場四面圍房和四角崇樓的襯托，
由於種種原因，不論什麼時候，不論從哪個角
度欣賞太和殿，都有坐擁天下的特別感覺

紫禁城總給我一些奇特的感覺。比如，紫禁城往往讓我忘記了它是建築，或讓我注意不到它的建築性特徵。

再次從永定門開始，一個門洞又一個門洞地穿過，一座門又一座門地進入。天有九重，門有九道。數一數，真的是穿過了八個門洞（依據初始的建築：永定門兩個，前門兩個，大明門、天安門、端門、午門各一個），進入第九道門太和門時，九門九重天處，終於看見由白色高台托起的太和殿了，終於看見融入藍天白雲間的天子宮殿了。

近在眼前，又好像遠在天邊。

當年的皇帝不這樣想。眼前是他的宮殿，裡面有他的位置，他可以輕鬆地走進去。不，不是走，是宮人們用大轎子抬他上去。

從雲龍出沒的三層大石雕階石凌空而上，一定有種飄上去、飛上去的感覺，甚至有種飄上天、飛上天的感覺。

他進去了，刻意地站在中央，坐在中央，高高在上，一切盡在指掌之間。我即天子，天子即我；我即天，天即我。我融入天際，天地之間唯我獨尊。臣民們，只可望，但絕對不可及。沒有旨意，沒有召喚，沒有允許，不可上台，不可入內。上來、進來亦不可昂首挺胸，必得低頭、彎腰、下跪。

皇帝的時代早已結束了，現在任何一個人都可以隨意站在皇帝曾經站立的地方。

2003 年 10 月 28 日，我非常清晰地記得那是一個深秋的傍晚，數萬遊人離開紫禁城後，為紀念故宮博物院建院 80 年，大型紀錄片《故宮》拍攝的開機儀式在三台之上，太和殿前的平台上舉行。

儀式結束後，所有參加儀式的人們靜靜地佇立在寬敞的高台上，久久不肯離開。

每當皇帝駕臨太和殿，殿內的寶象、端、仙
鶴、香筒、香爐點燃檀香，殿外的銅龜、銅鶴、
銅鼎內點燃檀香和松柏枝，殿內殿外皆香霧
繚繞，一派雲湧天帝的氣象

喧囂北京城中的紫禁城寂靜得出奇，在紫禁城中彷彿聽得見夕陽西下的聲音，聽得見夕陽的餘暉、迷濛的橘紅色餘暉塗抹在黃色屋頂與紅色牆面上的聲音。

午門、端門、天安門、太廟、人民大會堂、國家博物館的影子越來越清晰。

廣袤的華北平原，泰山、黃河、長江、珠江、東海、南海、青藏高原──萬里江山奔來眼底，真有「天地為一朝，萬朝為須臾，日月為扃牖，八荒為庭衢；行無轍跡，居無室廬，幕天席地，縱意所如」的感覺啊！

著實神奇得很，置身於重重疊疊、燦爛輝煌的世界上，最大皇宮建築群的核心位置，眼裡跟心裡卻什麼也沒有，又什麼都有了。

太和殿不只是一座建築，更是一處「坐」擁天下的位置。

朱棣下決心把他經營多年的北京定為都城。

只有京城是不夠的，不顯其尊，因為京城的平民百姓可與他共用，他要有皇城；有了皇城也是不夠的，不顯其獨，皇族、官宦可與他共用，他要有宮城，皇帝獨享的宮城。

反過來說，他坐擁宮城是不夠的，要有皇城；坐擁皇城也是不夠的，要有京城；坐擁京城還是不夠的，要有天下，要有上天之天下，天子之天下。

他把這座宮殿命名為奉天殿（嘉靖年間重建更名皇極殿，清順治重建更名太和殿）。

中軸線是最重要的，最重要的建築都在中軸線上，中軸線上最重要建築的核心是太和殿。

太和殿比中軸更重要。像一個人的心臟一樣，四面八方的建築群落將太和殿團團圍定。

事實上是太和殿的位置決定了它周圍所有建築的位置。以太和殿為核心，以中軸線為基準線，整座紫禁城縱橫線索網絡清晰，大小群落鋪排有序。

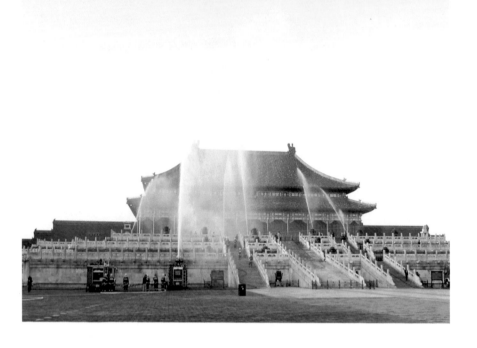

太和殿消防演習。太和殿起用剛剛 4 個月就
遭雷擊焚毀，朱棣受到沉重打擊。直到 20 年
後的第三任皇帝，才重新建成。此後嘉靖、
萬曆、康熙時又遭三次火災。康熙那次，重
修剛滿 10 年，即遭火毀，成了廢墟。18 年後，
康熙才將它重新建成。如今有了現代的消防
設備與技術，即便如太和殿這樣如此巨大的
木構建築，亦可確保萬無一失

太和殿是皇帝登基的大殿，只有在這個地方才能確認皇帝的身分，確立皇帝的地位。皇帝是什麼？皇帝就是太和殿；太和殿是什麼？太和殿就是皇帝。必須把這座宮殿打造成天下的核心，必須把這座宮殿建成「坐」擁天下的宮殿。這座宮殿的位置、基礎、體積、外部內部空間、結構、材料、色彩等都必須是「坐」擁天下的。

是的，這座宮殿一定要端坐在中軸線的軸心處，它必須是偉大中軸線上的原點。

北極星高懸在它的上方，它在地面的位置如同北極星在天上的位置。它指向所有，所有指向於它。

它的面前是世界上最大建築群的內部廣場，任何建築都擋不住它通達萬里的視線。那超過 3 萬平方公尺的空曠廣場，足以把所有人的視野引向無限。

它的基礎必須是最雄厚、最堅實的。為了它的坐落，2.6 萬平方公尺的「土」字形台基拔地而起。它在土字的十字交會處，在世界上最大的「土」的中心。土字地基深入地下 8.5 公尺，高出地面 8.13 公尺。打椿、換土、投石、填磚、版築、加筏，16.63 公尺厚的堅實基礎牢牢地鎮住了近 600 年間所有強烈的地震，泰然自若地守護著「普天之下，莫非王土」不可動搖的地位。

它的裝飾是最鮮亮、最壯麗的。1453 根雕龍雕鳳的漢白玉望柱、1142 個漢白玉螭首（龍頭型排水口）、一塊塊漢白玉擋板護欄、一條條漢白玉台階通道，曲折有序，逐層上升，環繞巨大的土字台基，鋪排成浩瀚的白色三台。

在漢白玉世界簇擁著的高台上，如從厚土中生長出來似的，72 根合抱的森林般的大木柱，和更多一根又一根數不清的木料撐起高達 35 公尺的殿宇，構成唯一一座面闊 11 間、進深 5 間、面積 2377 平方公尺的最大木製單體建築。

在如此高大空闊的殿宇中，只在正中設一座高台，高台上只有一個寶座，

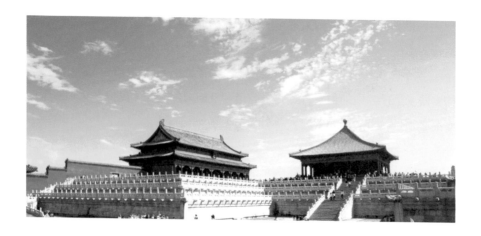

與太和殿一起矗立在土字形三台上的中和
殿、保和殿。中和殿在太和殿、保和殿的中
間。 中和殿面積雖小，但造型別緻，方正端
莊，與伸縮有致的土字形三台，與巍峨壯麗
的前後大殿結合，既有變化，又是和諧一致
的三大殿景象

那就是凌駕一切之上的、孤零零的皇帝寶座。

　　與孤獨寶座日夜作伴的，是遍布殿宇內外的 13433 條金龍，這裡是龍的世界。

　　最大的廣場上只有一座最大的房子，最大的房子裡只有一座最高的檯子，最高的檯子上只有一個最高的座位，最高的座位上只有一個人坐著。

　　就是這樣，5.6 萬平方公尺的巨大廣場，重重疊疊的漢白玉三台，森林般的巨木，將深入大地的宮殿推向雲天，將皇帝的寶座推向雲天，將皇帝推向雲天。

　　所有都是獨一無二的，甚至連色彩也唯我獨有獨尊。浩瀚的漢白玉閃爍著的白，滿目紅色的牆、紅色的柱子、紅色的門窗閃爍著的紅，無邊的黃色屋頂和千千萬萬條龍閃爍著的黃——大面積，單純而顯得強烈有力的白、紅、黃，讓本來很遙遠的天空的藍也融合了進來。

　　浩瀚的天空因此成為天子宮殿的重要組成部分，天上的色彩因此成為人間宮殿色彩的重要組成部分。

　　白、紅、黃、藍，這些最基本、最亮麗、最鮮豔的色彩，使得天子的宮殿看起來無比輝煌壯麗。

　　「坐」擁天下的宮殿，是坐擁天下的結果。

　　宮城皇城的建造，耗費了舉國上下無數資源。

　　名貴的木材來自浙江、四川、貴州、湖南、江西、東北，澄漿磚、紅塗料來自山東，金磚、金箔來自江蘇，花崗岩、虎皮石來自河北，漢白玉來自京郊。太和殿和保和殿之間有一座長 16.57 公尺、厚 3.07 公尺、重約 250 噸的雲龍石雕，動用兩萬人拉了 28 天才到位。

　　十萬工匠、百萬役夫，無數的能工巧匠，無盡的勞役死傷，建造起來的皇帝宮殿，實際用處並不大。

　　太和殿最重要的用處也就是皇帝即位、皇帝大婚、皇帝生日、冊立皇后、

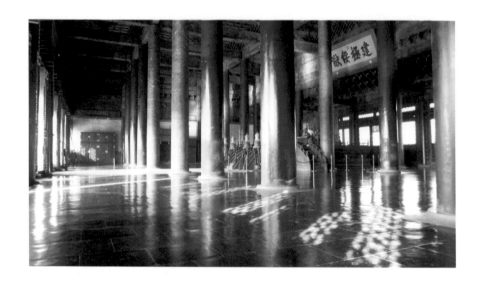

太和殿內景。紫禁城是龍的天地,太和殿是龍
的世界。殿內外門窗、隔扇的貼金雲龍雕,屋
簷內外的金龍和璽彩繪,殿內的龍井天花,居
中向後一點的雕龍須彌木製「金台」,金台上
的鏤空金漆龍椅寶座,寶座後的雕龍髹金屏風,
金台兩側遍體貼金的 6 根金柱上滿繪瀝粉的貼
金巨龍,金台上方龍井天花正中通體髹金的蟠
龍藻井,兩側靠牆排列著碩大的紫檀龍櫃……
太和殿,是上萬條龍的龍世界

元旦、冬至等慶典，一年中數得出的幾次而已。

真正的作用，最大的作用，在於它坐擁天下的地位、標識、符號、象徵性意義，在於以形式和儀式強化聲勢、強化威嚴、強化集權的意義。

白手起家的漢朝皇帝劉邦講究實用，不大滿意蕭何大興土木建未央宮。蕭何說：「天子以四海為家，非壯麗無以重威。」

一說到樹立和顯示皇權之威，劉邦就不說什麼了。

「壯麗」到底怎樣「重威」，能起多大作用？好像用處真的不小，從蘇轍求見一位大官的信中（《上樞密韓太尉書》）就可得到側證：「至京師，仰觀天子宮闕之壯，與倉廩、府庫、城池、苑囿之富且大也，而後知天下之巨麗。」

還有一位叫江淹的文人在《詣建平王上書》中的感受更能說明問題：「日者謬得升降承明之闕，出入金華之殿，何嘗不局影凝嚴，側身局禁者乎？」

坐擁天下對大多數皇帝而言，是坐享天下。

江山是別人打出來的，基礎是別人奠定的，天下是不少人支撐著的，就像太和殿矗立在雄厚的基礎上，靠粗壯的柱子支撐著一樣。皇帝倒是坐著的，並不支撐，但只要坐在那個位子上，他就以為是他支撐著，其他的所有人都變得無足輕重。

但那個廣場是重要的，漢白玉是重要的，太和殿是重要的，太和殿簷角的十個脊獸是重要的，黃、紅、白、藍的顏色是重要的，以太和殿、太和殿裡的寶座為標誌的那個位置，更是重要的、真實的。

所有的建築都是為了突顯那個位子。

只有這個位子定了，其餘的才可安排、布局、落實。

由於是一處坐擁天下的位子，爭天下、搶天下就是爭搶這個位子，誰爭到這個位子，就爭到了天下。任何一個人只要能坐到這個位子上，就覺得自己真的擁有天下，也可以坐享天下了。如此演化的結果是：坐並不重要，誰

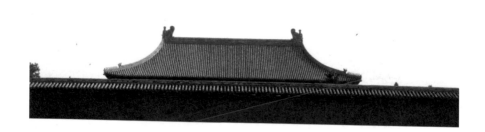

位於內廷東側的皇帝家廟奉先殿，祭祀列帝列后的地方。紫禁城內，凡名殿和宮者，大多是與皇帝有直接關係的重要建築。這類建築，不論從哪個角度看，都有那麼一種坐擁天下的氣勢

坐也不重要，誰坐在那裡都可以坐擁天下、坐享天下。明清兩朝不就有 5 位不滿 10 歲的皇帝坐在那裡了嗎？不到 10 歲的皇帝能做什麼？皇帝不也成了符號與象徵？成了程序與儀式？

說到底，紫禁城不是為皇帝建造的，太和殿也不是為皇帝建造的，是為了可以「坐」擁天下的那個位子建造的。

以太和殿為核心，左前方有文華殿建築群，右前方有武英殿建築群，左文右武，是太和殿伸出的懷抱天下的手臂；左顧是太和殿的主人們頤養天年的地方，如皇極殿、寧壽宮、養性殿、樂壽堂、頤和軒等，右盼是皇太后跟太妃嬪們休憩、禮佛、誦經的地方，如慈寧宮、慈寧宮花園、壽安宮、英華殿等；正後方是帝后的寢宮，左右各有六宮的粉黛，再後面有他們專享的花

園，有太和殿子孫們讀書的地方。

太和殿需要時時左顧右盼，並時時回首眷念，顧念著它的過去和未來——這樣，以太和殿為核心的整座紫禁城就可以既直上雲霄，又四面鋪排；既有家國，又有天下了。

順著太和殿的方向，沿著中軸線延伸到紫禁城南，左有祭祖的太廟殿，右有祭天下的社稷壇；再往前，左有祈禱風雨的天地壇，右有扶犁耕種的先農壇……

紫禁城北呢，則是可以將紫禁城盡收眼底的萬歲山；再往北，還有晨鐘暮鼓、聲聞四達的鐘鼓樓高高聳立。

前後呼應，左右對稱；遠近，大小，高矮，輕重，緩急……通通在中軸線，在太和殿、在紫禁城的統領下一一排定了。

沒有這條中軸線，這座城市就失去了綱領，所有建築都會變得散漫無當；沒有中軸線上的太和殿，中軸線就失去了靈魂，所有建築不管鋪排得多麼有序、多麼流暢，都不會出現震撼人心的高潮。

是理念意志？還是藝術審美？不管是什麼吧——大山有主峰有餘脈，大河有主流有支流，大樹有主幹有枝條……這樣的軸線，這樣的核心與群落，這樣的規劃與布局，真的可以說是「天人感應」、「天人合一」了。

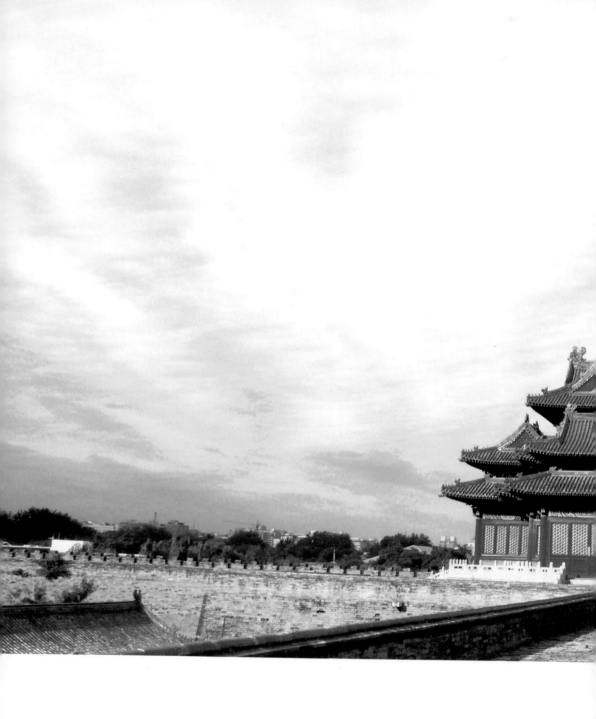

在這樣的天宇下看紫禁城的西北角樓，一樣是坐擁天下的氣度。端坐在紫禁城四角的四座
角樓，高 27.05 公尺，加上 10 公尺高的城牆，就高出地面 37.05 公尺了。結構複雜奇特，

有「九梁十八柱七十二條脊」之說。重簷多脊，黃琉璃瓦頂上下三重，紅門窗、白窗紙、歇山頂十字相交，四面山花與正中銅鎦金寶頂金光閃閃。隔護城河而望，看見的總是既端莊又玲瓏秀麗的姿容

宮　牆　柳

紫禁城高高的、灰色的城牆，

紫禁城寬寬的、綠色的護城河，

紫禁城依依的、黃色的宮牆柳，

為什麼能把紫禁城的拒絕與吸引，

阻隔與親近，

鳴奏得如此有聲有色？

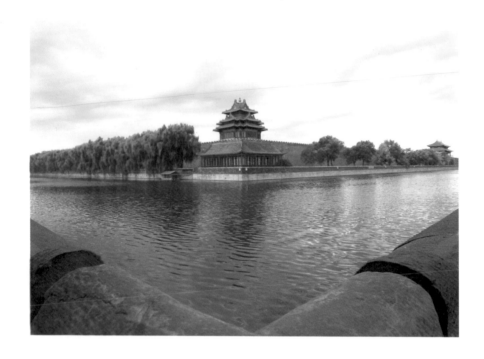

紫禁城護城河東北角，看似皇宮浮在水中央。
此處距五四新文化運動發源地原北京大學紅
樓僅百餘公尺，可能因交通便利，經常看到
攝影同好聚集在這裡，尤其是朝輝夕映、落
霞飛雪之時

　　紫禁城最能讓人們親近的，是它寬寬的護城河和高高的灰色城牆。紫禁城最能拒絕人們的，也是它寬寬的護城河和高高的灰色城牆。

　　航空拍攝的照片顯示得特別清晰──墨綠色的護城河如注滿了水的深深壕溝，把紫禁城嚴嚴實實地圈了起來。每看見這樣的圖片，我總會想到考古發現在非常非常遙遠的時代，先民們聚居地周圍那道或天然或人為的壕溝。紫禁城的護城河俗稱「筒子河」，「筒子河」的叫法更能喚起我此種聯想和感覺。

　　從先民據守高地或壕溝環護的時代開始，到村寨鎮堡，到縣城州府，到歷朝歷代的帝王宮闕，無不是高牆深溝地嚴防死守。一路過來，竟成為固定模式。尤其是對於帝王的宮闕而言，最初的防禦性功能，似乎慢慢退縮到可有可無的份上，模式與形式則越來越發揚光大。
　　然而，愈是形式性的裝扮愈要格外認真、縝密。

　　紫禁城作為明、清兩朝的皇宮，確切一些應叫作宮城，已是城中之城的城中之城了。
　　從現留的德勝門、東便門，可以看得出北京內城牆、外城牆的雄偉和嚴實；從現在的皇城牆遺址處可以想得到北京皇城城牆的雄偉和嚴實。儘管如此，皇帝們還是要為他們的皇宮做一道又厚又高的牆──對於他們的宮殿，不做到外三層、裡三層認認真真地嚴密包裹，絕不甘休。

　　於是，南北長約 960 公尺、東西長約 760 公尺、高 11.2 公尺、底寬 8.62 公尺、頂寬 6.66 公尺的紫禁城城牆矗立起來了。城牆上可容四馬並馳，成百上千的衛兵可以在四面圍合的牆體上環繞奔走。牆體內外包磚，使用的是細磚乾擺、磨磚對縫的築砌工藝，為的是使高聳陡直的牆面整齊光滑、難

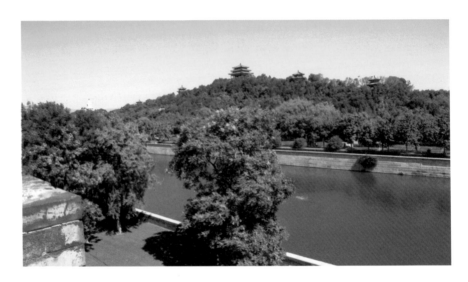

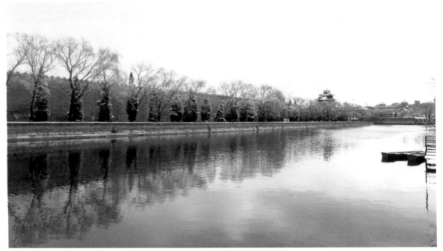

（上）從東北角的城牆上望出去，寬寬的護城
河，景山上的5座觀景亭，還有北海的
白塔，歷歷在目

（下）護城河東南方向。城牆相對的右側，是
太廟所在地

以攀爬。

於是，環繞城牆，總長約 3300 公尺，寬 52 公尺，深達 6 公尺，三合土築底，條石砌幫，岸築矮牆，引玉泉山水的護城河蕩漾碧波了。

在城牆與護城河之間 20 公尺寬的地帶，明代沿河築「紅鋪」40 座，每座房 3 間，守衛 10 人，晝夜傳鈴巡視。清代擴建為連簷通脊圍房，改搖鈴傳鈴巡視為傳遞紅色木棒巡視，如接力賽般。

四角樓、四門樓共八樓，聳立於高牆之上，牆上、牆下、牆裡、牆外寬近百公尺的防護帶盡在守望監視之下，可謂密不透風了。

但其實是不大管用的，也從未發揮過保得住一席寶座的真正作用。

明末，北京外城的防線一垮，李自成不就大搖大擺地直穿承天門（今天安門）、午門進宮了嗎？崇禎皇帝只得出後門，在萬歲山下的一棵老樹上，了結了自己和一個朝代。百餘宮女無路可走，只好投身護城河。護城河護得了什麼？

不過，嚴密的防護系統雖無大用，對付小打小鬧倒也有點兒用處。清嘉慶十八年（1814 年），天理教小成氣候，居然與宮中太監勾結，裡應外合攻入紫禁城。此時的護衛系統起了作用，四門緊閉，牆上牆下、牆裡牆外護衛隊包圍呼應，暴亂旋即被鎮壓。

有作為的皇帝並不特別看重宮城防護帶的作用。節儉、務實、極富想像力又浪漫的康熙，把無遮無攔的護城河突然變成一眼望不到邊的碧綠荷塘。

圍繞著紫禁城的 17 萬平方公尺的荷塘，是怎樣的「接天蓮葉無窮碧，映日荷花別樣紅」啊！那定是當時京城百姓爭睹的一道亮麗風景線。

從護城河裡跑出來的一節又一節肥胖蓮藕，除宮廷享用之餘，尚可外賣創收，因此京城的百姓有機會和皇帝吃一樣的美食，護城河的蓮藕因而成為一時之名品也說不定。嘉慶年間雖有亂子鬧出，也沒將蓮藕連根拔起，反創

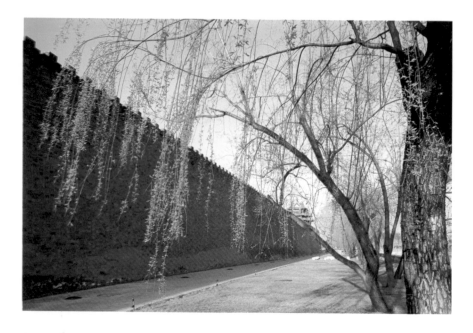

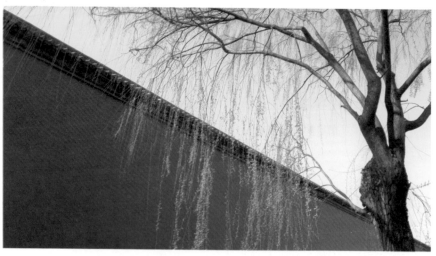

紫禁城的城牆

出出租經營荷河的法子。只是不知出租河段幾許，居然每年也有數百兩銀子收入宮中。

事實上，紫禁城從來就沒有發揮過多少防衛的功能。創建者原本也沒往這方面多想，格外用心的倒是如何營造通天徹地的帝王氣象，如何彰顯帝王的天下獨尊、至高無上，及權威權力不容侵擾、禮制不可錯亂的帝王文化。

挖護城河挖出來的上百萬立方公尺的土石，運往紫禁城的正北面，為紫禁城堆起一座永久的靠山；河泥一旦成山，則成為悠然登臨的看城之山（所以稱景山）──防衛的河與山，化作權威與禮儀的河與山，又化作審美的河與山。當然，此種審美功能在那個時候也只有生活在宮裡的帝王和他周圍的人們能享受。

數百年來，紫禁城寬河與高牆的真正作用，也就是把老百姓阻擋在皇宮之外，把一人在上，萬人在下的秩序固定下來，把統治者與被統治者明確地區分開來。不過，帝王的各種防衛法防止不了王朝的衰落。當昔日禁備森嚴的皇宮成為人民自由出入的博物館後，其高牆和寬河倒是起到有效保護世界文化遺產的作用。否則，占地百萬平方公尺的故宮如何守護？每年千萬以上的參觀人流如何遊走進出、流暢有序？這是帝王們絕對想不到的結果。

與此同時，紫禁城城與河的防護功能，終於完全讓位給中國古代建築的審美功能了──這也是帝王們怎麼也想不到的。

正如河泥成山、山成看城之山一樣，紫禁城的河與牆把帝王宮殿的奢華繁複、宏偉壯麗、鋪排交錯及神秘擋在裡面，把單純樸素、方正肅穆、安穩安靜及其詩情畫意留給每一位觀者。

不管是對於長久生活在北京，經常有機會經過紫禁城的人來說，還是對於偶爾走過紫禁城的人而言，我相信他們會永久地著迷於紫禁城高高的灰色城牆，永久地著迷於紫禁城寬寬的、綠寶石般的護城河，永久地著迷於城牆

紫禁城內東南角,有一片垂柳林。內金水河
流經東華門依牆而出

與護城河之間一棵又一棵的依依垂柳。

垂柳當然是後來栽植的。清朝的圍房大部分消失了，曾經有過的雜亂居民棚戶消失了，垂柳洋洋灑灑地長了出來。

繞牆環河的廣植垂柳，不知是否受了「宮牆柳」的詩意感染，才幻化出河、柳、牆詩情畫意的組合。

早已記不清多少次走過紫禁城。只記得每一次走過總有精神的安寧與心緒的不平。

陰霾籠罩的冬日，鉛雲壓在紫禁城上，城牆上的堞口如齒如鋸，身體的某一地方，很深很深的地方，的確有被咬痛刺痛的感覺。

當雪片在河上、樹上、牆上亂飛的時候，反倒溫暖起來。

突然發現斑駁灰牆前的柳條如小鵝般絨黃，太陽也突然變亮了，所有的失望都變作希望。

日出前，日落後，月亮掛在角樓上，城牆上的堞口修長、整齊、清晰，這時候的紫禁城，簡直是一座巨大無比的鋼琴，清晰的堞口是跳動的琴鍵，早出晚歸的鳥兒，音符般撲啦啦飛進去、飛出來。

晚霞和朝陽落入護城河，染黃新柳，染紅古牆。河水搖擺垂柳，垂柳搖擺城牆。小夜曲、月光曲、晨曲、交響曲，絲絲縷縷不絕不斷，如衣如帶飄揚蕩漾，如岸如牆雄渾厚重。夢幻的形狀，夢幻的色彩，夢幻的聲音。

每每駐足護城河邊，總會問同樣一個無法自問自答的問題：紫禁城高高的灰色城牆，紫禁城寬寬的綠色護城河，紫禁城依依的黃色宮牆柳，為什麼能把紫禁城的拒絕與吸引、阻隔與親近，鳴奏得如此有聲有色？

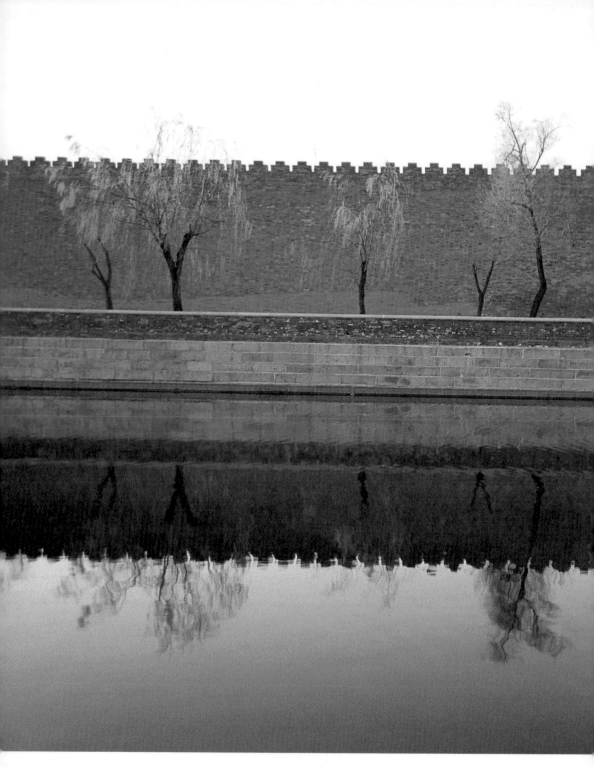

紫禁城北門神武門外兩側的牆、柳、河組合

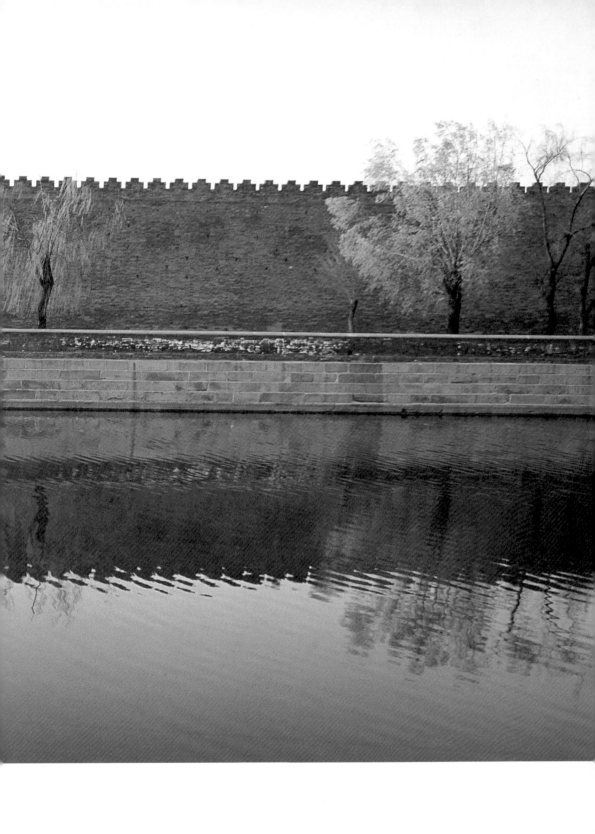

[伍]

牆 牆 牆

當你忽然看到紅牆的某個角落，

被一年又一年的雨水沖刷出

蒼老蒼涼痕跡的時候，

當你看到紅牆的某些牆面，

被一年又一年的冷風翻捲起

斑駁扭曲的牆皮的時候，

肯定會牽出別樣的思緒。

紫禁城北門神武門西側的城牆上與城牆內。
神武門正在維修，可容數馬並馳的城牆正好
用作堆料場

　　由高牆環護的紫禁城想到中國的萬里長城，由萬里長城又回到紫禁城裡的重重高牆。

　　中國的萬里長城肯定是世界上最長、最隆重，也是修補保護年代最長的牆。

　　為何把這樣的牆叫作長城，不太好考證，修補動作最大的明代稱其為「邊牆」，倒是較為合適。

　　其實，中國的土地上到處是牆。家有家牆，院有院牆，寨有寨牆，堡有堡牆，城有城牆——假如大多數都能夠修補保護起來的話，中國大地真成了牆的世界了。

　　現在雖然看不到了，但我們知道，紫禁城就是被一圈又一圈的牆圍護起來的。

　　第一圈是北京城的皇城牆，紅色的。從認真保護著的東華門與王府井之間的皇城遺址處能看得出來、想得出來。

　　第二圈是北京城的內城牆，灰色的。從東便門城牆遺址處看得出來。

　　第三圈是北京城的外城牆，也是灰色的。站在新建的永定門城樓上可以想得出來。

　　被一圈一圈的牆圍護起來的紫禁城，又用一圈一圈的牆把皇帝的宮殿圍護起來，如我們現在能看到的這個樣子。

　　在紫禁城的外邊，除了站在景山最高處的萬春亭能夠飽覽鋪排輝煌的宮殿屋頂之外，在景山前街、南北池子、南北長街，在午門外東西兩側，環繞紫禁城一圈，除了神武門、東華門、西華門、午門，除了城牆四角上四座既豪華又玲瓏的角樓，看不到一點宮殿的模樣，只能看到寬寬的護城河，與高高的灰色城牆——護城河的岸也是牆，灰白色石頭砌成的牆。

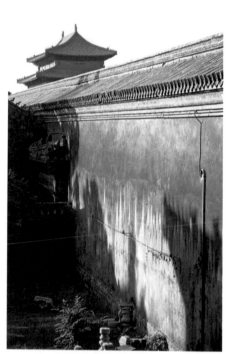

（左）紫禁城內西北部分割建福宮區域與英
　　　華殿區域的高高宮牆、窄窄夾道

（右）紫禁城內東北部，光緒皇帝之珍妃被
　　　慈禧太后落井前遭幽禁處。珍妃所居
　　　房屋早成廢墟。「珍妃井」即在此院
　　　西門外

　　即便從任何一座城門進入紫禁城，也看不到這個殿那個宮的真面貌。你得穿過一道又一道開在牆上的門，走進一座又一座開在房子中間的門（房子連成了牆）才能看到。

　　紫禁城的宮殿就這樣被一圈又一圈、一層又一層的高牆團團圍住。

　　紫禁城的牆到底有多少道？紫禁城的牆到底有多麼長？實在很難測算清楚。木結構的宮殿由木柱、木梁支撐，本可以四面開門亮窗，實際上除正面安置門窗外，其餘三面一般都砌起厚厚的牆。房屋的後牆，往往也是分隔區域、院落的牆，如北京的一條條胡同、一座座宅院那樣。

　　單算獨立的城牆、宮牆、院牆，其長度也夠驚人。最外層的灰色宮城城牆的長度是較準確的，為 3440 公尺；把紫禁城的後半部分，也叫後寢部分圍成三個區域的紅色宮牆長度也是相對準確的，有 4835 公尺；比此類宮牆矮，將不同區域分割成大小 90 餘處院落的，也是紅色的宮牆；也可叫作院牆的那些部分，就不太好準確計量了，大約 10500 公尺。

　　三類合起來，近 2 萬米，40 里長。若沿宮牆疾走一回，少說也得 4 個小時。

　　作為護衛的宮牆，作為分割區域、隔離院落的宮牆，也起著防火作用的宮牆，迴環往復，連綿 40 里，無論從哪個方面看，規格都是最高的。

　　首先是高。護城河環護著的灰色城牆高 11 公尺，城中宮牆高的 8 公尺，矮的也有 6 公尺。朱元璋開啟了有名的「高築牆」時代，由此推測，從明代開始的宮牆，其高度大概會超過以往的宮牆。

　　其次是堅實。高 11.2 公尺的宮城城牆底寬竟達 8.62 公尺，頂寬 6.66 公尺，足見其敦實程度。根基用石灰與黃土按比例攪拌成混合土夯實，中間再用江米汁加石灰拌成「雪花漿」潑澆三次，牆體內外側為「橫七豎八」15 層特製城磚結構，中為夯土，外牆面磨磚對縫。這樣的構造，形容為「固若金湯」也不為過。

（上）院落之間。紅牆的高低，通道的寬窄，
　　　各不相同。通過開在牆上的一座座門，
　　　走進一處又一處院落

（下）紅牆內外。牆外有牆，牆內有宮室——
　　　這樣的格局在紫禁城裡的許多地方都
　　　能看到

紫禁城裡的宮牆更是裡外上下全部用石、磚、瓦砌成，表層灰漿塗抹，再刷上紅色塗料，高聳陡直，料想無論什麼樣飛簷走壁的武林高手也只能望牆興歎。

其實從護衛的角度來看，本用不著如此大興土石的，一旦兵臨宮城之下，已經太晚了，「金湯」也不管用的。

重重疊疊的高牆疊壁，無非是使皇帝的宮殿威儀有加罷了。所有紅色的宮牆上，都砌起了黃色的琉璃瓦、牆脊、牆頂，如宮裡所有宮殿上覆蓋黃色的琉璃瓦、屋頂、屋脊一樣，也就是這個意思。

想想看吧，一面面開闊的紅牆上，一道道筆直的黃色琉璃瓦脊在太陽照射下金光閃爍──世界上哪裡還有如此高貴、如此奢華之牆？

一如牆脊牆頂的奢華，紫禁城牆之多、牆之高、牆之厚，究其實質，是一種突顯皇家威嚴氣勢和保障帝王專制意志的獨特修飾。

紫禁城內所有牆面的顏色都特別地紅，也是這個意思。

紫禁城裡所有的牆面，包括一座座宮殿的牆面，為什麼都要塗抹成那樣一種紅色呢？並且，延伸至所有的門窗，為什麼也都是那樣一種紅色，要把整座紫禁城裝飾成一片紅色的海洋？

紅色與黃色固然有溫暖的一面，但是，宮牆如血，當把一道道血與火的色彩，暴烈、刺激、悲壯的色彩，連綿不絕地豎在你的面前，橫在你的面前，擋在你的面前時，你還有那種溫暖的感覺嗎？

紅牆的這邊與那邊，雖然只有一牆之隔，可是，牆那邊的人和事，你知道嗎？你能知道嗎？能讓牆這邊與牆那邊的人自由往來、自由交流嗎？

城裡城外、宮內宮外自不必說，都是宮裡人，年年月月日日住在宮裡、生活在宮裡的人，誰認識誰，誰瞭解誰，誰知道誰想什麼、做什麼呢？能讓你知道嗎？

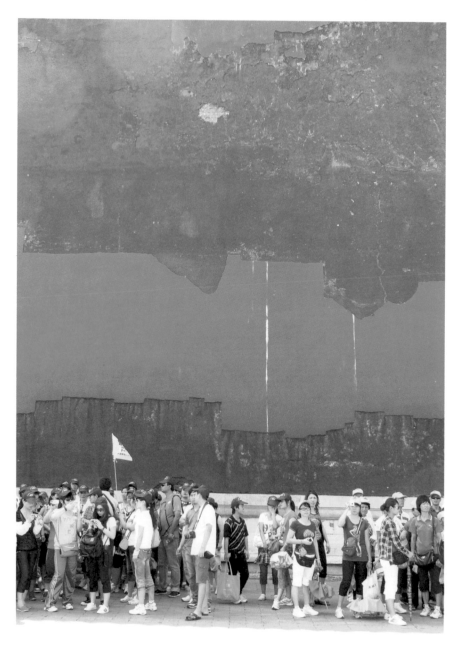

午門內西側。牆面與牆下

　　一切都可以躲藏在高高的紅牆裡，一切都被高高的紅牆隱藏起來了。

　　也有不少時候，紫禁城裡的一道道紅色宮牆，會牽出你別樣的思緒，會給你別樣的感觸。如當你忽然看到，紅牆的某個角落被一年又一年的雨水沖刷出蒼老蒼涼的雨水痕時，如當你看到紅牆的某些牆面被一年又一年的冷風翻捲起斑駁的牆皮時，如當太陽與月亮映照的宮殿飛簷、脊吻脊獸、老樹新枝、宮殿宮牆的影子，在一面面紅色宮牆上遊走的時候。

　　不過，任何思緒與感受，都無法取代一面面高大寬闊的紅牆帶給你的提醒：任何人不得攀爬，不得逾越。

　　更有無形的牆，比如，只有皇帝可以行走的御道兩側矗立的無形高牆。雖然無聲，卻時時刻刻提醒著你：任何人不得攀爬，不得逾越。

維修牆面。僅紅牆表層的塗料，就這樣塗了
一層又一層

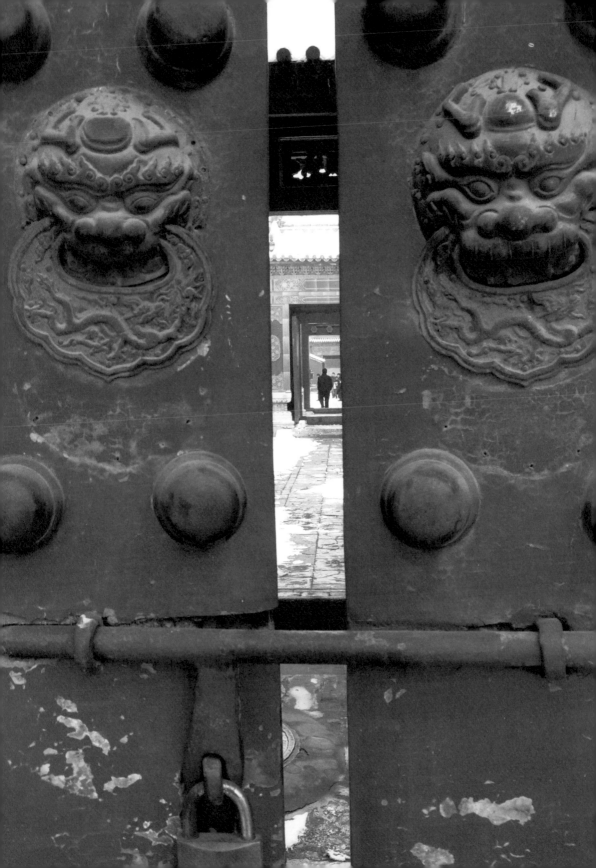

[陸]

千 門 萬 戶

在現在的紫禁城裡，

唯有當黃昏日暮，遊客散盡，

管理人員巡查、斷電、關門、上鎖，

沉重又清晰的關門鎖門聲起落於千門萬戶的時刻，

才彷彿真切地聽到和感覺到來自那個年代的聲音。

那是一種足以把人心推入歷史深處的聲音。

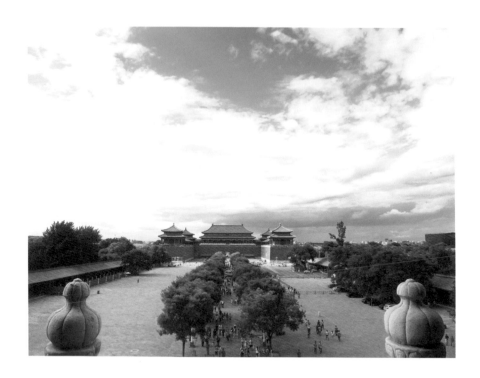

站在端門上看午門，不論怎麼看，都覺得紫
禁城這樣的南大門既是門，又不像是門

每年進出紫禁城城門的人數至少在千萬以上。每當我融入遊客匯成的人流中，如水流中的一滴水一樣，從城外流入城內——不管多少次，每一次總有第一次進入紫禁城的那種感覺——不管人多人少，根本感覺不到身邊有多少人，只覺門牆之高闊，門樓之高聳，門洞之高深。

我也曾多次站在午門城樓的樓台上往下看，密密麻麻的人流，不見首不見尾，不過無論怎樣流動，也只像大地上的一條河而已。紫禁城的大門到底有多大的輸送量，實在很難說清楚。

繞紫禁城一遭，灰色厚實的城牆把紫禁城圍得嚴嚴實實，雖然每面牆上只開一門，但就這4座門樓，再加城牆四角上的4座角樓，8座巍峨的城樓，14個高深的門洞，整座紫禁城就被張揚得威儀、神秘無比。

有城就有門，有牆就有門，有宮、有殿、有院、有屋就有門，紫禁城裡重重牆重重院，上百座院落，近萬間房屋，門外有門，門裡有門，重重門層層門，到底有多少門，很難說清楚。

形式也多種多樣，有城堡門、殿宇門、八字照壁門、牌坊門、影壁門、垂花門、肖形門；有獨立的門，與房相連、與牆相連的門，開在牆上的門；有前門、後門、中門、左門、右門，還有中左門、中右門、後左門、後右門；有大門、二門，數下去還有三門、四門，到底有多少種門，也是很難說清楚的。

每座門都有一個既恰當又文雅，還得有根據、有出處的名字，不用說給這些門命名了，就是認準這些名字，弄清其中意思，就夠要學問、夠費心思的。

最高大、最威嚴的，自然是前後左右對稱、開在紫禁城城牆上的紫禁四門——南門午門，北門神武門，東門東華門，西門西華門。

午門為最。皇帝坐北朝南，天子面南而望。南門是紫禁城的正門，正南

剛剛翻修一新的太和門內。推開殿堂式門廳
後面的大門，看見的就是直上雲霄的太和殿

在二十四方位中屬午位，故名午門。午門通高 35.6 公尺，比紫禁城中最重
要的太和殿還高一點兒，足見其皇宮第一門、天下第一門的地位。

13 公尺高的紅色城台三面圍合，城台上五樓聳峙，廡廊通貫。正門樓
重簷廡殿頂，四坡五脊；面闊 9 間，計 60.05 公尺；進深 5 間，計 25 公尺；
前後出廊，建築面積 1773.3 平方公尺。正門樓兩側及東西兩翼城台南端各
有一座重簷四角攢尖闕樓，共 4 座，與正門樓合稱五鳳樓。五鳳樓與連接兩
翼闕樓的 26 間廡廊（左右各 13 間）渾然一體，巍然錯落、連貫舒展、欲
升欲飛，故又稱雁翅樓。

皇帝去社稷壇、天壇、先農壇祭祀出午門時，門樓上鳴鐘；祭祀太廟出
午門時，門樓上擊鼓；皇帝登臨太和殿時，午門樓上則鐘鼓齊鳴。

遙想當此時刻，站在由高牆崇樓圍合起來的近 1 萬平方公尺的凹形廣場
中，仰望城台樓宇，顧盼左右連闕，耳聽鼓聲鐘聲，面對的彷彿不是天子的
宮殿，而是那些天下著名的城池關隘，萬里長城上的關門關樓。鐵馬雄關，
高天長風，壯懷激烈之感油然而生。

皇帝們或許也是這樣想的吧，午門因此成為歷朝歷代的獻俘處。明萬曆
皇帝四次親御午門城樓受獻俘禮，清乾隆皇帝四次親御午門城樓受獻俘禮，
彼時彼刻，定然一派威風凜凜、威儀天下的氣勢。抗日戰爭勝利後，在太和
殿前隆重舉行受侵華日軍獻俘禮，大概與午門受獻俘禮的傳統不無關係。

皇帝們也常常把午門作為處罰不聽號令者之地。獻俘對外，處罰對內，
對外對內不同，顯示皇權威嚴不可侵犯這點則是一樣的。

明永樂十九年（1421 年），建成不到一年的奉天殿、華蓋殿、謹身殿
三大殿遭雷擊燒毀，一些對遷都不滿的大臣認為是上天示警，要求還都南京。
擁護遷都的大臣與要求還都的大臣對峙攻訐，不可開交，朱棣皇帝惱怒之下
竟懲罰雙方在午門外跪著辯論。正德十四年（1519 年），那位「遊龍戲鳳」
的明武宗朱厚照，因眾多官員聯名上書阻其出遊獵豔，惱羞成怒，竟罰 146

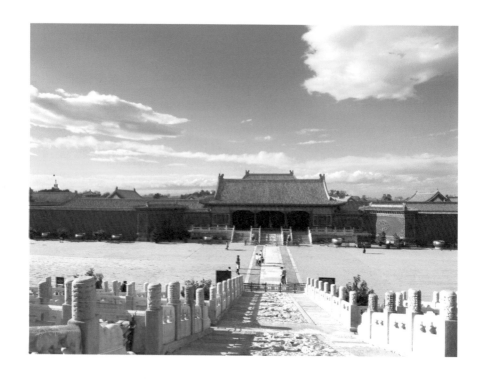

在前朝三大殿中排在最後的保和殿後面看乾
清門。和太和門一樣，乾清門也是建在高台
上的殿宇式大門。乾清門以北，即是紫禁城
前朝後寢的寢宮區域。保和殿與乾清門之間
的長形廣場，將前朝與後寢明顯劃分開來

位大臣白天跪午門，入夜鎖牢獄，五天後又在午門外「廷杖」，當場杖斃11人。

與此類行徑形成鮮明對照的是康熙皇帝。康熙七年（1668年），年僅15歲的小皇帝為解決明末以來的中西曆法之爭，讓主張吸收西法的傳教士南懷仁與反對變更傳統曆法的楊光先、吳明烜先後在午門外廣場和觀象台，當著王公大臣的面，各自計算、驗證天象，結果，「南懷仁逐款符合，吳明烜逐款皆錯」，康熙皇帝遂任命南懷仁為欽天監監副並下令採用其中西合璧的新曆。後人完全有理由把展現於午門前的這種「公開」、「透明」、「讓事實說話」的做法，評價為康熙給紫禁城帶來的科學曙光。

最雍容也最從容的是太和門、乾清門。

端坐在漢白玉須彌座上，與漢白玉金水橋形成優雅組合的太和門，顯得格外靈動聖潔。同樣端坐在漢白玉須彌座上，向兩側伸出「八」字形琉璃影壁的乾清門，則顯得格外安穩祥和。

太和門作為紫禁城前半部分主體的大門，即外朝三大殿的正南門，是紫禁城中規格最高的宮門。乾清門是紫禁城後半部內廷的正門，是清代極為重要的政務場所。走進太和門、乾清門總覺得不是進了門，而是登了堂、入了室，因為這兩座極為重要的門是殿堂式的。能開能合的門在殿堂的最後邊，門前是開闊敞亮，可以充分利用的廳堂。事實上亦如此，這兩處正是明清兩代「御門聽政」之處。門即殿堂，當門聽政、議政、行政，有「門」沒「門」皆決於門。

明朝早期的皇帝們還是很勤政的，日日早朝。每日天濛濛亮，文武百官就得匆匆趕到，風雨霜雪，概莫能外，想來也是極辛苦的差事。維修太和門的時候，我發現門廳東南角大紅柱旁的地面上，原本極結實的「金磚」，竟有明顯被腳磨出來的凹痕。想來站在這個位置的大臣，不太被皇帝看得清楚，

奉先殿區的奉先門，英華殿區的英華門。除
紫禁城四門外，這類供奉先皇和供太上皇、
太后居住活動的區域，也是券洞形大門

也不太為別人關注，有機會不停地搓動凍痛的雙腳，也有可能是侍衛值守的
位置，站立既久，又不為他人注目，雙腳的搓動便可以更頻繁些。

　　清朝的第一個皇帝在太和門即位後，御門聽政改到乾清門。清光緒十四
年（1888 年）十二月十五日深夜，太和門失火被燒毀，這時距光緒皇帝大
婚婚期僅一個多月，而太和門又是皇后鳳輿入宮的必經之處，重建一座面闊
9 間、進深 4 間的宏偉宮門已無可能。不祥之兆，令朝野震驚。皇帝的大婚
吉期是萬萬不可更改的。情急之下，在原址按太和門形制搭建了一座彩棚應
急，居然搭出了「雖久執事內廷者，不能辨其真偽」的效果。這麼重要的場
所、這麼重大的事，竟能做到如此以假亂真，真算得上一椿天大的奇事。

　　紫禁城裡的門的確太多、太豐富了。紫禁城裡的千門萬戶有太多的歷史、
太多的故事、太多的規矩，是永遠說不完、說不清的。

　　交泰殿、坤寧宮、東西六宮一帶，是皇帝與皇后、妃嬪出入的地方，也
是寄託皇家龍脈不斷、龍子龍孫繁茂的希望之地，所以這些地方的門就有了

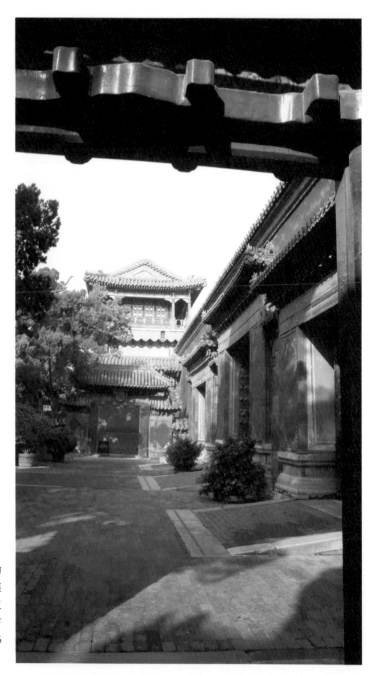

正對神武門的
順貞門內，僅
數十平方公尺
空間的四個方
向，就建有 6
扇門

百子門、千嬰門、螽斯門、麟趾門的名字。

但名難符實。明正德十六年（1521年），武宗去世，因武宗無子，由遠在安陸（今湖北鐘祥）封地的興獻王的兒子朱厚熜進京繼位。朝廷議定了繼位皇帝的進宮路線：經皇城東門東安門入紫禁城東門東華門進宮，但卻遭到年僅15歲的朱厚熜拒絕，僵持之後，最終還是由皇城南大門大明門進入，經承天門、端門、午門、奉天門，到奉天殿登基，以示名正言順。

就是這位嘉靖皇帝，三年之後，為了父母的名分之事，與大臣們的「禮議」之爭到了不可調和的地步。這年的七月，竟有翰林、給事中、御史，及吏部、戶部、禮部、兵部、刑部、工部等200餘名文武官員跪伏於左順門（清更名為協和門），向嘉靖皇帝抗議、請願、示威，並由跪伏到數人撼門大哭，到數百人伏哭不止，哭聲響徹紫禁城。儘管伏諫官員如此之多，伏跪伏哭長達七八個小時，但跪著的畢竟熬不過坐著的，爬著的抗不過站著的，嘉靖皇帝當即命錦衣衛將帶頭者捉拿下獄，隨後懲治了所有參與者，其中17人被活活杖斃。

且不論發生在左順門這件震動朝野的大事的來龍去脈、是非曲直，也不說這件事到頭來是否進一步強化了皇帝的集權，無論如何，現在每每走過太和門廣場金水橋東面的大紅門，數百朝廷命官在此處伏地長跪大哭的情景就恍若眼前，令人感慨。

清嘉慶十八年（1813年），天理教與宮中太監勾結攻入紫禁城那次，五六十教徒靠內應從西華門順利進入，一進來則立即關閉西華門，直衝養心殿，與宮中護衛軍在養心殿旁的隆宗門發生激戰，至今仍可看得見那時射入隆宗門簷下的早已生鏽的箭鏃。

辛亥革命後仍然住在後宮的末代皇帝溥儀，為了能騎著進口的英國三槍

養心殿後咸和右門內 80 公尺長的東西通道裡，有不同樣式的門 11 道

牌自行車在後宮中竄來竄去，居然鋸掉了好幾處大門小門的門檻，至今仍可見鋸痕歷歷。

　　新中國成立後，居住在當年皇宮西苑中南海的毛主席進紫禁城，並未真正進入內部，只是從神武門直接上開闊的城牆，繞城一周。當他準備從西華門回中南海時，門外已聚滿了附近的學生、百姓，齊呼「毛主席萬歲」，於是，幾位隨從只好請毛主席從午門出去，回中南海了。

　　其實，門是什麼？是通路還是阻隔？是為了關還是為了開？為了拒絕還

是為了迎接？為了守衛還是為了交流？為什麼進去？為什麼出來？怎樣進
去？怎樣出來？本就是一個說不清的問題。

　　參加殿試的貢士們一起從午門左右的掖門進宮，出來時只有狀元、榜眼、
探花三人有資格走一回皇帝專用的午門中間的門洞。

　　即位的帝王從前門午門進宮，亡國的崇禎和末代皇帝溥儀從後門神武門
出走。

　　曾經權傾朝野的和珅有 20 條大罪，其中第三條為「肩輿直入神武門」。

　　如今每年有上千萬、平均每天 3 萬以上參觀者進出紫禁城，可謂門庭若
市，但很少有人想到當年《大明律》的規定：擅入皇城者，杖一百，充軍邊
遠；向宮城投石、射箭或持利刃入宮門者，處極刑。

　　明清的紫禁城一如其名，門禁森嚴。門籍登記，腰牌查示，合符驗證。
夜間出入宮門，皇帝親信直管，次日報告皇帝。門禁即便如此森嚴，也免不
了出些不大不小的亂子。清嘉慶十五年（1810 年），一位叫作蔣廷柱的小官，
從午門混入，竟在協和門放起鞭炮來，劈里啪啦的炮聲驚亂了沉寂的宮廷。

　　在現在的紫禁城裡，唯有當黃昏日暮，遊客散盡，管理人員巡查、斷電、
關門、上鎖，沉重又清晰的關門鎖門聲起落於千門萬戶的時刻，才彷彿真切
地聽到和感覺到來自那個年代的聲音。

　　那是一種足以把人心推入歷史深處的聲音。

進入養心殿的遵義門

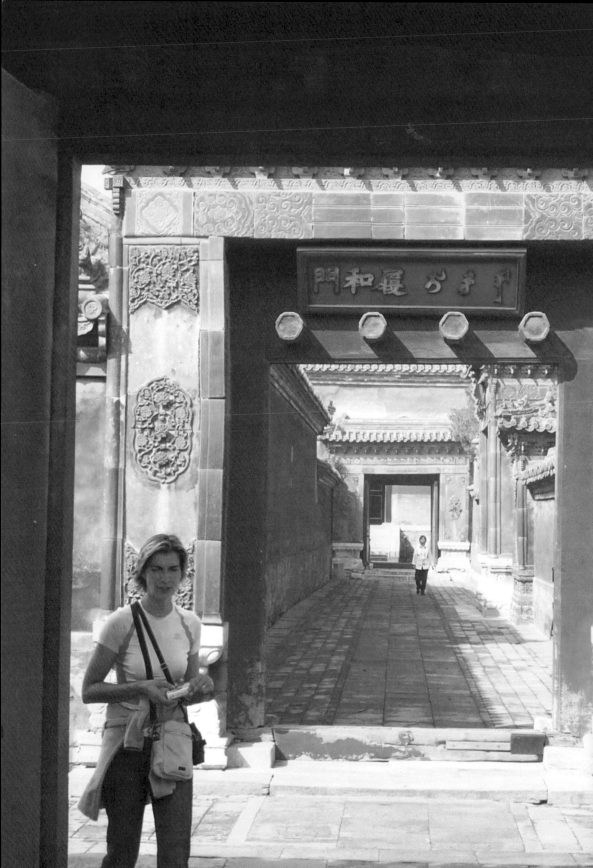

皇 家 大 院

當順著紅牆規定和指引的一條條通道,

走進走出一座座院落的時候,

深深感受到宏偉的紫禁城中,

單體建築之間、院落之間、區域之間、群體之間的

聯繫,過渡與轉換,

是一個極其複雜豐富的體系。

一處又一處,一進又一進,一層又一層,

庭院深深的精緻與婉約,

被輕鬆地包裹在宏大的紫禁城裡,

吸引我們從宏大與輝煌中,

尋找細小的隱蔽與神秘。

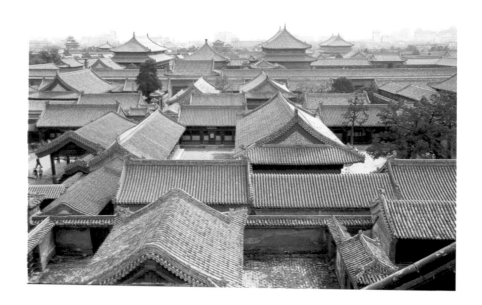

從雨花閣上看西六宮、後三宮區域，滿眼的
「重重複重重」

　　皇帝們都說：天下是我的，是我家的。

　　可是，我始終不明白：既然天下都是他的，他家的，為什麼他們還要拚命地築城、築皇城、築宮城，宮城裡再築牆，再建院？外三層，裡三層，一個宮又一個宮，一個院又一個院，大院套小院的沒完沒了呢？弄得各處有錢的人也照辦，弄出許多這家大院那家大院的。倒不如乾脆如秦始皇，修個萬里長城圍一個天下大院了事。可是，事實上卻是圍了大院還要不停地圍小院。明代修補長城最盛，城池、皇宮也修得最堂皇。

　　紫禁城就是一個天下最大最大的皇家大院。

　　天下最大的皇家大院是由天下最小的農家小院演化而來的。

　　在世界建築文化中極具特色的中國院落其實是由中國的家族倫理構成的。這樣的構成從遙遠時代的小小茅草屋子就開始了。再簡單的屋子也會選擇背風、臨水、向陽的地方搭建。只要能分出幾個隔間來（一般三間一組），一定是中間為堂，長者居左（向陽的房子，陽光先從那邊過來）。有能力的話，東、西、南三面也建起房屋，這樣便圍成一座小院子。沒能力的起碼也是北面建房，其餘三面圍牆，還是圍成一個院子。長者肯定居北居正。

　　如果有能力和實力建更多、更大的房子，以長者——一家之主為核心，縱向深入，橫向擴展，區域、功能的劃分便越來越細。大門裡面是看家護院的傭人。大門進去有二門，正門旁邊有側門，前後院落之間有後門和邊門。前面的院子待客議事用餐，後面的院子分別居住。一夫可以多妻，於是有正房和偏房，還可以發展到東院、西院、前院、後院。婦女和兒童不得隨意出入，於是最裡面有小姐的繡樓，最後邊有遊樂的花園。兒子多了、大了不太方便，就近另立門戶，另起院落，如法再建一個院子又一個院子。一座座院子組成一個個村落。

　　家有貧富，房有高矮，院有大小，道理是一樣的。自古以來的中國倫理文化為建築文化鋪就了鮮明的底色，中國的倫理觀念、倫理規則描畫出古代

西六宮之間的南北通道

建築以院落文化為特色的清晰輪廓，也創造出建築文化獨特的審美形態。院落空間也是倫理空間，建築文化就是院落文化。

院落，家族，家天下。小則農家小院，大則皇家大院。

從外面看紫禁城這個皇家大院，怎麼看都是一個嚴密的整體，密不透風的嚴密整體。我們甚至能夠觸摸到這座皇家大院給予我們獨立於世、非常強烈的整體感。這首先是環護紫禁城碧波蕩漾的護城河，與高高聳立的灰色城牆給我們的第一印象和感覺。

當我們知道了紫禁城內有占地 16 萬平方公尺以上的木構建築，有大大小小 9999 間半房間（現在的統計是 8700 餘間）的時候，當我們懷著擔心或期待，在突然看見一眼望不到邊的奇特景觀時，將會產生怎樣的心境？進入紫禁城內部的時候，卻發現在紫禁城外部獲得的那種強烈的整體感並沒立即減弱，因為我們看到的不是星羅棋佈、無邊無際的散漫。紫禁城外迎接我們的，是開闊的廣場、整齊的紅牆，和整齊的紅牆間那一條條筆直的通道。上萬間房屋就是被這樣的紅牆跟通道，圍繞和分割成近百座大小不等的齊整院落。

儘管一座座房子是獨立的，一處處院子是獨立的，看起來它們各自穩當地守在各自的位置上，但它們分明是紫禁城整體中的一部分。局部的獨立組成了整體的獨立。如果那個地方沒有它們，紫禁城嚴密和諧的整體性就會受到嚴重的破壞。

當我們驚訝並尋找紫禁城如何智慧地處理整體獨立與局部獨立的關係時，發現整體的大院與局部的中院、小院之間的關係既相互獨立，又相互依存。但相互獨立絕對服從於相互依存。相互依存則由分明的主次關係、清晰的主從關係——所謂的倫理關係決定。

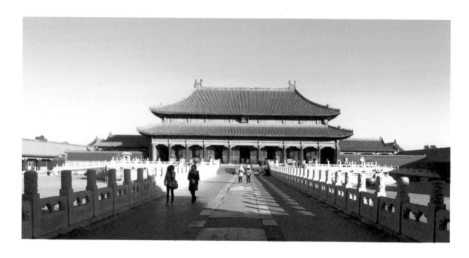

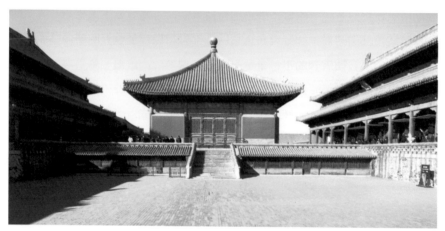

（上）乾清宮的正面

（下）乾清宮、交泰殿和坤寧宮的側面

　　於是，各自的獨立，統一於整體的獨立之中；內部的獨立，統一於外部的獨立之中；各自的個性，統一於整體的共性之中。

　　於是，我們在紫禁城中行走，從一座門進入另一座門，從一個院落進入另一個院落，從一組建築進入另一組建築，從一個區域進入另一個區域，便有了那種既覺得宏偉，又覺得精緻；既覺得莊嚴，又覺得生動；既覺得嚴謹，又覺得靈活的特殊感覺。

　　以倫理為核心的網絡結構，以庭院為基本單位的群體組合，形成中國古代建築的一大特色：不是直指雲天的向上發展，而是平面延伸的向外擴展。

　　單體與院落的複製、擴散、延伸、變形，形成單體與整體、局部與全域在統一中的變化，變化中的統一。

　　平鋪直敘在空間序列上具有無限擴張的可能性。這一可能使得中國的建築雖然沒有聳立挺拔的氣勢，卻有由方正、規則、想像力、意志力、財力、物力等組織而成的整體視覺中展現的舒展恢弘，雍容大度。清晰的機理，參差的輪廓，鮮明的色彩又突顯出開闊渾厚的華美與典雅。

　　紫禁城的偉大、紫禁城的輝煌就是這樣產生的。

　　當我們站在高處，將這幅畫卷般的紫禁城盡收眼底時，我們的震驚、我們的感動，就是這樣產生的。

　　當我們走進紫禁城內部，順著紅牆規定和指引的一條條通道，走進走出一座座院落時，我們又深深感受到宏偉的紫禁城中單體建築之間、院落之間、區域之間、群體之間的聯繫，過渡與轉換，又是一個極其複雜豐富的體系。一處又一處，一進又一進，一層又一層，庭院深深的精緻與婉約就這樣被輕鬆地包裹在宏大的紫禁城裡，吸引著我們從偉大與輝煌中尋找細小的隱蔽與神秘。

　　不論是並聯式的重重鋪排，還是串聯式的層層遞進；不論是橫向發展，

養心殿後院。養心殿在乾清宮西側,獨立院落,
南北三進,占地約 5000 平方公尺。從雍正開始,
一直為清代皇帝居住及處理政務的地方。前殿
中間設寶座、書架,西間有乾隆皇帝的「三希
堂」,東間有晚清慈安、慈禧兩太后垂簾聽政處。
1911 年辛亥革命後,隆裕皇太后在養心殿主持
御前會議,決定宣佈皇帝退位

還是縱向深入，偉大且豐富的紫禁城總能給我們移步換景的新鮮感受。

　　豐富複雜的景觀盡在其中，但絕不是一下子顯示出來的，也絕不是一眼就看得清楚的。如果不是對紫禁城瞭若指掌，就算進去過三次五次，隨意走在任何一個地方，也很難弄清楚旁邊還有什麼、裡面還有什麼。只知道另一邊還有房子，還有院子；只知道其間瀰漫著許許多多君臣、父子、兄弟、夫婦的故事；只知道從上看、從外看、從旁看的整體一統之中，有撕扯不清的內部糾結分散，複雜混亂，各自為政；只知道有外之內，內之外，上之下，下之上──這裡的一切，家天下中的一切，家國天下中的一切，都在可窮究與不可窮究之間，一如龐大無比的皇家大院小院，足以使所有來去匆匆的過客深深感觸到「無奈」二字的確切含義。

　　然而，帝王們絕不會產生「無奈」之感。因為帝王們掌握著主從分明、條理清晰、繁而不亂、維護穩定的祕訣。這就是紫禁城，包括皇城、都城在內的以中軸為綱，以太和殿、中和殿、保和殿，以乾清宮、交泰殿、坤寧宮為核心的軸心對稱結構形成和體現的秩序與平衡。

　　不妨再從都城中軸起點的南大門永定門開始，向北而去，看看中軸節點的兩側：永定門內，東有天壇祭天，西對山川壇祭地；前門兩側，東有崇文門，西對宣武門；大明門、千步廊兩側，東有宗人府、吏部、戶部、禮部、兵部、工部、鴻臚寺、欽天監，西對中軍、左軍、右軍、前軍、侯軍五軍督府、太常寺、通政使司、錦衣衛；承天門（天安門）兩側，東有長安左門，西對長安右門；端門兩側，左祖右社，東有祭祖宗的太廟，西對祭天下的社稷壇；午門兩側的東西雁翅樓；內金水橋兩側的左順門、右順門（後改為會極門、歸極門；協和門、熙和門）；皇極門（太和門）兩側，左順門、右順門外，東有文華殿、東華門，西對武英殿、西華門；皇極殿（太和殿）廣場兩側，東有文昭閣（體仁閣），西對武成閣（弘義閣）；乾清門兩側，東有奉先殿、

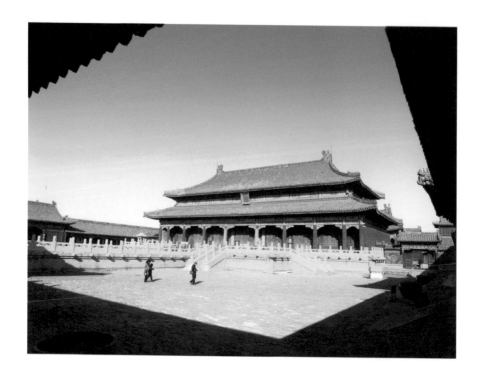

皇極殿。在乾清宮東，為紫禁城東北部占地
約 5 萬平方公尺的寧壽宮區的主體建築。寧
壽宮區南半部仿三大殿、後三宮格局，後半
部分為左、中、右三路。皇極殿位於寧壽宮
中軸線上，為太上皇臨朝受賀之殿。乾隆皇
帝宣佈退休時的嘉慶元年（1796 年）正月初
四，在這裡舉行了聲勢浩大的千叟宴，70 歲
以上的王公、百官、兵、民、匠役3056 人赴宴。
光緒二十年（1894 年），在此舉行慈禧 60
壽辰大典

仁壽宮，西對養心殿、慈寧宮；乾清宮、坤寧宮外，東為東六宮，西為西六宮；乾清宮大院通往東西六宮的東西兩門，東為日精門，西為月華門；御花園欽安殿兩側，東有東五所，西對西五所……就這樣一直兩相對應地排列到紫禁城北門玄武門（神武門），排列到玄武門外的制高點萬歲山。站在萬歲山上看看，天子的宮殿就這樣天南地北，左文右武，前擁後靠，秩序井然地天地一統、天人一統、江山一統、家國一統了。

以紫禁城為中心的皇家建築，以皇家建築核心部分如此嚴格工整的對稱，以幾乎所有皇家建築大體工整的對稱格局，使中國的對稱倫理觀、對稱美學觀在建築形態上，在建築空間中，應用和發揮到了極致。梳理紫禁城、皇城的佈局結構體系，不由得就想到了天地、上下、前後、左右、東西、南北、陰陽、春秋、冬夏這些習以為常的對稱概念；想到了太陽月亮、白天黑夜、男人女人、獅虎牛馬豬狗、樹幹樹枝樹葉這些互為對稱和自我對稱的存在……哪一個、哪一處不是軸線對稱？追根尋源，又回到了對稱平衡的自然屬性，又歸入到了天人合一的生存哲學。

古代的帝王們就是這樣將古老的文化哲學運用於建造天子的宮殿，運用於用建築形體將帝王體制、權力等級、高低貴賤，異常鮮明地區別劃分，造型塑形，達到強化、固定化、不可移動化的目的，亦即以建築之形態，禮制之實質，規定、強制、約束、控制所有人，包括皇帝，從而自然流暢地實現了傳統文化、建築理念、政治需求、審美效果的互動與置換。

紫禁城建築所產生的效果的確非同一般。

有了軸線，有了核心，才有對稱；有了對稱，才更凸顯出軸線與核心至上至尊的位置。

有了對稱才有方方正正、平平穩穩。不論從外看，還是從上看、從內看，紫禁城都是極為方正的。方正的城牆、宮牆、院牆，方正的道路，方正的院

文華殿後的文淵閣與武英殿前的武英門。外
朝三大殿大門太和門，東面的文華殿與西面
的武英殿左右對稱，彎彎曲曲的金水河將它
們前繞後護地串連在一起。文華殿臨近東華
門，為明清皇帝經筵講學之地，亦為殿試後
閱卷之處。乾隆皇帝為存儲《四庫全書》，
在文華殿後增建文淵閣。文淵閣仿浙江寧波
天一閣而建。武英殿臨近西華門，明初武英
殿為皇帝齋戒和召見大臣處。明末李自成攻
入紫禁城，在此稱帝。清初多爾袞在此攝政。
康熙年間設為修書處

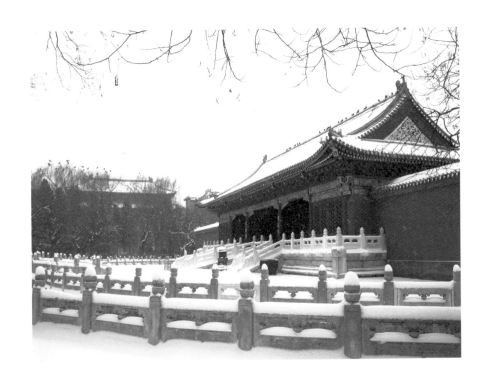

落，方正的房屋。個體的方正，群落的方正，集合出整體的方正。

有方正才顯示出規矩，才顯示出秩序，才有平衡，才有看上去形式上的四平八穩，不偏不倚，均衡公允，雍容大度。

更主要的，有了軸心對稱，便有了主從感、依存感、排序感、方位方向感、嚴整肅穆感、迴避退讓感。但這一切絲毫不影響視覺效果，反而使得視覺效果好得不得了。

無論大小，無論高矮，無論寬窄，無論擴展鋪排到多大的範圍，因為有中軸引領，有核心定位，有對稱，有方正、均衡、秩序，所以，我們在紫禁城中看見的所有建築，便總是井井有條，整整齊齊，安安穩穩，平平靜靜，即便內裡有天大的事滋生著，看上去也好像無事一樣。

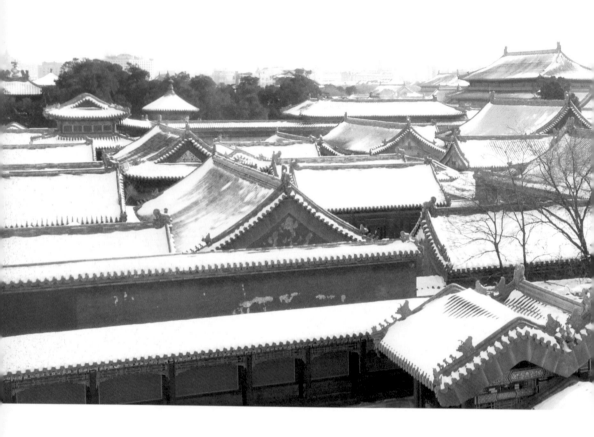

從建福宮花園的延春閣上向三大殿、午門方
向眺望。雪後的大院小院，更為清晰地錯落
出海市蜃樓般的景象

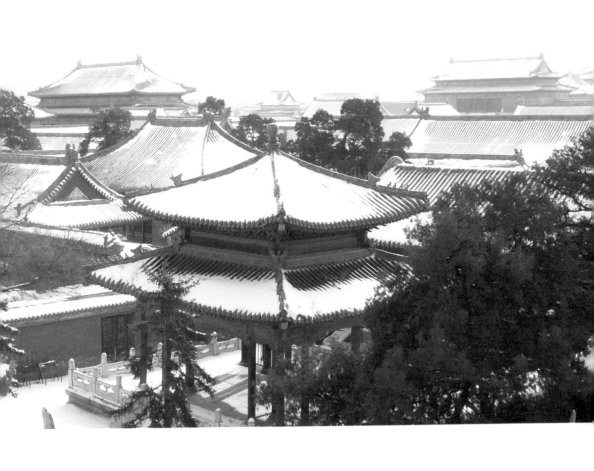

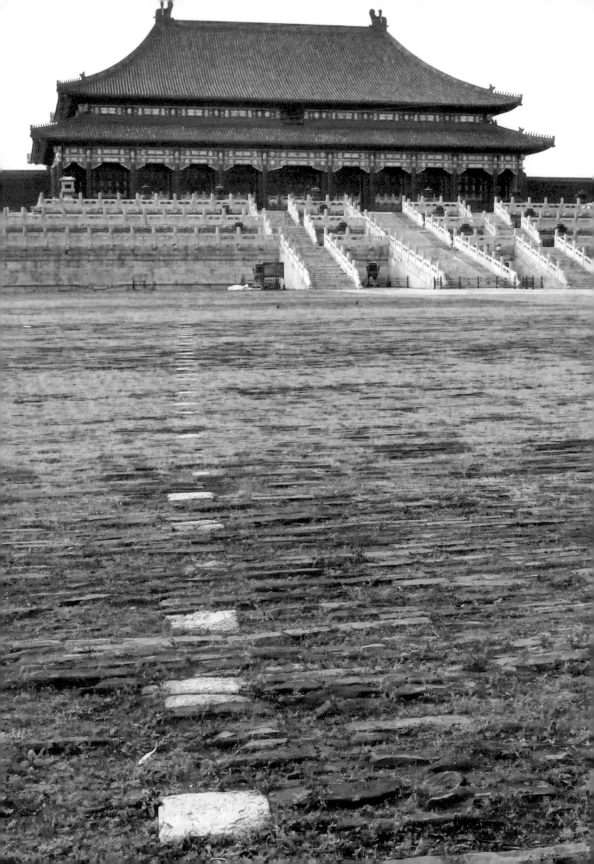

皇 帝 的 廣 場

那些超越「皇家大院」的

一個接一個的「皇帝的廣場」，

皇帝們想讓其發揮的作用、

發出的聲音，

是凝天下之神，

聚天下之氣的

天帝之音、

天子之音、

帝王之音。

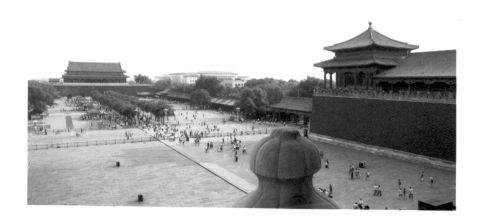

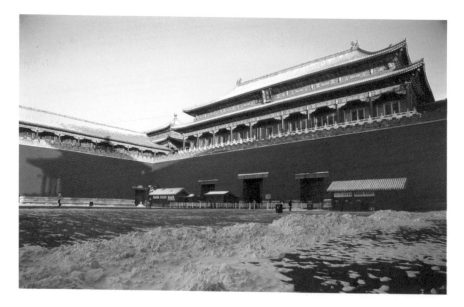

（上） 端門至午門的距離就長，東西兩側低
矮的長房，讓午門廣場更加開闊

（下） 高聳的城樓，更有了鐵馬雄關的氣勢

前面說過，紫禁城作為天下最大的皇家大院，連綿鋪排地佔據了 72 萬平方公尺的巨大地盤，但它絕對不是幾何狀的等分切割，平鋪直敘。

如果那樣，它會變得死氣沉沉，索然無味。

紫禁城在建築空間的調度上，以群落及單體建築的大小、高低、寬窄、疏密的無窮變化，奇巧組合，精妙調配，創造出一部主旋律突出、多聲部協調的恢弘建築交響曲。

最具音響效果的，是被我稱之為「皇帝的廣場」的空間創造。

如果說皇家大院的佈局著重於秩序與平衡的建立，那麼，那些超越「皇家大院」的一個接一個的「皇帝的廣場」，皇帝們想讓其發揮的作用、發出的聲音，則是凝天下之神，聚天下之氣的天帝之音、天子之音、帝王之音。

一般對大戶人家的空間描繪首先是深宅大院。到底多深算深，多大算大，也無定數。於是，大院就一個一個地冒出來了，大院文化也出來了。到底大院文化是怎樣的文化，認真關心、深入思考的並不多。不過，有一點是肯定的，深下去，大下去，深到紫禁城般，大到紫禁城般，就到頭了吧？有叫這家大院那家大院的，那麼，紫禁城叫什麼？該叫皇家大院了吧？只是皇家大院裡的大院太大，大到比普通的廣場還大，就該叫皇帝的廣場了吧。

大院也好，廣場也罷，骨子裡是一樣的。

院是縮小的廣場，廣場是放大的院。

天安門廣場，端門廣場，午門廣場，太和門廣場，太和殿廣場——皇城、宮城內部超過 1 萬平方公尺的大場地，大多集中在中軸線上，與那些最重要的建築組成最重要的建築空間。

皇帝的廣場的概念與現代廣場概念不太一樣。

皇帝的廣場是內部的、內向的、個人的；現代的廣場是向外的、開放的、

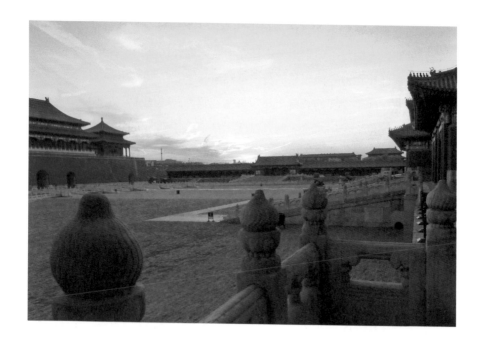

雖有金水河金水橋，但並不影響太和門廣場
的視野。落照晚霞中，有蒼茫蒼涼，也有寧
靜溫暖

公眾的。

以天安門廣場為例。當年的天安門還在，但皇帝時代的天安門廣場和現在的天安門廣場就完全不一樣。

明清時的天安門廣場被四合的紅牆團團圍住。廣場四面的圍牆上與天安門門樓下開有洞形的大門，進不了這些大門，根本看不到廣場，廣場再大也看不到。而這些大門平常是不開的，偶爾打開，也絕不准一般人入內。五六萬平方公尺的 T 字形廣場在絕大多數時間裡是空蕩蕩、靜悄悄的。然而，對於皇帝來說，天安門廣場極為重要，那是發佈諭旨廣告萬民的地方。皇帝的重要詔書在天安門頒佈，本意是由內而外，面向天下，面向百姓，但事實上皇帝並不親自登上天安門城樓，並不直接與臣民說話，儘管有些話說得特別親切、特別實在。皇帝只是把鈐上御印的詔書放在龍亭內，讓鼓樂儀仗從午門抬到天安門城樓，宣詔官宣讀後讓一隻「金鳳」口銜詔書，從城樓上徐徐落下，然後抄送各地頒告天下。即便說些與百姓最直接的農事，最多也是從京郊選一兩位年長的農民代表站在金水橋邊，聽宣詔官傳達皇帝的聲音：「說與百姓每，用心耕耘，毋荒」；「說與百姓每，春氣生發，都要宜時栽種桑棗」。於是，稀稀落落的臣民代表誠惶誠恐、感激涕零地領旨而去。

還是天安門廣場，當東、西、南三面的紅牆、門洞、圍房被清除得乾乾淨淨時，當廣場擴展到可容納百萬民眾時，同樣的天安門，便降下了承天的尊嚴（天安門在明代叫承天門）。當年寂靜的廣場，現在天天人流如織。每逢重大慶典，數十萬上百萬民眾載歌載舞——維護帝王威嚴的皇帝的廣場最終成為公眾興會狂歡的人民廣場。

由於天安門廣場空間形態及功能的本質性改變，今天的人們已經無法想像被四合紅牆圍定的 T 字形廣場的面貌了，當然也無法找到走在兩側紅柱黃瓦各 144 間連脊朝房夾持著的長約 500 公尺、寬約 60 公尺的長形廣場上的感覺——60 公尺已經夠寬了，但在長達 500 餘公尺的連綿紅色廊柱與黃

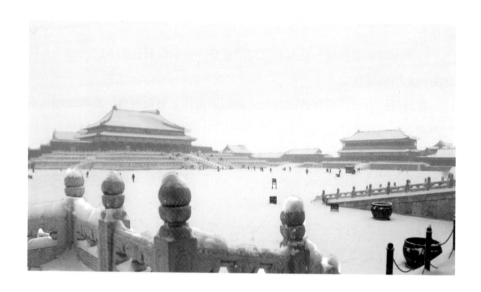

太和殿廣場的容量大得驚人，估計從來也沒
有站滿過人。破碎的地磚間，舉行盛大儀式
時規定位置的儀仗石頭墩早已蒼老又蒼白
了，但仍然排列得整整齊齊。被大雪覆蓋之
後，只留下空曠

色屋脊的簇擁下，在前方高高的天安門城樓的引導下，肯定會產生一種被推壓著、擠壓著走向深處，遠處，高處，甚至天盡頭的感覺。

如果這樣的空間景觀還存在的話，設想走在這樣的廣場中間，你也有可能感覺到彷彿被低沉但有著很強穿透力的悠長螺號聲牽引著，走向高深莫測的地方。

即便改變成現在這樣無比廣闊的天安門廣場，即便東西兩側轟立起無比巨大的國家博物館和人民大會堂，仍然是當時模樣的天安門不僅不失昂然挺立的王者風範，反倒更加成為天安門廣場上萬眾矚目的標誌性形象。

所有的人都會不由自主地朝天安門走去。

當你被高大雄偉的天安門緊緊吸引著的目光掠過漢白玉金水橋，又立即被城樓下深深的門洞吸引住時，任何一個人都會追問：穿過那個門洞又能看到什麼？在如此高大的城樓後面還有什麼？還會發出什麼樣的聲響？儘管你清楚地知道，你正走在進皇宮的路上。

第一次走進去的人們根本不可能想到，等待你走進去的至少是三座幾乎同樣大小的深邃門洞，三座同樣高聳的門樓，三處一處比一處開闊廣大的廣場。

穿過天安門下深深的門洞，又是一座和天安門一樣高大雄偉、一樣有著深深門洞的城樓——端門——出現在眼前。

本以為走進皇宮了，沒想到走進去才發現只是走在兩個城門樓中間大約百米見方、四面圍合的又一個廣場裡。彷彿特意要讓你稍稍放鬆一點，讓你收拾和整理一下過分急切的心情，才為你準備了這麼一個不大不小的方形廣場。

可以從容不迫地走進去了。

可是，你看到的還不是皇宮，而是又一次讓你重複天安門前從千步廊走

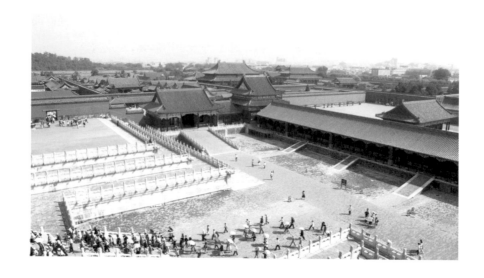

站在太和殿上向東北方向望去，依次可見太
和殿廣場、箭亭廣場、奉先門廣場、寧壽門
廣場

向天安門的那種感覺。

不過，你進入的這個長形廣場比天安門前的 T 字形廣場寬廣得多。

更讓你始料未及的是，你看見你正在走向的被稱作五鳳樓、雁翅樓的午門城樓，比天安門、端門城樓的規模更加宏大，更加雄偉；但同時也使你確信，這樣的城樓下面，就一定是紫禁城的南大門了。

當你走進午門，走進紫禁城，看見更加寬闊的太和門廣場的時候；走上高台上的太和門，看見更更寬闊的太和殿廣場的時候，看見高高巍峨地矗立在太和殿廣場最高處的太和殿的時候，你已經不再驚異了，因為你開始深信不疑，在這樣的建築世界裡，什麼樣的空間奇蹟、什麼樣令人驚異的感覺隨時都有可能產生。

沿著中軸線走進皇城，走進宮城，走過一座又一座雄偉的建築，走過一個接一個寬大的廣場，你會明確而強烈地感受到：皇城、宮城中最高最大的建築全部集中在通向宮禁深處一個又一個廣場的連接處。

天安門高 34.7 公尺，端門高 34.37 公尺，午門高 35.6 公尺，太和殿高 35.05 公尺。

大明門（明代大明門，清代大清門，民國中華門，現毛主席紀念堂處）至天安門之間的廣場寬 60 公尺；天安門、端門之間，端門、午門之間的兩個廣場寬約 100 公尺；午門、太和門之間，太和門、太和殿之間的兩個廣場寬約 200 公尺。

午門前的凹形廣場約 9900 平方公尺，太和門廣場約 26000 平方公尺，太和殿廣場三台下面的部分就超過 30000 平方公尺。

廣場一個比一個寬大廣闊，直至使太和殿廣場成為世界上最大建築群體內部的最大廣場。

正是這樣廣場空間的營造，不管從過去的大明門開始，還是從現在的天

寧壽門廣場四周松樹茂盛

安門開始，愈往裡走，愈覺得高深莫測，愈覺得氣勢雄偉，愈覺得博大開闊，瀰漫著無比的威嚴。

　　皇帝的廣場就是這樣。

　　最深處、最核心處的廣場最大，最接近皇帝的廣場最大。以每平方公尺站立四個人計，太和殿廣場足可容納十幾萬人。

　　可是，在皇帝面前，在皇帝的寶座面前，再大的廣場也得沉下去。

　　太和殿廣場四面的圍房統統建在高台上。太和殿建在更高的三台上。

　　皇帝站在最高處。

　　剛好與他站立的檯面齊平的四下屋簷朝他匍匐而來。

　　在皇帝的眼底、腳下，沉下去的空蕩蕩的廣場即便站滿了人，站上十幾萬人，在他的眼裡，無非是空曠廣場的七層墁磚地面上又多墁了一層磚而已。

　　皇帝的廣場是沒有，也不需要生命的廣場。

　　皇帝的廣場既不養草栽花，也不植樹造林。沒有花草樹木，更顯空曠博大。從樹叢中走過、從林蔭道走過，與從空曠中走過的心理感受、精神狀態絕對不同。

　　沒有草木的氣息，沒有生命的氣息，才算得上冷靜冷漠，才稱得上威懾嚴酷。

　　皇帝登基、大婚、「萬壽」的大典如果在樹影婆娑中舉行，皇帝出巡、回宮的壯觀隊伍如果行走在林蔭道上，皇帝的威儀就不能與日同輝了。

　　大臣小民如果從樹木中走過，就不覺得孤單渺小了。

　　如果在午門前的樹林中獻俘，城樓上的皇帝、將帥如何炫耀、彰顯和體驗勝利的榮光？

　　如果在午門前的樹林中杖擊大臣的屁股，被懲治的臣子怎能不被光天化

日下的重創羞辱到極致？

　　皇帝的廣場通常情況下是空無一物的，但它的形制絕對容得下萬千世界。

　　皇帝隨時可以舉行規格最高、最盛大的儀式，站在最高處的皇帝的聲音可以通達四面八方，而或跪伏，或站立在廣場中的任何一個人、十個人、一百個人，甚至十幾萬人，他們的存在與否，皆可忽略不見，就像是無數的磚縫石縫間長出來的，但很快就被無遮無攔的酷熱太陽曬萎、曬死的亂草荒草那樣。

　　皇帝的廣場上只上演程式化的正劇悲劇。

　　這樣的露天舞台上只允許有一位主角，只允許有一位天下最高音盡興高歌，聲震雲天。

　　其餘的人都有規定好了的位置、規定好了的職責，一如現在我們仍然可以清楚地看到太和殿廣場上的破碎舊磚，磨光的、有了裂縫的石頭，特別是御道兩側早已蒼老蒼白，但仍很整齊地指示固定位置的那些堅硬的、叫作儀仗礅的石頭。

　　即便可以發出些聲音，除了震天動地的「吾皇萬歲萬萬歲」，至多也只能是些整齊協調的對於皇帝言論的應聲與和聲。

　　這就是皇帝的廣場創造出來的紫禁之聲的獨特音響效果。

　　紫禁之聲的基調，紫禁之聲的主旋律早已被天地對應、天人合一的中軸線規定好了。

　　被中軸串起來的一個個寬廣的廣場，是起伏旋律中不斷產生高潮的絕妙空間。中軸兩側連續對稱鋪排、大大小小院落裡的各種和聲，通過寬寬窄窄的通道，匯入一個又一個廣場。

　　協調一致，配合和諧的紫禁之聲因此而主次分明，循序漸進。

主調、和聲……

序曲、前奏、協奏、鳴奏、交響……

由弱到強，由慢到快，由低到高，一次又一次再現，一遍又一遍回轉，一個又一個高潮，不斷陳述著，一再強化君權神授、受命於天、唯我獨尊的鮮明主題。

最後，我們在高高景山上看到和聽到的，就是這樣一部既悠長又嘹亮，既激昂又恢弘，主題鮮明、敘事宏大的紫禁城交響曲。

南北寬約 50 公尺、東西長約 200 公尺的乾清門前廣場，既把紫禁城分隔成前朝與後寢，
也是紫禁城內東西聯通的主要通道，但由東端的景運門與西端的隆宗門將其封閉為內部廣
場。因為由景運門與隆宗門進入廣場便可至內廷中路各處，因此此二門被視為「禁門」，

自親王以下，文職三品、武職二品以上大官以及內廷行走各官所帶之人，只准至門外台階
20 步以外停立，嚴禁擅入

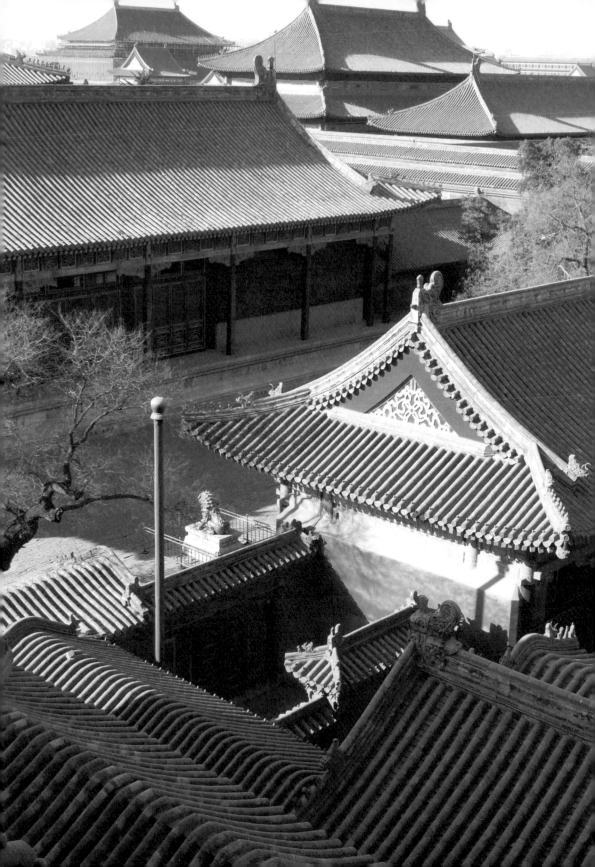

中 國 大 屋 頂

對於紫禁城來說，

「人」形大屋頂，

「如翬斯飛」的大屋頂，

如瑰麗冠冕的大屋頂，

應當充滿溫情、

充滿人性、

充滿想像的大屋頂，

其實是沉重的、寂寞的、孤獨的大屋頂。

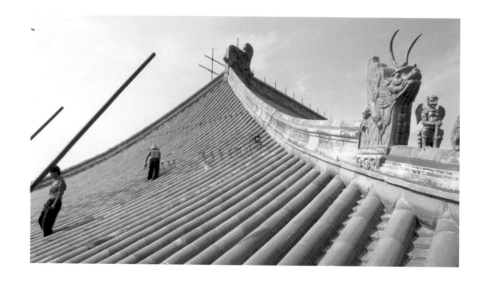

修繕中的太和殿大屋頂。瓦頂剛剛鋪好

　　像鳥兒那樣在高空中飛來飛去地看紫禁城肯定是最好的視角了，可是，不在直升機或熱氣球上，便得不到那樣的視角。

　　退而求其次，還是站在景山上吧，或者站在紫禁城內相對高一些的地方也可以。不管在哪個地方，相信給你最大視覺衝擊的，除了大片的黃色大屋頂，還是大片的黃色大屋頂。

　　看著紫禁城連綿鋪排的黃色大屋頂，看著一大片又一大片屋頂上流暢清晰的一條條黃色壟脊壟溝，忽然想到一個牧民和一個農民的故事：春天，牧民看見農民把種子下到壟溝裡，不久，壟溝裡長出了青青的小苗；秋天，牧民驚訝地發現，成熟的莊稼都跑到了壟脊上，於是，牧民對耕民有如此「法力」佩服得不得了。

　　每想到這個故事，總覺得中國的大屋頂，由一條條瓦脊、瓦溝連綿起來的中國大屋頂，大概與中國農民的耕種有些關係吧。

　　在建造紫禁城的那些日子裡，泥瓦匠們在中國最大、最集中、最鋪排的屋頂上敷泥鋪瓦，不正像農民們在春天的黃土地上起壟播種嗎？如果紫禁城的大屋頂確如壟溝、壟脊流暢鋪排的黃土地那樣，那麼，屋脊、簷頭的無數吻獸不就像是跳落在田埂地頭的鳥兒們？這樣的屋頂，不正是他們在自己的土地上，以自己的勤勞與智慧創造出來的嗎？

　　有時候還會莫名其妙地想到末代皇帝溥儀戴副墨鏡、叉腿叉腰地站在紫禁城黃色大屋頂上四處張望的一張老照片。

　　事實上，可以讓人們在其瓦壟間自在行走的中國大屋頂，正如它的基本結構模式是「人」字形一樣，和人的關係最為密切。所以，它應當是充滿溫情，充滿著美好願望和浪漫想像的。

　　紫禁城的大屋頂是這樣的；可是，它又不是這樣的。

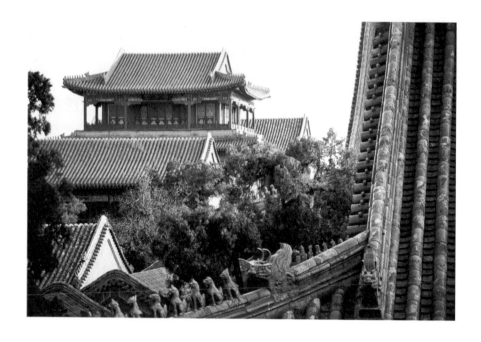

紫禁城東北部。從景祺閣上看的頤和軒屋頂
及暢音閣。只要有足夠的高度，到處可以看
見宮殿屋頂的排列

穴居時代，先民們居住地窩子的時代，居住窩棚的時代，他們被地母擁抱著的時候，在地面以上建造來遮風避雨的窩棚，就是人字形的。

還有離開地面的「干欄」式建築，再後來有連接地面，又超越地面的高台式建築，這些建築的屋頂也多是人字形的。

大地如母親托起嬰兒般一步步把人托起來，人把屋頂一步步抬起來。屋頂脫離地面，漸升漸高的過程是建築發展的過程，也是人居住環境、生存方式進化的過程。

而屋頂的人字形則一直延續下來。

發展到紫禁城這樣的大屋頂，人字形狀就更加明顯了。

組成人形的弧線曲線讓沉重巨大的屋頂給了人們美妙、輕盈、靈巧的感覺。

有人這樣看：彎彎的大屋頂好看極了，簡直是一頂「瑰麗的冠冕」。

排列整齊的、數不清的、長長的瓦壟，從高高的正脊兩側瀑布般傾瀉，四個簷角突然向上反翹，莊重的大屋頂一下子變得生動親切起來，沉重的大屋頂一下子變得輕巧、飄揚、飛舞起來。

《周禮·考工記》裡是這樣記的：「上尊宇卑，則吐水急而溜遠。」高頂處陡峭，簷沿處和緩，雨水落下便可沖得更急更遠，有利於保護房屋的木結構。翹起來的簷還可以讓更多光線灑進來，加長日照時間，讓屋子裡更明亮。

講究實用的大屋頂雖然不是藝術品，可是，讓人看起來卻藝術得不得了。

紫禁城中所有的大屋頂不只側面是「人」形，簷角也是「人」形，是正在飛翔的「人」。

不論從正面還是從側面看，一隊隊脊獸帶領著一座座殿堂，一派欲升欲飛的氣勢。

在隆宗門內南側一處小小的值房院落裡，也
可得見大屋頂的氣勢。1924 年至 1925 年，
此地曾為清室善後委員會辦公處

一層一「人」，雙層雙「人」，多層多「人」，編隊飛翔。

正脊兩側對應的長長瓦壟組成的也是「人」。整齊的瓦壟的排列，就是整齊的「人」的排列。數不清的「人」的連接，就是數不清的「人」手牽手的連接，連接成一個又一個大大的屋頂。

沉重的大屋頂飄然欲飛，何嘗不是所有沉重的人們的沉重願望和浪漫想像呢？

想飛，想脫離，離不開，反成壓抑。屋頂是人的創造物，本願是遮風擋雨、防寒避暑，是護佑人的，結果是一切都被大屋頂嚴嚴實實地遮蓋起來，所有事情都可以在大屋頂的遮蓋下堂而皇之地進行。

站在高處望過去，如此巨大無比的紫禁城被連綿鋪排的黃色大屋頂覆蓋得嚴嚴實實。誰真正知道大屋頂下的生與死、苦與樂、榮與辱、治與亂，繁華與衰敗，喧囂與冷落？

同樣的「人」形結構，一定要用大小、寬窄、高矮分出鮮明的等級；大片大片伸展的大屋頂本可以把一個又一個自成格局、相互分隔的院落連接起來，然而，屋頂間最接近的簷角之處卻是「勾心鬥角」，連靈動的一個個、一隊隊脊獸的相守相望也變成怒目相視；翹起來的飛簷本想讓燦爛的陽光多進去一些，可照見的卻不是陽光下的「光明正大」；排列在飛簷最前面、圖章篆刻般的瓦當滴水，飛簷下隆重的斗拱，絢麗的彩色畫廊，反將大屋頂襯托得更加寂寞。

哪裡的「如鳥斯革」、「如翬斯飛」？如翬的翅膀如此沉重，對鳥兒只能羨慕是痛苦的；互相鼓動實則為相互牽制，是痛苦的；欲出離大地而不能，欲升飛而不能，又不肯甘休的樣子更是痛苦的。

對於紫禁城來說，「人」形大屋頂，「如翬斯飛」的大屋頂，如瑰麗冠

在太和殿屋脊看中和殿及保和殿的屋頂。紫
禁城內絕大部分建築為黃琉璃瓦屋頂，只有
極少數建築為綠琉璃瓦頂，如皇子們居住的
南三所

冕的大屋頂，應當充滿溫情、充滿人性、充滿想像的大屋頂，其實是沉重的、
寂寞的、孤獨的。

　　紫禁城裡最大的太和殿，「人」形屋頂上覆蓋各種琉璃脊瓦 110748 件。
紫禁城中近萬間屋頂上，覆蓋的琉璃瓦總該有千萬件吧？這千千萬萬的琉璃
瓦鋪排出集體的沉重、集體的寂寞與集體的孤獨。

　　但我還是願意把紫禁城的大屋頂看作「瑰麗的冠冕」，看作「人」的飛翔。
願意看見太和殿、中和殿、保和殿三大殿輝煌的大屋頂與藍天白雲一起，在
天地間祈望人與自然的和諧，人與人的和諧，每個人身心的和諧。

端門城樓西立面。大屋頂「人」形結構歷歷在目

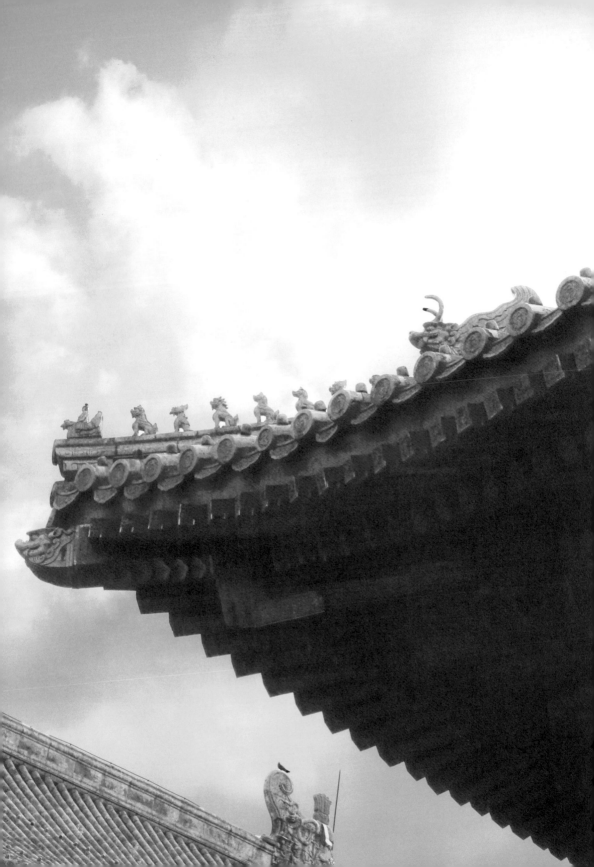

天 地 之 「吻」

當帝王的說法漸漸褪色之後，

在後來的人們看來，

在並不關心和追問這些「獸頭」

與皇帝的關係的人們看來，

蹲踞在紫禁城宮殿上面成千上萬的「獸頭」，

不管怎麼看，

都很美。

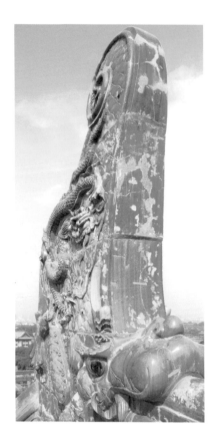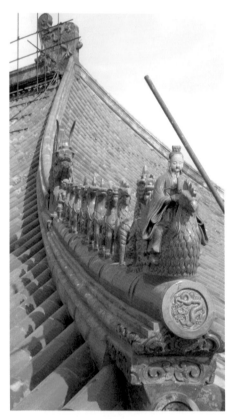

在太和殿頂看大吻，看簷角仙人脊獸。跟在
仙人後邊的 10 個脊獸依次為龍、鳳、獅子、
海馬、天馬、狻、押魚、獬豸、鬥牛、行十

站在太和殿廣場抬頭仰望，高居於層層疊疊的漢白玉三台之上的太和殿確有高入雲天之勢。

而最先觸摸雲天的是那條長長的、直直的、高高的太和殿正脊。

比正脊還要先觸摸雲天的是正脊兩端昂首雲天的「吞脊獸」。

大多數人更願意把它們叫作「大吻」。

站在太和殿廣場抬頭仰望，任憑你怎麼想，也想像不到那大吻到底有多大。

自從康熙三十六年（1697 年）重新建成太和殿，將這兩個大吻安置在這個位置上以來，它們就紋絲不動地在這個位置上值守了三百多年，沒人驚擾過它們，連靠近也不可能。直到 310 年後大修太和殿，才把它們從與天相接的地方請到地面上來，我們才有機會近距離地看清楚這個由 13 塊琉璃製品組成、高達 3.4 公尺、重達 4.3 噸的龐然大物。

3.4 公尺，兩個人那麼高，想想吧，假如有人爬上太和殿屋脊，來到它的旁邊，我們從太和殿廣場抬頭望上去，看到的將是怎樣的奇異景象！

據說大吻零件燒製好後，康熙皇帝特派重臣到窯廠恭迎，如迎接皇帝一般，迎接他自己一般。

這兩個大吻的地位確實太重要了。

它們處於天下最核心、最重要、最頂級建築的制高點，處於至尊至榮的天子宮殿最高處。它們絕非一般的建築結構。

關於大吻的說法不止一種。有說由鴟尾演變而來，言海中有魚，虯尾似鴟，激浪即降雨。有說為「龍生九子」之一，好登高瞭望，能降雨防火。

據說與其他走獸一起立在簷角的龍首也是九子中的一個。

在康熙皇帝心裡，實實在在是祈望它能降雨防火的。他知道，這金鑾寶

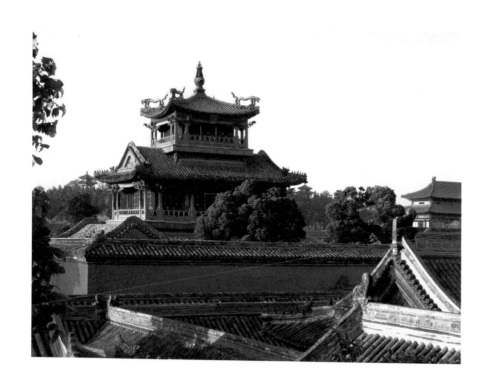

乾隆皇帝仿照西藏阿里古格的托林寺壇城
殿，在紫禁城內修建這麼一座漢藏形式結合
的特殊建築，除主要用於藏傳佛事活動外，
於處理民族宗教關係亦頗有深意。而唯一的
飛龍在天的「脊龍」形態，雖很難與普遍的
脊獸協調，卻把天地之吻張揚得更有高度

殿明代就被燒毀過三次，到他手裡又一次被燒毀了。為此，他很自責；為重修，著實費了他太多的物力、財力、心力和時日。他被火燒怕了。

老百姓的說法則簡單明瞭，把這些屋脊之吻統統叫作「獸頭」。

獸頭一說，把所有的說法、做法都包含在裡面了。

而給皇帝蓋房子的百姓則更關心這些獸頭的實用價值。它們位於屋頂坡面、飛簷的連接處，起著固定、排水的重要作用。

不過，工匠們的聰明之處在於即使實用，也一定要好看——普通的民房都這樣，何況皇帝的宮殿呢。

實用與好看的結合，使脊獸們成為中國傳統建築中不可缺少，又最顯眼、最鮮活的一部分，自然也成為紫禁城中所有屋宇上不可缺少，最顯眼、最鮮活的裝飾。

雖說實用好看，但脊獸安置的數量、大小並不僅僅由此而定。

皇帝的宮殿一定要納入等級規制之中。

太和殿的大吻肯定是最大的。

其他宮殿簷角獸的數量為 1 至 9 個，而太和殿則有 10 個。加上最前面的仙人騎雞和斷後的龍首，一共是 12 個——無以復加的最高等級。

紫禁城裡近百組建築群落，近千座單體建築，近萬間房屋，每個屋頂上都有大小多少不等的脊獸，如太和殿上共有 50 個，城牆四角的每個角樓上有 230 個……整個紫禁城到底有多少脊獸，誰也沒數過，上萬個總是有的吧。

宮殿的屋頂成了脊獸的世界。

成千上萬的脊獸雖然有些雷同，但絲毫不影響它們組成壯觀的陣勢。

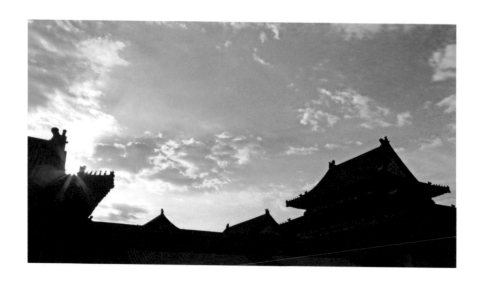

隆宗門簷角與三大殿區域西北角崇樓側影

或許因為雷同才更加壯觀。

站在景山上，站在午門神武門城樓上，站在四圍的城牆上，首先跳進視野的就是無處不有的脊獸；穿行在一條又一條寬寬窄窄的通道間，一座又一座大大小小的院落裡，隨時可見飛簷翹角上排列守望著的脊獸。

連皇帝也把它們當作護佑自己、護佑宮殿的神物，似乎的確有些神靈之氣。成千上萬隻宮殿的「獸頭」，不僅使莊嚴凝重的紫禁城神氣靈氣活現起來，更給了所有注意到這些脊獸的人們以特別的感覺。

最讓人驚訝的是夜幕降臨，當所有的物體朦朧和隱藏於黑暗裡的時候，卻是這些脊獸們最突出、最神氣的時候。

任何一點點光都可以從它們的縫隙中漏過去、穿過去。只需要一點點天光就能剪出它們清晰的影子。

朦朧的月光更能把它們帶入夢幻之境。薄雲與月亮慢慢遊走，在宮殿之間的夾縫中遊走，在大吻的後面、在一層層一重重的飛簷翹角後面、在神氣地站在飛簷翹角上的走獸們後面遊走。

從很容易找得到的一個合適角度看過去，便看見了「天狗吃月亮」的奇特情景。

成千上萬的脊獸們其實並不需要月亮的陪伴，抑或月光的修飾。月亮落下去了，紫禁城睡熟了，所有中規中矩的都沉默了、隱藏起來了，消失了本來的面目，唯獨它們醒著，睜著明亮的眼睛站在各自的位置上，在暗無天日下展示著自己的身影，如守夜的貓頭鷹，隨時準備喚醒沉寂的宮殿。

愈暗愈顯得成千上萬隻脊獸們愈動愈靜。

當蕭瑟的風颳遍紫禁城的每一個角落時；當凜冽的風撞擊在高牆上，然後從幽深的夾道間呼嘯而過時；當枯葉與枯草在屋瓦間、院落裡隨風飄落時；當紛紛揚揚的大雪攪亂了紫禁城，大片大片的雪花在大片大片的屋頂上

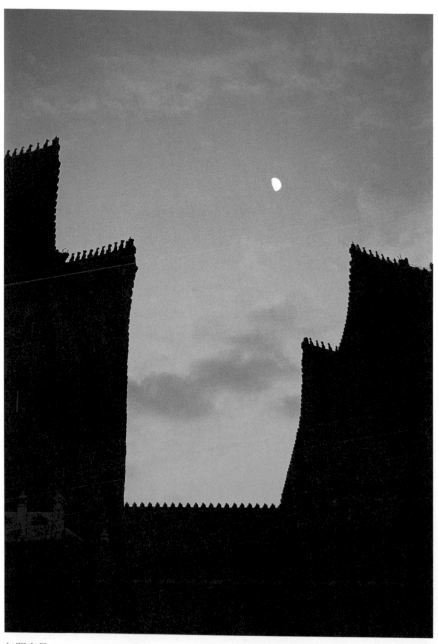

午門夜月

盤旋，最後嚴嚴實實地覆蓋了紫禁城時；當紫禁城突遭電閃雷鳴襲擊，疾風暴雨沖刷，或在連日不開的霏霏陰雨中不停哭泣時，它們卻更加精神抖擻，一個個挺胸昂首，目光炯炯，列隊齊整，不退不避，鎮定自若，彷彿那風那雪那雨是從它們那兒發出去，受它們指揮、照它們的意願到處奔竄似的。

愈動愈靜的成千上萬的脊獸們，又是愈靜愈動的。

紫禁城無比巨大、無比恢弘，也無比沉重、無比沉默，甚至無比死寂。想想吧，假如沒有成千上萬的脊獸活躍在紫禁城的上空，那就真的是這樣了。

一個個脊獸看到了，也看清了堂皇宮殿裡發生過的一切，它們無法控制自己不向長天大地、日月星辰不停地訴說。

一個個脊獸從沉重、沉默，甚至死寂中站起來。

它們眺望，它們尋找。它們要呼叫，要跳躍，要奔走，要起飛。

一個個躍躍欲飛的樣子。

不論從正面看，還是從側面看，都像一隊脊獸帶著一座殿堂。

從太和殿一側看過去，高高的大吻如領頭的大鳥，與兩邊叉脊上的脊獸組成人字形「雁陣」。被康熙皇帝請回來的那個大吻只要一振翅，太和殿就起飛了，太和殿就帶著紫禁城起飛了，紫禁城就帶著北京城起飛了。《詩經》時代早就想像過了：「作廟翼翼」、「如鳥斯革」、「如翬斯飛」。

看來，被皇帝們奉為神物、能通天接地的大吻，那些和大吻一樣定居在屋頂上的數不清的脊獸們，早已被使用著，也早已被欣賞著了。

到底是誰造就了它們？依我看來，最早的創造靈感來自山野、田間、村舍。

遠遠的山岩上蹲著的野獸，冬日山坡上散漫的牛羊，落盡葉子的樹枝上的鳥，剛剛甦醒過來的黃土地上的農人，鳥兒落在房頂上，貓兒爬在屋簷

且不說這麼好的陽光了，即使在沒有陽光和
月光的白天與夜晚，脊獸們依然生氣勃勃

上⋯⋯

這些幾乎天天見得著的景象，慢慢地便凝固在一個又一個屋頂上了。

也許花樣太多，難用一個確切的名稱，便一律叫它們「獸頭」了。

再後來，這些獸頭便凝固在戲台的屋頂上、祠堂的屋頂上、廟宇的屋頂上、宮殿的屋頂上。

一旦定位於殿堂之上，規制也就跟著來了。

民間的生動變調為官府皇家的威勢。有些獸頭只有皇帝的宮殿才准許使用。皇宮、宮殿的等級大小不同，獸頭的大小、數量、裝置方式也各不相同。

本來源於自然形象，到帝王那裡，就加了些天道人道的說法。皇帝是天子，皇帝的宮殿是天子的宮殿，天子宮殿上的獸頭叫大吻，皇帝迎回來的大吻坐落在最高級別的太和殿上，是天下最大的吻，最大、最尊貴、最威嚴的獸頭，上承天，下通地，是天地與皇帝天人合一的天地之「吻」。

不過，當這些帝王的說法漸漸褪色之後，在後來的人們看來，在並不關心和追問這些獸頭與皇帝的關係的人們看來，紫禁城宮殿上面成千上萬的獸頭，不管怎麼看，都很美。

日落熙和門

欄 杆 拍 遍

正如紫禁城建築把中國古代建築發展到極致一樣，

紫禁城建築把中國的欄杆藝術也發揮到極致。

無數蓬蓬勃勃生長著的雲龍雲鳳望柱，

它們的鋪排與擁護，

讓天子的宮殿穩穩地矗立於超凡脫俗的境界之中，

把天子的宮殿縹緲成天上的玉宇瓊樓。

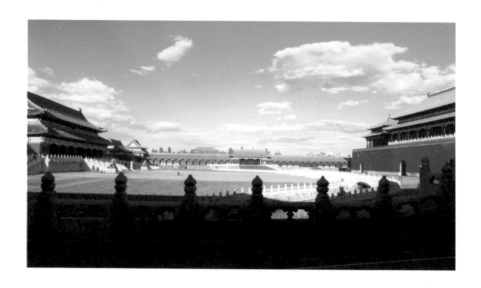

太和門廣場，一個以金水橋欄杆為中心，四
面八方呼應的欄杆世界

走進紫禁城，面對壯麗無比的宮殿群，自然令人嚮往。可是，當你看到那些潔白的漢白玉欄杆時，眼睛還是為之一亮——最引人注目的，竟在一瞬間變成欄杆了。

它們的確與眾不同。

它們是方正紫禁城裡的委婉，莊嚴紫禁城裡的靈動，大紅大黃的紫禁城裡的純淨。

或者說，它們的委婉使紫禁城更加方正，它們的靈動使紫禁城更加莊嚴，它們的純淨使紫禁城更加豔麗。

在紫禁城重要的區域，幾乎到處都能看到它們俊俏秀美的身影。

世界上沒有任何一個地方可以集中如此多材質最好、雕刻最好的漢白玉欄杆。

說到欄杆，多半會聯想到欄杆拍遍的難酬豪情，或獨倚欄杆的難耐淒清，但在莊嚴輝煌的紫禁城裡，看見這麼多潔白靚麗的欄杆，在感受它們純潔高貴之美的時候，還會生出不少問題：紫禁城裡的欄杆到底有多少啊？皇宮裡為什麼要用欄杆？為什麼要用這麼多的欄杆？欄杆到底有什麼樣的用處？中國建築中的欄杆是怎麼演變成紫禁城中的這個樣子的？

據考古資料顯示，早在約 7000 年前，河姆渡文化時期的干欄式建築中就可能已經出現欄杆了。

劃分人的居住空間，保護人的活動範圍，用欄杆圍起來是最容易想到，也最容易做到的。

河姆渡還留有人們馴養野豬的證物。養豬要有豬欄，養雞、養羊、養牛、養馬要有雞欄、羊欄、牛欄、馬廄，如至今仍在使用的那樣。

現在城市裡人行道邊的護欄、馬路中間的隔離欄帶，也是這個意思吧？

對於一座或一組建築來說，欄杆的支撐承重功能一開始就不是最主要的，到後來，追求好看的裝飾作用就越來越凸顯了。

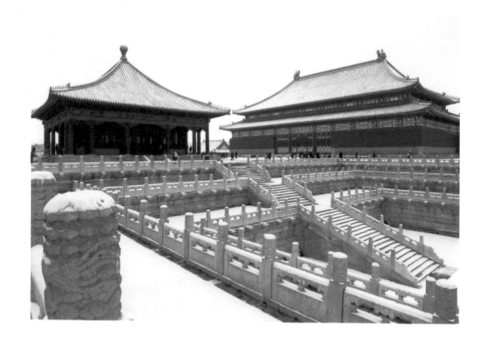

重重疊疊的三台欄杆，環繞、襯托著太和、
中和、保和三大殿

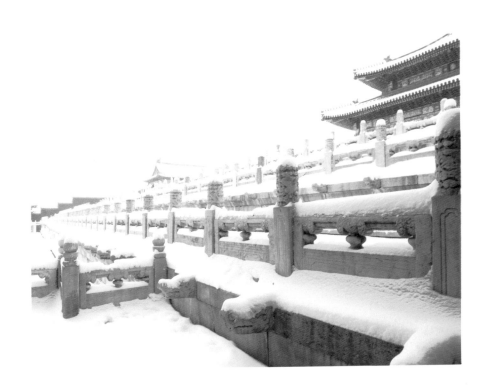

　　在宏大的紫禁城建築中，只具禮儀式的審美作用，只有獨立的裝飾觀賞價值的，大概唯有數不清的欄杆了。

　　正如紫禁城建築把中國古代建築發展到極致一樣，紫禁城建築把中國的欄杆藝術也發揮到了極致。

　　最曼妙的是和蜿蜒的金水河連接在一起、融合在一起的欄杆。

　　任何人經過天安門，都會覺得搭在天安門前金水橋拱形橋面上的一排排白色石欄杆真是漂亮極了。可是，一旦穿過午門，立刻驚訝不已：原來更漂亮的河，更漂亮的橋，更漂亮的欄杆，在紫禁城裡面啊！

　　細心的人們發現，午門內寬闊的廣場上橫著一條彎曲的河。

　　這條蜿蜒如弓的內金水河上一字排著五座白色的石橋。

　　御道直通的正中那座橋最寬、最長，其餘四座依次遞減。

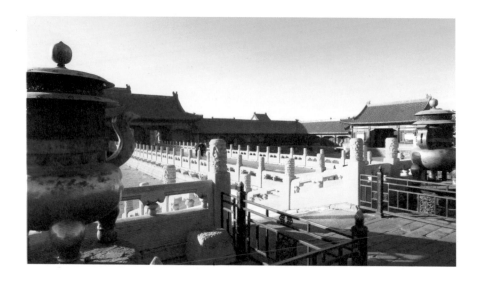

乾清宮前

　　細心的人們還發現，這座只許皇帝行走的御橋兩邊，石欄杆為精雕細刻的雲龍雲鳳紋望柱，其餘橋兩邊的望柱，以及向兩側蜿蜒而去的金水河兩邊的望柱上，均為 24 道陰刻弧線旋扭而成的火炬形柱頭，好像排列整齊的衛士規規矩矩地舉著火把，護衛著並照亮正中的御道似的。

　　如果遇上藍天白雲的好天氣，所有走過白色石橋的人都會驚喜地發現：潔白的欄杆漂在水裡，飄在天上，在藍天白雲的波動間隱現。

　　由西向東漂進、漂過寬闊太和門廣場的蜿蜒金水河，就這樣始終被潔白的欄杆上上下下、水裡水外地護衛著。

　　正是由於欄杆這樣的呵護與提升，蜿蜒的金水河才有了漂動起來的姿勢。

　　漂動著的金水河上的五座金水橋，當然是太和門廣場上欄杆最集中的地方了。

　　遠遠望去，那裡隆起一片白色的石林。

　　以白色石林為中心，由白色石林牽引著正前方太和門前的白色欄杆，牽引著太和門兩側昭德門、貞度門前白色的欄杆，牽引著西北角、東北角的白色欄杆，牽連著西面的熙和門、東面的協和門前的白色欄杆——被四面的紅牆、紅門、紅窗和黃色大屋頂圈起來的，方方正正的、數萬平方公尺的太和門廣場，就這樣被這麼多白色的石欄杆牽引著，與金水河一起輕靈地漂動起來了。

　　最崇高、最莊嚴、最壯觀的，是將紫禁城中最重要的太和殿、中和殿、保和殿高高托舉起來的層層疊疊的三台欄杆。

　　同樣是潔白的漢白玉欄杆，與蜿蜒的金水河融為一體的，因臨水而顯得分外的靈動；而與三大殿巨大的土字形台基融為一體，則因靠土而無比的莊重。

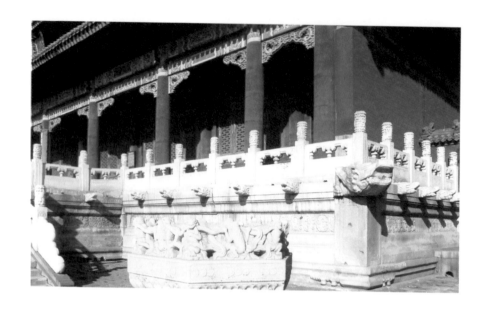

皇極殿前的欄杆和六方須彌座。彩繪、油飾、
木製品容易陳舊,石質的基座、欄杆、欄板
更經得起歲月風雨的考驗

　　通體精雕細刻、充滿神聖宗教氣象的三重須彌座高台，已經足以奠定紫禁城中最大宮殿至高無上的地位了。圍繞三重須彌座，總計 1458 根望柱、1414 塊欄板、1142 個螭首組成的三台石欄杆，努力向上簇擁著、裝飾著那座超穩定的土字形高台，特別是上千根蓬蓬勃勃生長著雲龍雲鳳望柱，它們的鋪排與擁護，更讓天子的宮殿永遠穩穩地矗立於超凡脫俗的境界之中。

　　數千根望柱層層升高，直指雲天，數千根望柱雕雲雕龍雕鳳，數千個龍頭從望柱旁伸出，數千塊欄板雲頭飄忽。

　　欄杆上有雲翻捲，雲中有龍騰躍，有鳳飛翔；青銅香爐有香煙飄揚繚繞，整個把天子的宮殿縹緲成天上的玉宇瓊樓。

　　且不說成千上萬的雕欄玉砌烘托著天下最高大、最壯觀的宮殿，任何人、任何時候從任何一個方向和角度，不論近距離觀看還是遠距離眺望，瀰漫開來又聚攏起來的純潔欄杆世界之上的任何存在，都會使每一個觀望者從心中升起的敬畏之感、至尊之感、神聖之感與時俱增。

　　肯定是建築的歷史形成賦予了高台和圍欄凸現建築重要性的視覺作用。
　　紫禁城中三大殿的台基無疑是最大、最高的，周圍的欄杆無疑是最多的，其餘重要的建築，如乾清宮、交泰殿、坤寧宮、欽安殿、文華殿、武英殿、奉先殿、皇極殿、慈寧宮、壽康宮等，還有太和門、乾清門等，統統建立在高低不等的台基上，統統有數量不等的欄杆護衛著。
　　高台和欄杆早已成為識別和欣賞重要建築的導引跟標誌。
　　欄杆作為建築組合中的組成部分，並不是必要的、最重要的，但有時候在某些位置上卻是最重要的。
　　因此，欄杆往往承擔起最獨立、最出色的建築語言角色。它們獨立凌虛的空間形象，排列組合的群體效應，總能給單調的空間增加豐富的活力，在

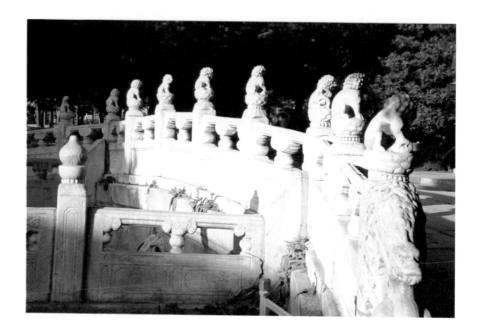

武英殿東側斷虹橋欄杆的造型雕刻最為生動精美

規整的環境中煥發勃勃的生機。

就說色彩吧，那種溫潤的白，在紫禁城大紅大黃主宰的色彩世界裡，卻白得出色；而當大雪將紫禁城覆蓋為白色世界的時候，它們純淨地凸現，更顯出本色而出色的雍容尊貴。

還有聲音。

走近那些與金水河相伴相生的臨水欄杆，彷彿看見琴的弦、琴的紐，聽見琴的聲音融入流水。

走近那些與高台相擁相長的朝天欄杆，彷彿看見無數笙管，聽見雄壯整齊的奏鳴曲直入雲天。

尤其在日落人靜時分，天籟與欄杆之音渾然天成。

一看到這樣的欄杆，一聽到這樣的欄杆之音，是會想到倚欄、撫欄、欄杆拍遍的古詩古詞的。

然而，紫禁城裡的欄杆，皇帝的欄杆，可不是用來倚、用來撫，更不是用來拍的；也絕沒有敢倚敢撫的人，更沒有敢拍的人。

當然皇帝是可以的，尤其是拍欄杆，總是居高臨下者的姿態和行為。自覺在高位上，自以為有能力和權力左右天下，可實際上不是這樣的，不可能是這樣的，於是，便只好拍欄杆去了。只是皇帝的欄杆太多了，天下的欄杆太多了，所謂的欄杆拍遍終歸是空話、是急話、是氣話、是沒辦法的話，因而也是發洩憤懣，發洩牢騷的話。

僅紫禁城中的石質欄杆接連起來，就足有十幾里長，不用說拍遍了，若不認真，若不用心，若不凝神靜氣，數遍數清也不易。

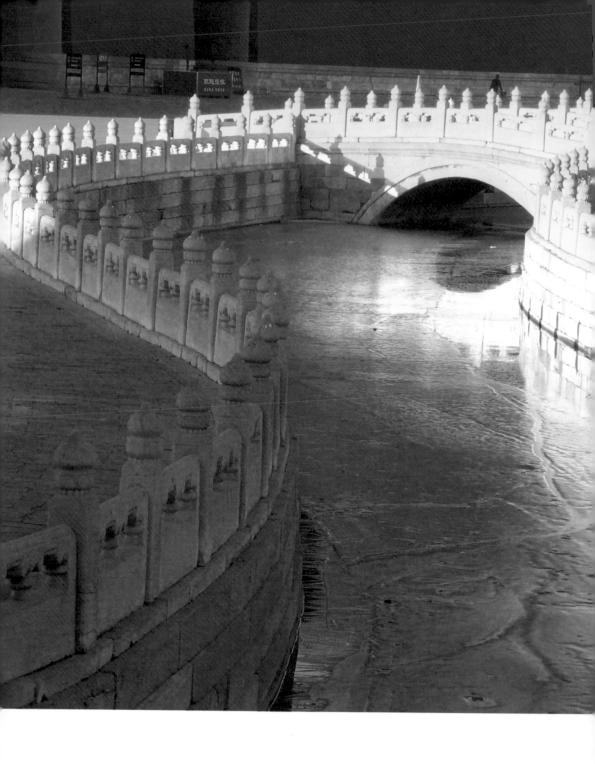

午門內金水河、金水橋隆起白色石林

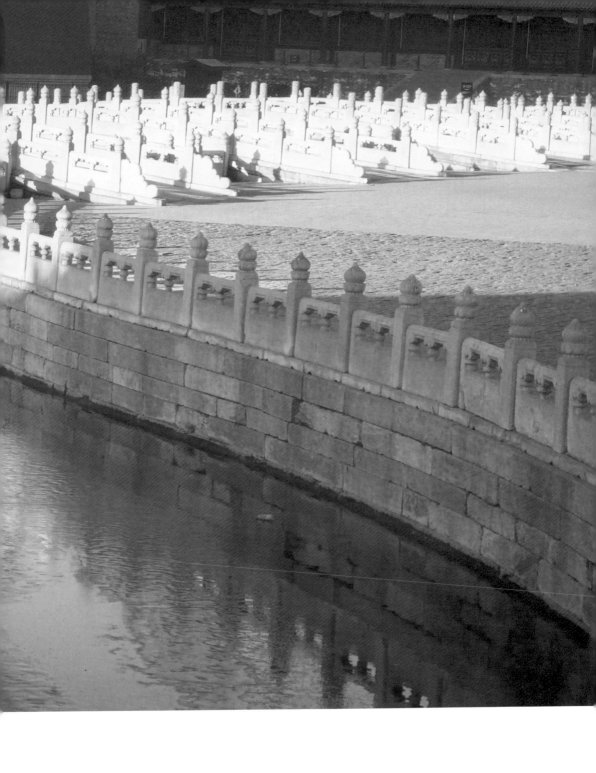

窗 裡 窗 外

旭日東昇之時，

火紅的陽光照耀在到處可見的

大面積的紅門紅窗上，

照耀在紅門紅窗的金框金釘上，

與粗壯筆直的大紅廊柱一起，

紅光浮動，

金光閃爍，

滿眼夢幻般的景象。

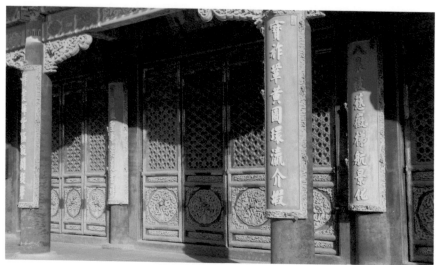

皇帝的家廟奉先殿和專供太上皇使用的皇極
殿，與皇帝的三大殿一樣，門窗形制都是最
高等級的三交六菱花形

　　中國的古代建築，不管面積多大，都是用粗大的柱子撐起來的。

　　紫禁城無比宏偉的宮殿群，是用森林般的粗壯柱子撐起來的。

　　由於立面不承重，只要得到允許，一座建築的任何一個面，都可以由建築師盡情發揮——中國的窗戶因而成為大同小異的建築群中最活躍、最自由、最豐富的部分。

　　然而，紫禁城只給建築師限定的自由——從造型到色彩。不過，這已經足夠了。高高大大的宮殿，給了門窗，也給了建築師充足的空間。

　　不論窗裡窗外，不論白天晚上，紫禁城的窗戶總是特別引人注目。尤其是旭日東昇之時，火紅的陽光照耀在到處可見的大面積的紅門紅窗上，照耀在紅門紅窗的金框金釘上，與粗壯筆直的大紅廊柱一起，紅光浮動，金光閃爍，滿眼夢幻般的景象。

　　皇帝的窗戶自然是等級最高的窗戶。

　　最高的等級中還有等級，不格外用心觀察是看不明白的。

　　紫禁城最重要的建築集中在中軸線上。中軸線上最重要的太和殿、中和殿、保和殿三大殿的大窗窗櫺造型，全都是最高級別的三交六椀菱花形狀。

　　其次為雙交四椀菱花形。

　　正是這種基本沒有多大變化——顏色沒有變化：紅色、金色；形狀沒有變化：三交六椀、雙交四椀——大面積鋪排，反覆鋪排，鋪排出紫禁城最炫目的豔麗與輝煌。

　　除了那些用作肅穆活動的重要建築的窗戶一定要營造出至尊莊嚴的輝煌來，其餘大小建築的窗戶在等級的範圍之內，在豪華、尊貴、精緻的範圍之內，還是可以生出不少花樣來。

　　於是，在紫禁城的東西六宮、南所北所、大小院落、齋堂書房、樓閣亭

不同院落房屋的窗裡窗外

台間，圓形的、方形的（四方的、六方的、八方的）窗出現了；如意形、燈
籠形、雙連式燈籠形窗出現了；松形、竹形、梅形窗出現了；描金窗、雕花窗、
嵌玉窗、嵌景泰藍窗、嵌瓷片窗出現了；夾紗窗、雙面繡窗、書畫貼落窗出
現了；堆石窗出現了，玻璃窗出現了；窗櫺組成的回紋、球紋、卐字、壽字、
福字紋、冰裂紋、竹葉紋出現了——或齊整莊重地鋪排，或眼花撩亂地變化，
紫禁城裡皇家的窗戶，總是讓人感歎裝飾的華美，而不大關注，甚至忘卻了
它們通風、採光的實用功能。

　　紫禁城中的窗戶上出現亮堂堂、明晃晃的玻璃大約是在雍正時期。
　　突然發現窗外的太陽居然可使屋子裡變得如此明亮，突然發現不用開門

養心殿正殿。自雍正皇帝以來，清代的八位
皇帝均在這樣的光影中處理政務

開窗就能如此清晰地看見屋子外面的人、院子、房子、屋脊上的天空,皇帝和他身邊的人不知怎樣驚訝。他們一定挨個兒用手指輕輕地觸摸那透明的叫作玻璃的東西,否則,實在難以相信真有一塊東西擋在那裡。

不過,用不了多久,他們就挑出玻璃的不少毛病。

比如,他們會說,在屋裡做的事與在屋外做的事大多數時候是不一樣的,在屋裡說的話與在屋外說的話大多數時候也是不一樣的。況且,每個人都有窺視的心理,在外面的想看清楚裡面的,在裡面的想看清楚外面的;裡面的人使勁看外面,外面的人使勁看裡面。沒玻璃的時候,是怎麼也看不著的,最不道德、最極端的,也需冒險捅破窗戶紙才行。可是,玻璃窗就方便多了,裡裡外外的窺視就是有意無意間的事了。

比如,他們會說,玻璃窗讓日光月光無遮無攔地灑到屋子裡,那光色、那感覺,實在不如讓綿軟的紙過濾後來得無聲無息,來得溫柔溫暖。

比如,他們會說,紙窗戶上可以畫窗花,可以剪窗紙,在宮殿的隔扇窗戶上,臣僚們還可以書詩作畫,這些叫作貼落的創作,能夠讓皇帝不止一次地近距離看到,說不定哪一位人的才華就橫溢得被皇帝發現了。

比如,他們還會說,日光月光將松、竹、梅,將花草樹木的影子投到窗戶紙上,那是怎樣的疏影斑駁?單就那些各種各樣的窗形窗櫺投到青幽幽的金磚上面,就有無限的情趣……

也許這是一些很有說服力的理由吧,也許皇帝們不願意讓自己的紫禁城過分奢華(那時候玻璃的價格十分昂貴,一平方公尺玻璃的價錢相當於一間五樑瓦房的價錢),他們只把無數大面積的窗戶中那些小小的方框讓給了玻璃,其餘仍然保持糊紙的傳統。

紫禁城中最最重要的三大殿,莊重地屹立在寬闊的漢白玉三台上的太和殿、中和殿、保和殿三大殿,大鋪大排的紅彤彤窗戶上,始終沒有允許大塊的玻璃出現。

御花園裡東邊的萬春亭和西邊的千秋亭，因
四周皆為門窗，太陽斜照過來的時候，便出
現了這樣的光影效果

如果真的出現了，真的把大殿的紙窗統統換成明晃晃的大玻璃窗，不用說當時的人，就是現在的人，也不知會有多麼難堪。

事實正是這樣。許許多多生活在玻璃世界裡的現代人，仍然在千方百計地保留著對中國式紙窗的懷念與回憶。他們會在透明的玻璃後面，掛上各式各樣的窗簾；他們會把原本透明的玻璃，設計製作出紙樣紙感的效果；他們會用不同的紙做出不同的燈罩、燈飾。

紫禁城的窗户、宮殿的窗户，畢竟是皇帝的窗户、中國的窗户。

這樣的窗户在中國人眼裡，除了亮麗光彩，可能並不覺得格外特別。可是在外國人眼裡，簡直神奇到不可理解。我同他們討論過這個問題，他們只能用「夢幻」和「仙境」來表達他們的想法。

這樣的感覺，更接近紫禁城之窗的美感。

屋裡屋外，裡面外面，也就是一窗之隔，但這一隔，非同一般。

白天，外面的光穿過它，隱約地點亮裡面的世界；晚上，裡面的光穿過它，隱約地點亮外面的世界。

只想想夜裡的情境吧——在紫禁城廣大無邊的黑漆漆的夜裡，一處又一處殿的窗，宮的窗，大院裡的窗和小屋子的窗，有些隱藏在黑暗中了，有些在黑暗中朦朧隱約地亮起來了。

此時此刻，不管中國人還是外國人，除了看到夢幻，看到仙境，還能看到什麼？

光緒十年（1884年），慈禧太后為自己的50
歲壽辰，花了63萬兩銀子改建西六宮一帶的儲
秀宮區域。從位於翊坤宮與儲秀宮之間被改為
穿堂殿的體和殿後玻璃窗中，可以清晰地看見
儲秀宮的投影。慈禧在儲秀宮前後居住四十餘
年，包括垂簾聽政期間，所以亦稱她為西太后

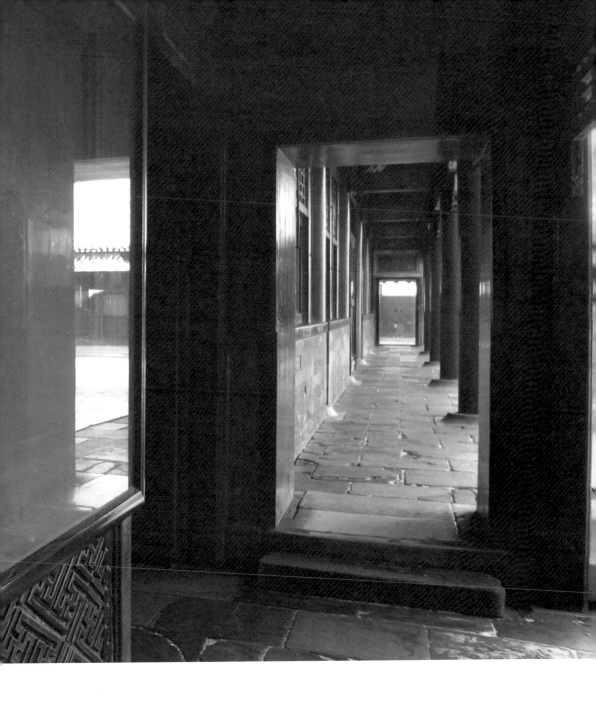

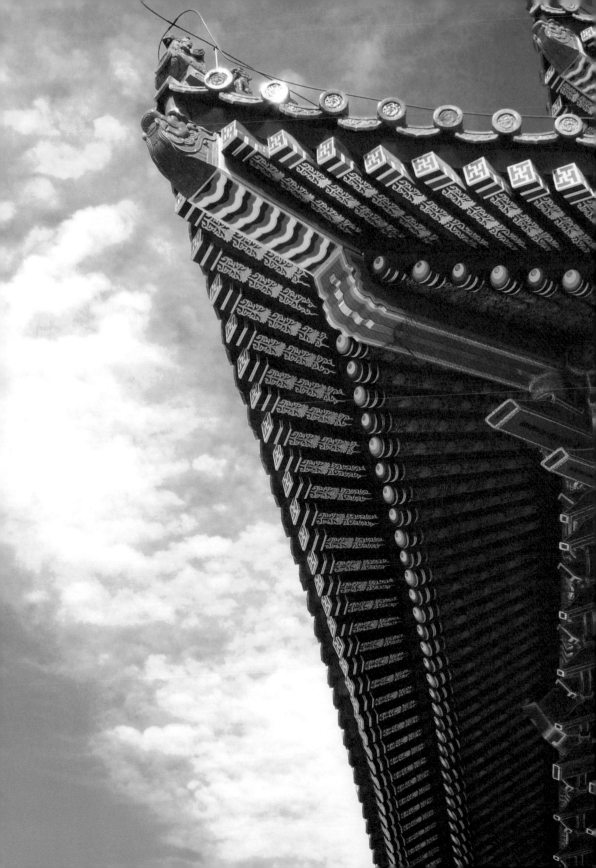

誰 持 彩 練

本出於等級規制的嚴格界限劃分，

及由此形成套路的程式化圖案色彩管理，

反使得紫禁城中觸目皆是

以致眼花撩亂的花花世界，層次分明，有條有理。

豐富變化中的局部的斑斕色彩與整體的色彩斑斕，

被控制得協調和諧，

花而不亂。

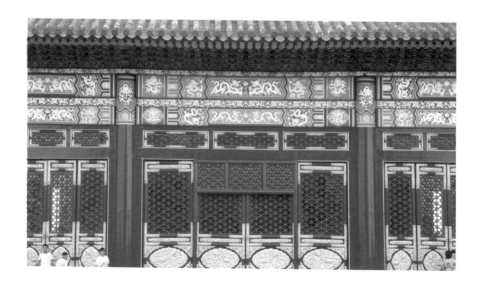

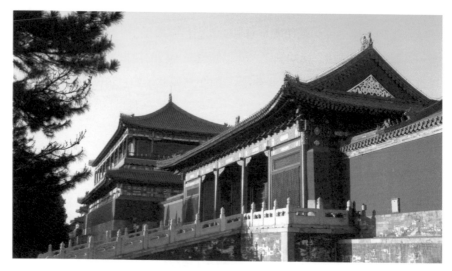

（上）新彩繪過的太和殿後立面

（下）朝陽照在左翼門、體仁閣上

　　紫禁城給予人們的第一印象、第一感覺，亦即給予所有人的無法抗拒的強烈視覺衝擊，很難說清楚到底是它的建築形態，還是它的建築色彩。

　　正如它的名稱一樣，紫禁紅無疑是它的主色調。紫禁城內所有的牆面、所有的建築外立面，不厭其煩地一律塗抹成這樣的大紫大紅。行走其間，觸目皆紅，說是被淹沒於紅色的海洋也不為過。現在流行的中國紅說法，與紫禁城的如此景觀不無關係。

　　而道路的地面，院落廣場的地面，房屋的根基，十幾萬平方公尺的室內地面，則是灰色系列：灰白的石，灰的磚，深灰的「金磚」。

　　若站在高處看，又變成滿目皆黃了，那就是連綿鋪排的金黃色大屋頂。

　　紫禁城以紅為主色，紅、黃、灰構成基本色。

　　紫禁城的基本色系，正是人們最常見的色彩，色彩學裡的原色，但被紫禁城張揚到這樣極度，就使所有看見的人們目瞪口呆了。任何一種常態的東西，只要被反覆渲染、極端鋪張，就足以改變人們的視覺、感覺，乃至心理、思維，若再加以人為的操縱、壟斷，則必然如此。如紅色的圍牆、黃色的屋頂、黃色的裝飾，包括服飾，只能由皇帝及與皇帝直接相關或皇帝批准後使用。

　　但紫禁城並不滿足只擁有這樣最奪目的色彩。

　　它還需要有在這樣大紅大黃中更為出色的色彩，它需要在最暗淡的地方有最能出色的色彩，尤其是在經常被巨大陰影籠罩的那些地方。

　　仔細看看紫禁城中所有建築，在金黃大屋頂伸出的寬寬長長的屋簷，與紅通通的門窗之間，有些部位是永遠見不到太陽的。

　　這樣的地方，正是需要更為出色、色彩的地方。

　　當連綿鋪排的金黃色大屋頂與同樣連綿鋪排的紅通通門窗借著太陽的輝煌，散發出耀眼、刺目的光芒的時候，這樣地方的色彩卻和顏悅色、悠閒自在地以它們絢爛的微笑打量著眼前的一切；當黃的屋頂、紅的門窗因沒有陽

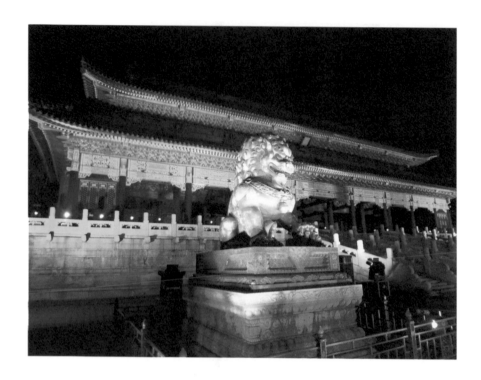

太和門之夜。夜幕燈光下的色彩又是一番景象

光照射而黯然的時候，當日出之前、日落之後，當陰霾籠罩、雪雨飄灑的時候，這地方的色彩便大放異彩、笑顏逐開了──這就是紫禁城的彩繪，中國皇宮裡的彩繪。這就是能使最暗淡的地方成為最亮麗、最繁華之處的皇帝的彩繪。

紫禁城裡到底有多大面積的彩繪，實在無法精確計算，只能大體做一下統計：紫禁城建築占地面積約 16 萬平方公尺，有彩繪的建築占地面積約 14 萬平方公尺。每座建築的彩繪部分、彩繪面積各有不同。大多數建築，尤其是一組又一組建築群落中面積較大的主體建築，從外簷、斗拱、脊檁到天花板，也就是整個建築的上半部分，從外到裡全都有彩繪。能看到的地方有彩繪，看不到的地方也有彩繪。不少彩繪並不在一個平面上，木結構的角角落落都有──要想精確計算彩繪的面積的確太困難了。

中國的木結構本就複雜，皇宮建築尤甚。

皇帝的彩繪和皇宮的木結構一樣複雜。

按總的程序，依次有處理木製表面，做地仗（地仗有使麻、使布、不使麻布等十幾種），油飾墊層，磨生油，過水布，起譜子（設計構圖，描畫紋飾），打譜子，勾線條，瀝汾，刷色，油皮，貼金等等。從單項看，圖案著色多達三十多種，油飾各色做法四五十種，僅朱紅一色就有八種細目，總計各種工藝工序百種以上。

在異常繁複的木結構上做異常繁複的油飾彩繪，繁複復繁複，奢華無以復加。

到底為什麼要用這麼繁複的油飾彩繪把皇帝的宮殿嚴嚴實實地包裹起來？

最適用的理由自然是為了保護木製品，更重要的理由當然是極端地顯示

斷虹橋北，弘義閣後，有植於明代的18棵槐。
樹葉落盡的冬日，老幹新枝，更勾畫出古老
宮殿的鮮豔

至尊與榮耀，還有無與倫比的華麗。

就像皇帝要穿豪華氣派的衣服，皇帝身邊的人要穿華麗漂亮的衣服，皇帝的宮殿也要穿上豪華漂亮的花衣服。

同理，就像皇帝的衣服用料是最昂貴的，宮殿彩繪的用料也是最精緻、最昂貴的。

明史載：三大殿重修，詔征牛膠萬斤為彩繪用。清康熙三十四年（1695年）重建太和殿，據《太和殿紀事》載：彩繪用紅、黃金箔 128 萬張（每張約 110 平方公分），大青 6 噸，綠 1.6 噸，銀朱 1.8 噸，桐油 33 噸，白面 17 噸，油飾彩繪經費總計用白銀 49000 餘兩。現在大修午門、太和門、太和殿、神武門，為修飾部分彩繪僅黃金就用去十幾公斤，加厚金箔 199 萬張。以此類推，再算上不斷地修飾、油飾，整座紫禁城的彩繪到底用去多少珍貴的材料，實在是無法計算的。

皇宮的彩繪以青、綠、紅、金為主色，其實幾乎所有的色彩都用上、用遍了。

白色的漢白玉底座、紅牆、紅柱、紅門窗、黃黃的屋頂，夾在這些單純、莊重色彩之間的那些用遍各種色彩的花花綠綠的彩繪，花得格外出色、靚麗。

好看歸好看，但絕不允許為了好看而亂了規矩。好看必須服從等級，一定得按照等級出色。

最高等級叫和璽彩繪，以龍鳳圖案為核心，大面積貼金，莊重輝煌，用於紫禁城中軸線上的大殿及其他宮殿區域帝后出入的殿堂。

次一等級的叫鏇子彩繪，因基本構圖為漩渦狀花紋而名，穩定中有流動感，多用於次要的宮殿、配殿、門廊等。

再次一等的叫蘇式彩繪，因源於蘇州地區而得名，佈局靈活，題材廣泛，山水人物，花鳥魚蟲，用於生活區域及宮廷花園間的亭台樓閣。

本出於等級規制的嚴格界限劃分及由此形成套路的程式化圖案色彩管

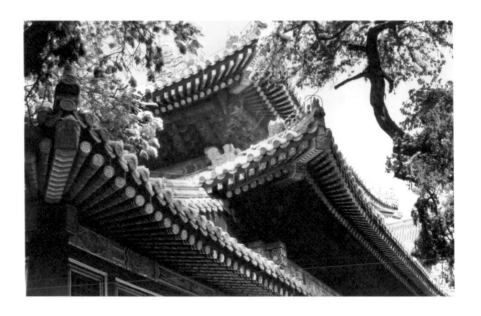

欽安殿屋簷下

理，反使得紫禁城中觸目皆是眼花撩亂的花花世界，層次分明、有條有理。
豐富變化中的局部與整體的色彩斑斕，被控制得十分協調，花而不亂。

在無比宏大的紫禁城中，黃的屋頂與紅的門窗之間的彩繪，連綿為不知
何處是頭，何處是尾的條條彩練，纏繞飄動在座座宮殿、廳堂、亭台樓閣之
間。事實上，整座紫禁城，紫禁城內內外外的所有色彩，共同組成一個彩練
舞動、色彩繽紛的彩色世界。

環繞在紫禁城四周寬寬的護城河是光澤粼粼、絲綢般柔軟的藍色彩練。
高高的灰色城牆，城牆上方向外一邊齊齊整整的堞口，向內一邊是黃色
琉璃砌出的直直邊沿，如灰色絲練鑲上高雅的蕾絲花邊。
紫禁城內一面又一面、一圈又一圈、一層又一層寬寬大大的紅牆，紅牆
上黃的、綠的琉璃磚瓦組成連續不斷的牆脊；紅牆、牆脊夾著長長的藍藍天
空；所有彩繪上方，有黃色琉璃大屋頂的鋪排；所有彩繪的下方，有紅門、
紅窗與一根根粗大紅柱的排列；排列齊整、密佈在一扇扇紅色大門上的或
金色，或黑色的門釘；在紅色牆面上不停移動、變幻著的簷角走獸的黑色影
子……
花色、單色、冷色、暖色；輕盈沉靜的陰柔之色，穩重強烈的陽剛之色；
移動的色彩，變幻的色彩……
所有的色彩組合起來、排列開來，形成長長的、寬寬的彩練，不受時空、
季節、氣候影響的不褪色的彩練。不老的彩練，立體地舞動著，集體地舞動
著，不知疲倦地舞動著，高低延綿，上下起伏，節奏明快，旋律舒緩……

「赤橙黃綠青藍紫，誰持彩練當空舞。」
毛澤東的詩句當然不是寫給紫禁城的，但送給紫禁城最合適。
至於誰持彩練，誰在紫禁城舞動著，對於紫禁城來說，當然可以是至高

紅牆及閘釘

無上的皇帝了——但並不是。一個接一個皇帝輪換著，一直換到沒有皇帝
了，纏繞著紫禁城的彩帶仍然在舞動著，矗立在天地之間的彩色紫禁城仍然
在舞動著……

武英殿東立面。太陽還沒有出來，金箔裝飾
出來的金三角已經閃閃發光了

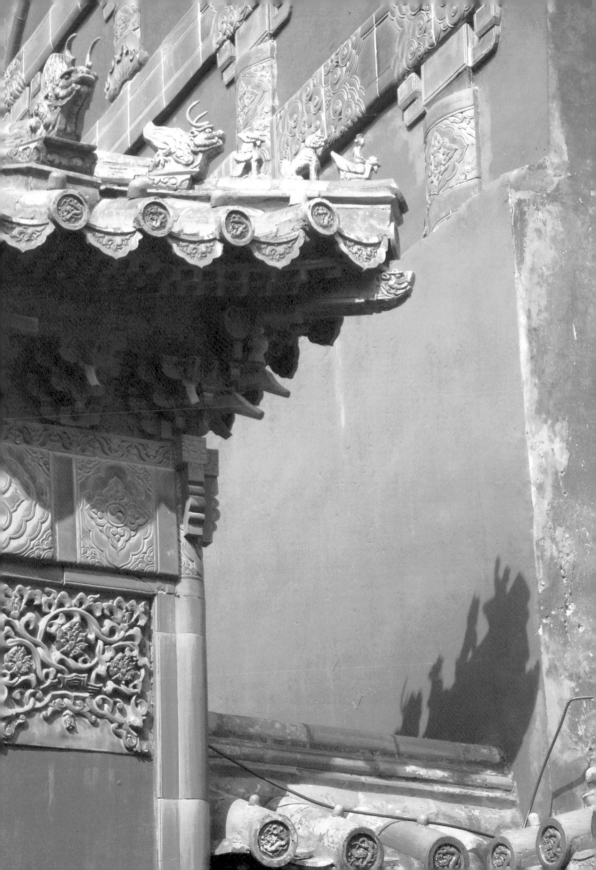

琉 璃 花

紫禁城是琉璃的世界，

是放射著黃色光芒的琉璃的世界。

在這座金碧輝煌的宮城中，

到處盛開著琉璃花朵。

讓人驚訝的是，

這些缺乏創意、寓意流俗的題材，

竟然能夠與宏大輝煌的建築協調相處，相映生輝。

（上）養心殿第一道大門遵義門內的琉璃影壁

（下）養心殿第二道大門養心門兩側為琉璃檻牆

紫禁城是琉璃的世界，是放射著黃色光芒的琉璃的世界。

站在景山最高處，從上往下看，四面八方林立的高樓、斑斕的色彩，也遮不住紫禁城內放射著光芒的黃色琉璃。

退回到 100 年前，北京城還沒有出現新的建築，還到處是灰色平房的時候，想想吧，從空中往下看，紫禁城彷彿是灰色波濤中浮動的一座金黃色宮殿。

再往前，近 600 年前，朱棣建成紫禁城後站在景山頂上四下張望，在他看來，他的紫禁城一定是座縹緲在蒼茫灰色大海上的金色海市蜃樓，或者，他看到了碩大無比的金色花朵盛開在灰色世界裡。

多少年過去了，我們在高處依然能夠看到的在金色太陽照耀下恍恍惚惚浮動著的黃色光芒，就是那些被琉璃覆蓋起來、連綿鋪排的一座又一座大屋頂放射出來的。

其實，不只是參差錯落的大屋頂，從紫禁城的正門午門往裡走，我們會看見，在這座金碧輝煌的宮城中，到處盛開著琉璃的花朵。

越往裡越多，越往裡越「花」。

不知出於什麼原因，至少是從安全的角度考慮，更多是為了營造莊嚴肅穆的皇家氛圍吧，除了幾處花園，不論前朝還是後宮，紫禁城似乎不大允許，至少不大鼓勵花草樹木的生長。

可是，不論出於什麼原因，作為日常行政生活的後半部分區域與前面舉行儀式的區域，總須有些區別才好。日日起居，天天行走，不一定非如前朝那般嚴肅、單調、冷靜，要盡可能活潑些、豐富些，多些變化、多些花樣才好。

但又不准植樹栽花養草，更不准豢養狗啊貓啊之類的寵物；即便是建築，這個殿那個殿，這個宮那個宮，皇家規制下的造型與色彩也不允許隨心所欲、

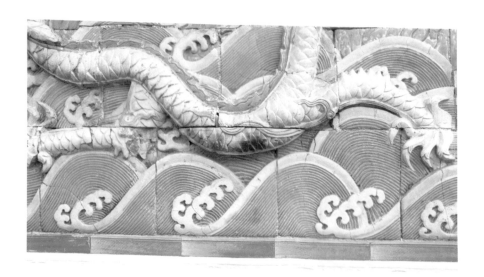

寧壽宮區域最南面的九龍壁，局部可見木雕配件

百花齊放、百家爭鳴。那麼，在覆蓋著所有屋頂的琉璃上做文章，就是最佳的選擇了。

那個時候，單從建築材料看，最高檔、最尊貴，最易實行專造、專控、專供的，非琉璃莫屬。從裝飾功能，造型取意，光亮新鮮，經得起風吹雨淋，且風越吹越亮、雨越淋越鮮的特色看，亦非琉璃莫屬。再從施工便利、絕對保證皇帝工程的優質高效考量，還是非琉璃莫屬——不管多大面積、多複雜的形狀、多豐富的色彩，均可分解為一塊一塊的零件，製坯、著色、上釉，一併燒製而成，運往現場拼接組裝，方便快捷。

整座紫禁城到底用了多少琉璃燒製的零件，到底有多少人為紫禁城製作琉璃製品，恐怕怎麼想也不過分。

紫禁城偏西南不遠處的琉璃廠，從明朝一直叫到現在，因為那裡是永樂皇帝建造紫禁城的琉璃生產基地。紫禁城建成了，歷朝歷代的修修補補也離不開琉璃廠。乾隆皇帝大概覺得這個地方離他的宮殿太近了，他看見燒製琉璃的濃煙污染了明淨的藍天，覺得刺鼻的氣味影響了子孫們的胃口，於是下令將琉璃生產基地遷移到遠了許多的京城西郊門頭溝。現在那個地方有一座村莊叫琉璃渠村。

幾百年來，琉璃廠、琉璃渠的泥土就這樣源源不斷地變成了數不清的黃瓦、黃磚，還有綠的、藍的、紫的、白的，及各種形狀的瓦磚，陸續不斷地輸送進紫禁城，整齊地排列到皇帝的屋頂上，巧妙地安置在皇帝的屋脊、屋角、屋簷、牆脊上，靈活地砌貼在皇帝的門樓、門臉、牆面上。

太和殿的檻牆上，琉璃磚拼成龜背錦。
重要宮殿的門旁邊，琉璃磚裝飾出五花山牆。

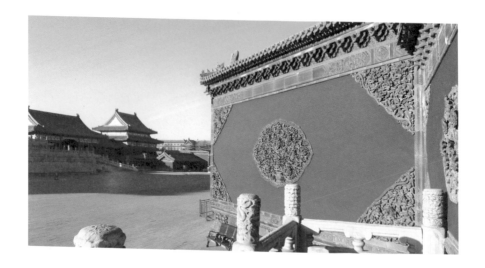

作為紫禁城內廷的正門，乾清門兩側的八字
形琉璃影壁，高 8 公尺，長 9.7 公尺，厚 1.5
公尺。壁心為琉璃纏枝寶相花，四角為琉璃
菊花、牡丹花

　　九龍壁應當是紫禁城中，當然也是天下最豪華、最顯赫、最威風凜凜的牆壁了。9 條造型不同、色彩各異的巨龍，連同牆脊上的 11 條，共 20 條蛟龍騰躍在波濤翻滾、礁石海花海樹突立的大海中。

　　據說琉璃燒製工藝中配色是最具技術和藝術性的，有此絕技，完全可能贏得為皇家專造的權利而發家致富。身懷絕技的掌門人每當配料之時，便會登上高台以示技藝高超，實際上是害怕他人看取。並且，這樣的技藝是只傳兒媳不傳女兒的。就在已經處於壟斷地位的琉璃馬家為乾隆皇帝組裝九龍壁時，意外發生了──其中一條龍身上的一塊零件摔成碎片，重新配色、燒製絕對來不及，延期改期更是萬不可能，只能冒欺君大罪之險，秘密選一塊木料雕刻配色應急。精明挑剔如乾隆，驗收時居然沒有察覺，足見造假技藝之高超。然而，假的畢竟是假的，終究逃不過時間的挑剔。現在，只要知道這個故事的人，都能從那條琉璃龍身上找出那塊作假的木頭製品。

　　在紫禁城裡，開得最旺、最盛，怎麼開也開不敗的，正是各式各樣的琉璃花。

　　御花園降雪軒前的大花壇是用琉璃花砌成的。寧壽宮樂壽堂後頤和軒前的花壇也是用琉璃花砌成的。乾隆花園符望閣前的碧螺亭上的寶頂，是琉璃燒製的冰裂梅，冰裂紋上浮雕的梅花枝也是琉璃燒製而成的。

　　花壇中、花園裡，不論什麼花，在北方寒冷的冬天統統凋零了，唯有琉璃花依然在爭奇鬥豔。

　　乾清門、寧壽門、慈寧門兩側高大寬敞的八字影壁的正中央，多種琉璃花草組成大大的花籃，像現在盛大慶典擺放的豪華鮮花花籃那樣，似乎時時刻刻都在歡迎和歡送任何一位出入宮廷的人。

　　紫禁城裡，幾乎所有大小宮門周圍，都有琉璃花草盛開、蔓延。

　　生長最多的是既含宗教信仰，又寓多子多福、高風亮節的蓮花；花朵碩

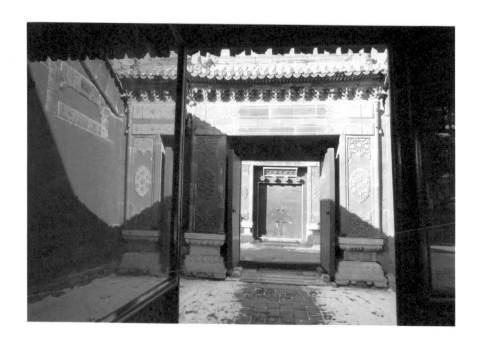

大多數宮門口有大同小異的琉璃圖案作裝飾

大飽滿，高貴富麗的西番蓮，也叫大麗花；象徵富貴的牡丹；表示安居的菊
花；寓意宜男宜壽的壽石與蘭草的組合；期望長久長壽的纏枝卷草也是隨處
可見。

　　讓人驚訝的是，這些缺乏創意、寓意流俗的題材，竟然能夠與宏大輝煌
的建築協調相處，相映生輝。此中原因，想來是由圖案的精緻、比例的適當、
色彩的和諧、造型的典雅成全的。好在一般人並不仔細考究其中寓意，只是
浮光掠影地享受視覺感官的愉悅，這已經足夠了。皇宮裡所有的裝飾，讓人
們獲得這樣的體驗其實是恰到好處的。如果一定要往深裡探究的話，只要想
想本來很美麗的琉璃花與俗氣的寓意牽強附會在一起，人們從那些不斷重複
開放著、生長著的花花草草表層獲得的美感，就會隨著深入的思考，像融雪
一樣，一點一點，一層一層，消解得乾乾淨淨。

到處可見的牆脊屋簷的琉璃瓦當滴水，亦排列如花

大 器 朝 天

雕塑是有靈魂和生命的。

紫禁城的靈魂與生命,

不是體現在中國古代建築的科學與技藝之中,

而是體現在與哲學思想、倫理觀念、

文化精神的相對應之中。

這是我把大紫禁城看作大器朝天的

大雕塑、大裝置藝術的根本原因。

這樣的大雕塑、大裝置藝術空前絕後。

宮殿前後排列著的銅鎦金的和鑄鐵的大水
缸、香爐、燈亭，甚至連紅牆上不知名的鐵
製品等，坤寧宮後面高高矗立著的大煙囪，
翊坤宮院子裡早已枯死的古樹幹，無不飽含
著特別的塑形語言

紫禁城本身就是一座巨大無比的中國式雕塑。

紫禁城本身就是一座巨大無比的中國式裝置藝術。

從上看是，從外看、從裡看是，正看側看橫看是，朝暉夕映看是，雨天雪天看都是。

在紫禁城裡，與偉大的建築連在一起，或獨立於建築的某些裝置裝飾，在我看來，亦可統歸於雕塑藝術。

建造紫禁城時，一直到後來的數百年裡，中國並無「雕塑」的說法，但雕塑存在，雕塑藝術存在。

因為沒有雕塑一說，建造紫禁城的時候，營建者當然不會有雕塑的概念，不會如歐洲的許多宮廷建築那樣，使皇宮建築與雕塑建立密切的關係。

可是，紫禁城的建築，紫禁城的裝置裝飾，的確可以當作雕塑來看，而且是極有特色的雕塑。

雕塑不論大小，有一個非常重要的因素不能忽視，即除了雕塑自身之外，它們相互之間的關係以及它們和環境的關係。

甚至可以這樣說，雕塑其實是相互關係的藝術、環境的藝術，特別是稱得上大器而大氣的那些雕塑。

紫禁城，由外往裡看吧。現在還能看到再遠一些的地方：

天安門前一對高高的琢獅雕龍漢白玉華表是不是？

天安門城樓與華表之間一字排開的拱形漢白玉金水橋是不是？

巨大的漢白玉石塊、青石塊鋪就的筆直御道，被近 600 年時光和無數雙腳打磨得滑溜溜的直達天子宮殿的御道，同時也是皇城中軸、京城中軸的御道是不是？

到處可見的漢白玉螭首、望
柱、欄杆,保和殿後面最大
的雲龍石雕,及其他地方大
小不等的許多雲龍石雕,本
身就是精美的雕塑作品

　　寬闊的、碧波蕩漾的護城河，與長長的、高高的、被歷朝歷代風雨剝蝕得斑駁的城牆，以及生長在它們之間的嫩黃、深綠宮牆柳，它們之間的不同季節、不同時日的光影變化是不是？

　　高聳在方方正正的紫禁城城牆四角的四座角樓，用最複雜的斗拱結構組合出最複雜的「九梁十八柱七十二條脊」的多角形角樓，連同鎏金寶頂永遠閃爍著迷人的光亮，日日夜夜將其玲瓏身影交給寬闊護城河的四座角樓是不是？

　　高高的、厚厚的紅色城牆圍合著近萬平方公尺的凹形午門廣場，高高的、厚厚的紅色城牆上廊廡相連著的五座城樓——一座正樓、四座方亭樓形成的午門組合，早已被形象地稱作五鳳樓、雁翅樓的午門組合，在朝暉夕映、月色星光中從不同角度看上去越看越神秘的剪影造型是不是？

　　那些和建築連接在一起，已是建築一部分的屋頂的昂揚吻獸、簷角排列有序的脊獸、屋牆上樸素的透風、一字排在屋簷前的瓦當滴水是不是？

　　滿鋪著整齊有序的門釘，與威嚴的鋪首組合在一起的一座座各式大門是不是？

　　黃燦燦的琉璃瓦，彷彿無邊無際的黃燦燦大屋頂的鋪排就不必說了，大多用來為一道道門做四邊裝飾的各式各樣琉璃構建是不是？牆面上的琉璃花浮雕是不是？

　　都是用於排水，但造型各異、材質紋飾不同的下水口與出水口；都是用於取水，大體相似，略有區別，散落各處的百餘座井亭、井口是不是？

　　就說地面吧。已經風蝕，已遭雨浸，已是凸凹不平的大面積磚墁廣場，來自京郊房山，光滑漢白玉鋪就的通路，來自河北曲陽，堅硬花崗岩砌成的台階，宮殿門外鋪著的來自河北薊縣的五彩虎皮石，宮殿門內鋪著的經二十多道工序、反覆燒製百餘天、每塊重達百餘斤、價同金銀來自蘇州的亮晶晶褐色「金磚」——所有這些是不是？

（上）太和殿前寬闊的月台上陳設有銅鶴、銅
　　　龜。龜鶴表長壽，象徵江山永固

（下）太和殿前月台上陳設有古代計時器日
　　　晷，標準量器嘉量。日晷利用太陽照射
　　　的方位，透過指針投影來計時

　　介於實用與裝飾之間的，是無處不有的深雕淺刻的漢白玉石欄杆，還有無處不有的雲龍大石雕、中石雕、小石雕——它們被集中安置在御路貫通的中軸線上和等級很高的宮殿前，這些最具雕塑特徵的設置，好像在刻意提醒人們：你已經進入一個雕塑的世界，你正行進在雕塑的空間中。

　　幾乎所有人都會被精美的、醒目的、連貫的、永遠是那麼溫暖的漢白玉石欄杆所引導，正如被寬厚筆直，又光滑的漢白玉、大青石御路所引導一樣，你會因此而知道自己正走向何處。

　　當你看到層層疊疊、森林般的白色欄杆襯托起金鑾寶殿的時候，你會想像，甚至會看見排列在白色森林間的十八尊褐色鼎式香爐，一起飄浮出繚繞的青煙、香煙——這大概就是雕塑的特殊意義吧。

　　幾乎所有的人都會在保和殿後面的雲龍大石雕前駐足良久。海水江崖的翻騰與蟠龍在雲海間見首不見尾的姿態已不重要。人們思緒紛紛：這塊長16.57 公尺、寬 3.07 公尺、厚 1.7 公尺、重達 250 多噸的大石雕可是一塊完整的大石塊啊！這是紫禁城，也是中國古代最大的一塊石雕啊！肯定是紫禁城建成以前運進現場雕刻的，否則無法弄到這個地方。清朝乾隆時曾把原來雕刻的紋飾鑿掉又重新雕刻過。這樣算來，這塊石雕的毛料少說也有 300噸重吧。600 年前，這麼大的一塊石頭，兩萬民夫，千匹騾馬，到底是怎麼樣用 28 天的時間，從京郊房山的大石窩運到這個地方的？

　　在被我看作大裝置、大雕塑的紫禁城中，有不少物體是獨立於建築之外的，我們更有理由把此類具各自鮮明獨立性的形體看作是具有現代雕塑特徵的雕塑作品。

　　太和門前那對鑄造於明代的青銅獅子，是我國現存最大的古代銅獅子，其材質和工藝，不只在當時，就是在現在，也稱得上是最好的。

正在維修中，被遮擋出朦朧雄姿的太和殿、
露天展場與參觀人流

雕塑者的姓名雖然無從考究，但他或者他們，無疑是當時最出色的雕塑藝術家。

這樣一對天下第一的青銅獅子，理所當然地雄踞於天下第一門的太和門前。

太和殿前的三台之上，可謂名副其實的雕塑廣場。

象徵國家政權的鼎式香爐，代表時間空間的日晷，確定計量標準的嘉量，顯示皇權、皇帝、國運昌久的龜、鶴，在巨大、輝煌、壯麗的太和殿前，在開闊平展的殿前平台上，更顯出素樸無華的本質。

那些到處可見的，純粹為了防火、用來儲水的龐大鎦金銅缸和鑄鐵鐵缸，作為雕塑的視覺衝擊力，絕對超過其作為實用器的功能性顯示。

至於御花園裡的假山、奇石，本來就是一件件雕塑作品。就連那些不知什麼時候死去，但依然倔強挺立著的松柏枝幹，也包含著張揚頑強、頑固的生存力及延續生命慾望的強烈雕塑感。

即便在修繕之中——換一種表述更為確切——修繕中的宮殿更能凸顯驚人的雕塑感。

幾年前大修太和殿時，故宮博物院想得深遠，做得周到。不只是讓成百上千萬的觀眾見證數百年不遇的皇宮大修，還要讓觀眾面對大修現場，身臨其境，既直觀又深入地學習中國古代建築文化、建築科學、建築工藝、建築藝術和文物保護的知識。比如說，為什麼要大修？用什麼方法大修？太和殿建造修繕的歷史、太和殿的使用、太和殿的結構面積，重簷、斗拱、和璽彩畫是什麼樣子的？脊獸的形制、樣式、名稱，還有皇帝的寶座、殿內的其他陳設等等。為了讓觀眾現場得到這類知識，院方把放置在太和殿四周施工工地的一塊塊圍擋，做成宣傳這些相關知識、圖文並茂的展板。大修工地立刻

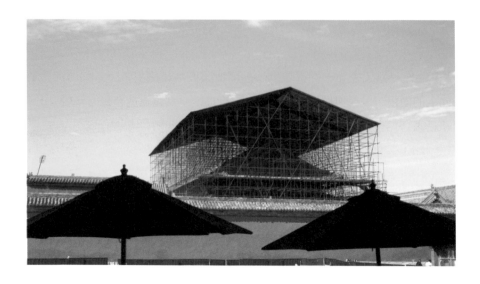

正在維修的慈寧宮遮擋棚與為觀眾服務的遮
陽篷,及它們之間的關係構成,絕對是任何
造型藝術家無法想像,更不可能創造出來的
超現代裝置藝術

變成了巨型露天展場。

看看矗立在寬闊廣場上正在修繕的太和殿吧：最外邊的一圈展板比足球場上的看板還要氣派，還要漂亮，還要引人注目；展板後是重重疊疊、層層向上的漢白玉欄板與欄杆；再往上，大殿前的平台是擺放整齊的料場；正中便是高高在上、被綠色施工網籠罩著的龐然大物太和殿了。

那段時間裡，不論什麼時候，或豔陽高照，或朝暉夕映，或雨雪霏霏，誰都能看見無比巨大的淺綠色網罩中若隱若現的太和殿的大氣象。那絕對是一種正常狀態下無法想像的有特殊震撼力與穿透力的大氣象！

有藝術家、設計師相互告曰：到故宮去，去看世界上最具歷史感的超級裝置藝術！

可以舉出的例子還有很多很多。

仔細看來，仔細想來，紫禁城中大大小小的建築裝置，它們之間總是存在這樣或那樣的關係，正是這樣才造成了一座完整嚴密的大紫禁城。也正是在這個環境藝術的意義上，我才把它們理解為裝置藝術、雕塑藝術。

更重要的是，雕塑是有靈魂、有生命的。紫禁城的靈魂與生命，如前所述，不主要表現在古代建築的科學與技藝方面，而主要顯現在中國古代的理念與精神方面。

紫禁城，不論是整體還是局部，無一不與中國古代的哲學思想、倫理觀念、文化精神相對應。這絕不是任何一個人能想到或能做到的，無論多麼偉大的雕塑藝術家都做不到。

這是我把大紫禁城看作大器朝天的大雕塑、大裝置藝術的根本原因。

這樣的大雕塑、大裝置藝術空前絕後。

以角樓為例，不同的光影、不同的角度，會
產生料想不到的雕塑感

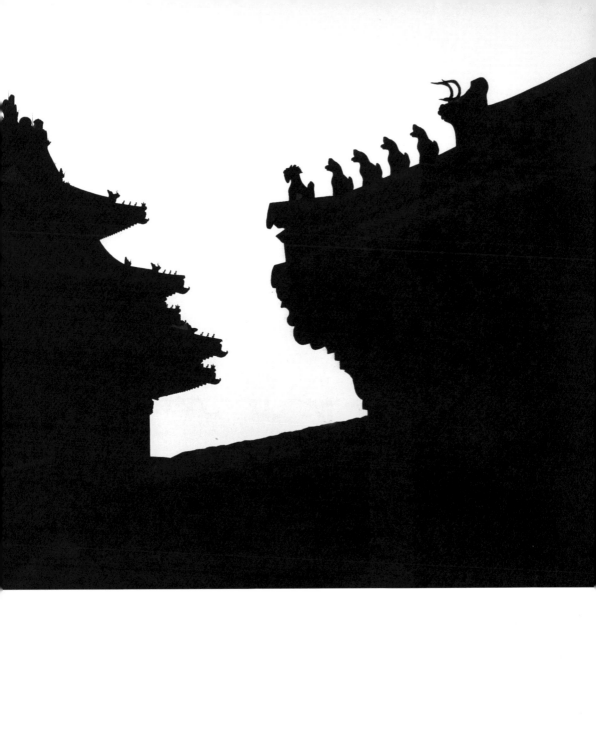

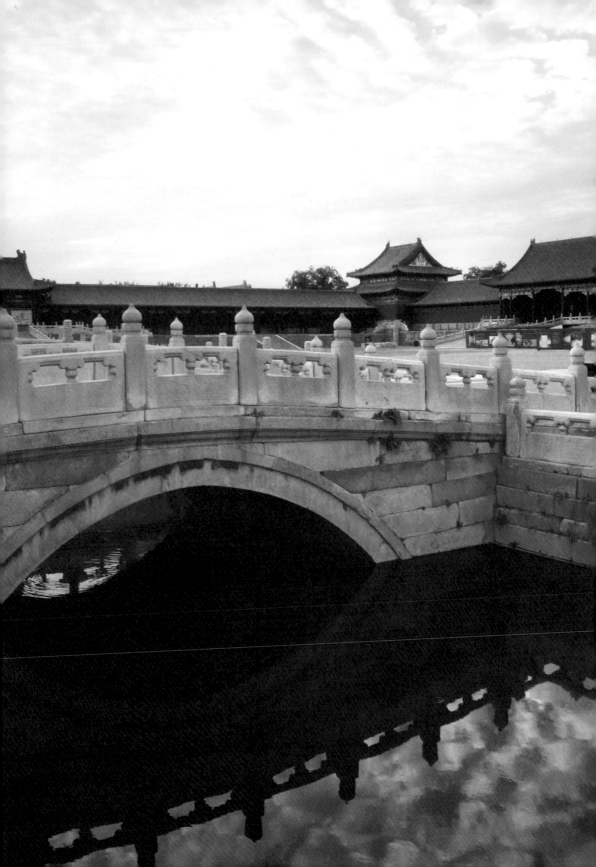

[拾陸]

流動的皇權

在看得見金水河、

金水橋的地方決斷國家大事,

行使至高無上的皇權,

或許更有一種靠山面水,

在風聲雨聲中

指點江山、

把握天下的真切感受吧?

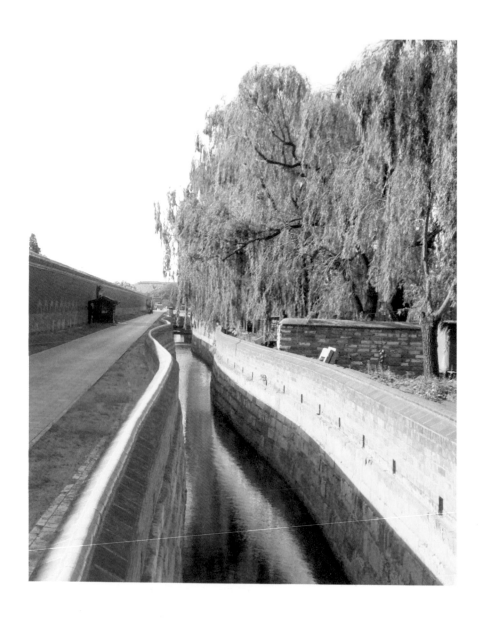

紫禁城中的金水河從西北角外的護城河流
入，在紅色的西宮牆與灰色的西城牆間蜿蜒
南下

　　不論哪位皇帝在紫禁城裡走動，到武英殿或者到文華殿，如果看不到一條河，看不到河水的流動，他可能就缺少了天下江山的感覺；若要離開紫禁城，或者從外面回到紫禁城，如果不跨過一條河、兩條河，那麼，他那種缺少了天下江山的感覺可能會更加強烈。

　　他甚至會因此而懷疑自己的權力到底有多大？他的權力到底是靜態的，還是動態的？他的權力能不能如流水般蔓延滲透、無邊無際、無處不有？

　　營建紫禁城的總負責人泰寧侯陳圭肯定是朱棣親自精心挑選的。

　　陳圭小心謹慎地向永樂皇帝彙報紫禁城的總體設計時，一定格外用心地強調金水河的含義。

　　他一定會說，在帝王宮闕裡放置一條金水河代表天河銀漢的意思從周朝時就有了，既然紫禁城上對紫微星垣，自當有一條河對應天上的銀河。

　　他還會說，況且自古以來先祖們就是逐水而居，城和水總是連在一起的。

　　他還會從風水學的角度說，紫禁城一定要枕山襟水。城北要堆起一座萬歲山，城內要環繞一條金水河。

　　他說這樣就天地之氣相接、山水之象融合了。

　　他還會具體地解說西北是八卦中的乾位、天門位，金水河從萬歲山的西側，從積水潭，從北海太液池，從紫禁城的西北方，即從天門引入，就把天上的生氣引入了。這生氣貫通紫禁城，從東南方匯出，天氣、皇氣就流布天下了。

　　北方從水，西方從金，金又生水，所以叫金水河。

　　他還會說得更遠，說這金水河的水來自北京西北的玉泉山，玉泉山連著燕山、太行山，連著更遠處的昆侖山，那是古書裡記載的天地中心；說這金水河從紫禁城流出，可以流向黃河、長江、南京，流向東海、南海，這樣，皇氣、皇權就鋪天蓋地了。

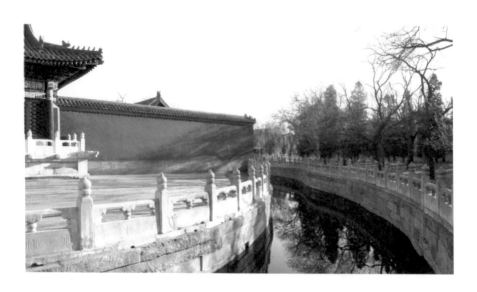

金水河從武英殿前流過，經斷虹橋，從熙和
門外北側穿牆進入太和門廣場

　　如果陳圭真是這樣說的話，想來朱棣雖然可能覺得陳圭說得太遠了點，但對陳圭對他旨意的心領神會還是極為滿意的。

　　其實，再沒有什麼人能比得上朱棣對北京山山水水的熟悉、對北京具有的特殊情感了。朱棣作為朱元璋的第四個兒子，自從被分封到北平（今北京）做燕王，這個地方就是他的家，這個地方又是他的「龍興之地」。他從這裡起兵南下，掃蕩南京，奪得天下。他從他的姪子手裡奪得帝位後，遷都北京恐怕是遲早的事。

　　在籌劃和肇建紫禁城的那些年頭裡，他又有不少時間在北京度過。他多次北征蒙元餘部，都是從北京出發的。

　　燕山雪花大如席，狂野的風從漠北吹來，黃河、長江，江南水鄉，江南的雨……這些，朱棣不知經歷了多少回。

　　陳圭所說的金水河的引入與匯出，陳圭說得再遠再玄，也趕不上朱棣的真實感受。並且，朱棣會把這種感受傳給他的兒子，讓兒子傳給孫子，一個皇帝一個皇帝地傳下去。

　　不過，朱棣還是表揚了陳圭，囑咐陳圭把金水河安置得好看一些。

　　若干年後，當陳圭陪永樂皇帝驗收金水河時，朱棣著實很高興。

　　他看見一渠清水穿過西北角樓東側厚厚的城牆流入宮中，彎彎曲曲地轉向西邊，從灰色城牆和紅色宮牆之間直中有彎地向南伸向西華門方向，向東拐入武英殿前，在漢白玉望柱、漢白玉欄板和一座又一座漢白玉石橋的護佑下蜿蜒地飄過寬闊的太和門廣場，又拐向北，從文華殿後面飄過，經東華門內往南，從東南角樓西側出紫禁城。

　　彎彎曲曲，飄飄蕩蕩，時隱時現，時明時暗……長達四里的金水河，竟然在不經意間就被他走過了。

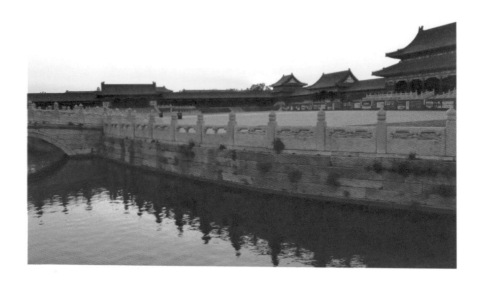

太和門廣場的金水河

紫禁城，金水河，白玉橋——多麼尊榮靚麗的色彩，連名稱都這麼響亮悅耳。

金水河環抱著紫禁城，白玉橋拱衛著金鑾殿。

朱棣站在午門與奉天門（太和門）之間的金水橋上，站在橫臥於彎曲有致的金水河上的五座白玉橋中最中間的那座白玉橋上，站在那座只有他能通過和站立的白玉橋上。

他撫摸著潔白的漢白玉雲龍望柱，凝視沉思良久。

朱棣沒想到他的金水河能安置得如此美觀。

他知道他的紫禁城是方方正正的，從外看，從裡看，所有的建築、城牆、宮牆、院牆、大院小院、大的宮殿和小的配房，一律是方方正正的。他知道紫禁城必須方正端莊，必須全面地方正端莊，才能顯示帝王的莊重威嚴。

但有時候他不免覺得是不是太過端正莊嚴了，以致這麼大的紫禁城總是安靜得出奇，不管有多少人，都得屏氣靜聲。現在好了，彎彎曲曲的金水河就在他的眼前。雖說除了下大雨，金水河並沒有流動的聲音，但這麼一彎曲，這麼彎來彎去，聲音不就彎出來了嗎？這使得方正恢弘的紫禁城在任何時候都不顯得空曠、不感到寂寞了。

游龍般的金水河穿行，彎月般的金水橋映照，使巍峨的宮殿更加莊嚴肅穆，而雄偉壯麗的宮闕也使得他的金水河、金水橋更加曼妙多姿了。

真的是動靜相宜、剛柔相濟、聲息相投啊！

所有這些看得到的、想得到的、感覺得到的，甚合朱棣的心意，也甚合所有皇帝的心意。據記載，紫禁城剛剛啟用的一個冬天裡，金水河結冰，冰面居然出現了樓閣龍鳳花卉的形狀，朱棣大喜，賜群臣觀賞。是的，再威嚴的皇權，再冷酷的皇權，也要表現得如金水河般委婉、溫和、明亮，如金水橋般純潔、滋潤、柔美。

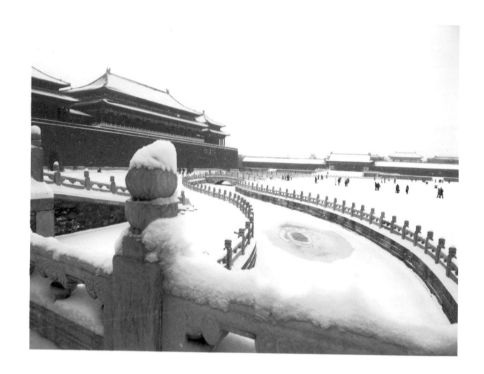

金水河在太和門廣場流出一個優雅的弓形，
從協和門北側東向而出

　　朱棣甚至有可能因為這些而選擇在奉天門御門聽政。在看得見金水河、金水橋的地方決斷國家大事，行使至高無上的皇權，或許更有一種靠山面水、指點江山、把握天下的真切感受吧？更能體現皇權的流動與擴展的力量，體現皇權凝固的莊嚴威猛力量，體現皇權滲透浸潤、無處不在的力量吧？

　　金水河其實也有實用功能。

　　《明宮史》記載得清楚：「是河也，非謂魚泳在藻，以恣遊賞；又非故為曲折，以耗物料，蓋恐有意外火災，則此水賴焉。天啟四年（1624 年），六科廊災；六年，武英殿西油漆作災，皆得此水之濟。而鼎建皇極等殿大工，凡泥灰等項，皆用此水，祖宗設立，良有深意。」

　　所記供工程用水的功能當然可以明說，還有排水功能更可以大說特說。紫禁城內面積 70 多萬平方公尺，總計 20 多里上下排水系統，支渠幹渠，全部排入金水河，數百年間，無論雨水多大，從無積水之害。

　　有了這些實用功能，金水河就愈加金貴尊貴了。

　　金水河的變化似乎與家國的興衰有很大關係。據說到明中期以後，金水河淤積，疏浚後竟栽種了荷花和菱角，還養了魚和水禽。魚鳥戲水，葉兒田田的舒展，花兒尖尖的含苞，豔豔地怒放，還有宮女們荷葉般翠綠的衣衫，荷花般的粉面。

　　好看是好看了，王氣和皇氣卻被遮掩許多，也就暗淡了許多。有人說紫禁城裡的風景好似江南，明朝後來的皇帝，幾乎不再南下過河渡江了——連金水河的水都不如。

　　清帝入主紫禁城後，雖說清承明制，可有些是一定要改變的，或者說一定要恢復的。

　　可能是康熙皇帝的旨意吧，金水河裡，水以外的東西統統被清除乾淨了。

金水河流出太和門廣場,在協和門外向北,
繞過文華殿後,又數次迴旋,從東南角流出
紫禁城

　　康熙要讓東北那樣厚厚的積雪覆蓋蜿蜒的金水河，要讓江南那樣密密的雨點擊濺金水河明亮的水面，要讓星星、月亮、太陽浮動在金水河中。

　　康熙要看金水河的朝暉夕映，看金水河裡的彩雲逐日追月。

　　一個帝王的追求和審美可能影響一代，甚至幾代的朝風。

　　康熙看到了，康熙做到了。他來自大東北，他的部隊打到了大西北的準噶爾。他六下江南，最遠到東海的邊緣。他比朱棣走得更遠……

出紫禁城的金水河又匯入護城河，匯入京城
水系，匯入通惠河，匯入南北大運河

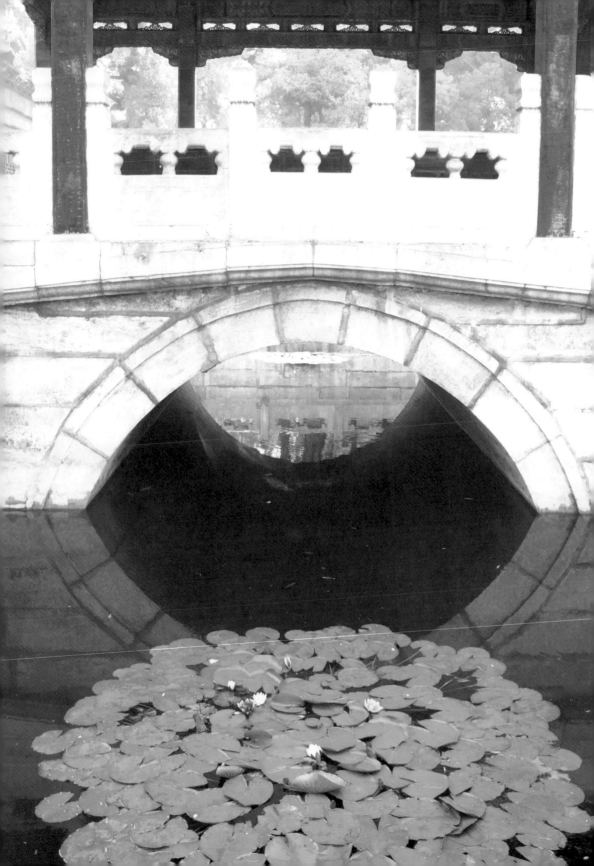

[拾柒]

宮　裡　山　河

乾隆皇帝修了一個他專用的花園，

把遙遠的山河收入

伸手可觸的格局之中；

看起來他想讓自己退休後遁入山水之中，

但在這樣微天縮地的山水下，

他的廟堂同樣伸手可觸。

御花園內依北牆根堆起的假山，名堆秀山，
上建御景亭。帝后重陽登高，俯瞰御花園，
紫禁城、景山、西苑盡在眼中。天氣晴朗，
西山亦歷歷在目

　　雖然幾百年前的環境問題遠沒到時下這麼嚴重的程度，可是那時候的城市規劃，特別是都城、皇城、宮城的營建，還是很講究環境、風水，很有生態意識的。

　　且不說紫禁城西邊北邊的南海、中海、北海、景山，南邊的太廟（現勞動人民文化宮）、社稷壇（現中山公園），遠一點的天壇、地壇、日壇、月壇、先農壇，更遠的南苑、頤和園、圓明園、玉泉山等，均是些山水環繞、草木森森的去處，單說皇宮紫禁城裡，稱得上園林山水的也有好幾處。

　　紫禁城最北，靠近神武門有一處園子叫御花園。

　　御花園北邊緊靠紅色宮牆處，有一座太湖石堆起來的假山叫堆秀山，山巔有一座高高在上的亭子叫御景亭。山頂的山石已經超過高高的宮牆，從紅色的宮牆外邊看上去，高高的御景亭浮在高高的紅色宮牆上方。

　　一位年輕的導遊指點著堆秀山上的御景亭，不無同情地對圍著他的遊人說：「進了宮的女人們再也沒機會出去了，只能站在那上面看一眼外面的世界。」圍著他的年輕的、年老的遊人皆感傷地連連點頭。

　　小夥子說得不錯，外面的人嚴禁入內，裡面的人不得輕易外出，皇帝也不例外，更不用說女人和小孩了。

　　堆秀山上的御景亭，為的是讓皇帝重陽登高，想來平常日子裡也不是誰想上就可以上去的。所以，一定要建一處御花園，好讓皇帝，尤其是讓皇帝的女人們、孩子們有一個接近花草樹木的地方。

　　就像本居於田野間的財主起宅修院，也要在最後邊位置修上一處或大或小的後花園，既要和一牆之隔的田野劃清界限，又要在自家院子裡弄出一塊有些田野味道的地方來；既不讓自家的女人與孩子和左鄰右舍的農婦、農夫混為一體，又要讓他們享受到一些自然田園之樂。即便如家道中落的紹興周家，被魯迅自稱為小康人家的周家，也有一個給了這家小孩子們無限樂趣的

御花園西邊的千秋亭,相對應的東邊有萬春亭

百草園。不過到底比不上去鄉下的外婆家與真正的農家孩子們在一起有趣味，如魯迅《社戲》裡記下來的那樣。

紫禁城裡的御花園就是皇帝給他的女人們、孩子們修造出來的「百草園」。

按說東西 130 公尺、南北 90 公尺、占地將近 1.2 萬平方公尺的御花園已經不算小了，可是，自明初建園以來，從明嘉靖、萬曆，至清雍正、乾隆，歷朝歷代的皇帝們總想給他們的女人們跟孩子們更多更好的山水田園、花草樹木、亭台樓閣，就這樣弄來弄去，硬是把御花園擠得滿滿當當。

假山、真水、奇石、亭台、樓閣、軒館，羅列於蒼松、翠柏、綠竹、牡丹、芍藥、玉蘭之間。

澄瑞、浮碧、凝香、絳雪、摛藻、延暉——僅亭台樓閣就有二十多座，占去全園面積的三分之一。造型別緻，裝飾精美精緻，被譽為紫禁城中亭式建築之首的千秋亭、萬春亭，在眼花撩亂中反倒失色不少。

至於田野般的自然趣味，就更難感受到了。

倒是嶙峋的古柏格外引人注目。古木保護專業人士說，唯有這類現在看來形體怪異的松柏，有可能比紫禁城的年齡還要大。

由此想來，擁擠的風景其實根本關不住可以在御花園裡遊樂的女人們和孩子們的心，反更讓他們總想著攀上堆秀山去看近水、看遠山、看林野茫茫。

比較起來，紫禁城西邊，鬱鬱蔥蔥的 18 棵古槐樹西邊的慈寧宮花園及周邊的院落，倒多些園林的自然味道。

春風裡隨處有淡紫色的二月蘭散漫地開放，秋陽下花紅的棗兒綴滿枝頭，冬雪中，棗樹、槐樹黑色的枝幹孤立。

歲月輪迴、草木榮枯，使這裡的主人們——曾隨皇帝們一起風光過的太后、太妃們越來越氣靜心平。

御花園的一個出入口處

只有在這樣的地方，煌煌的宮殿才讓位於森森的草木，本不算大的園子因此而顯得開闊疏朗。這是皇帝們專為他們的母親們及母親的同事們——那些因改朝換代必須退出政治中心、宮廷中心的人們——規劃修造的頤養天年的地方。

那些被草木掩映的為數不多的房子，大多是供奉佛像的佛堂。

始建於明代的慈寧宮花園東西寬約 50 公尺，南北長約 130 公尺，清乾隆時期改建擴建後，建築占地面積也不足園子的五分之一，且集中於花園的北部。

主體建築咸若館內是莊嚴神秘的佛堂，東、北、西三面塑立連通式金漆佛龕佛像，法器、供物一應俱全。

咸若館東側有寶相樓，供奉佛塔佛像近千尊，可謂千佛龕。

咸若館西側有吉雲樓，層層供台及四壁、屋樑擺滿五彩描金擦擦佛像（擦擦為藏語音譯，是一種以泥土為料，用模具製作的小型泥造像），總量過萬，堪稱萬佛樓。

咸若館北面有藏經處慈蔭樓。

將精神撫慰的佛堂得體地安置在自然撫慰的園林之中——皇帝們知道如何讓不甘寂寞又不得不寂寞的太后跟太妃們在拜佛誦經、風鈴叮噹與草木搖落中，獲得內心深處的寧靜。

御花園無疑是供宮裡的大小主子們休憩遊賞的。

慈寧宮花園是供太后與太妃們修身養性的。

而位於紫禁城東部的寧壽宮花園，則是乾隆皇帝心造的一個幻影。

比起宮中的其他花園，寧壽宮花園雖然不顯山不露水地隱藏在宮院深處，卻更多些江南園林的氣息。

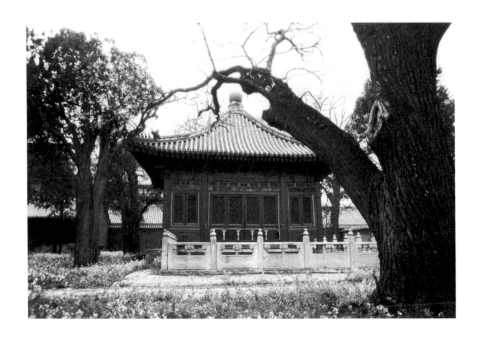

慈寧宮花園臨溪亭。位於紫禁城西部的慈寧
宮花園為明清太皇太后、皇太后及太妃嬪們
或遊憩，或禮佛之地

　　康熙皇帝在位 61 年，乾隆皇帝一時謙虛，說了句「予不敢上同祖皇，至六十年即擬歸政」的大話，說不定話一出口就後悔了。不過話既出口，皇帝說話不能不算數，便早早準備起來。

　　早在乾隆三十五年（1770 年），乾隆帝就開始修建準備 25 年後享用的太上皇宮殿。

　　在紫禁城東部那片占地達 5 萬平方公尺、歷時五年完成的寧壽宮區域，乾隆皇帝特意擠出一塊寬不足 40 公尺、長約 160 公尺的狹窄地帶，將其打造成一座寧壽宮花園，並千方百計地將其打造成具有江南園林風味的花園。

　　因為是乾隆為自己修的，所以也叫乾隆花園。

　　御花園已經擠得夠滿的了。

　　占地只有御花園二分之一的乾隆花園擠得更滿。

　　南北依次劃分為四個空間，實際上是四處院落。每個院落都有高低錯落的山石林木、房屋亭台、敞軒圍廊、曲徑欄杆。

　　既要層巒岩壑、樹陰蔽日，又要樓堂殿閣、簷宇相連；既要小徑通幽、曲折迷離，又要柳暗花明、豁然開朗。

　　室內裝飾精巧考究，蘇式彩畫色彩豔麗。

　　甚至山石間有「一線天」，軒亭內有「流杯渠」……

　　乾隆皇帝大概是想把他下江南看到的好東西統統弄到眼皮底下。

　　不過，在小小的石山間搞出個一線天已經是很造作的了，在十幾平方公尺的亭子間造出茂林修竹、曲水流觴的境界，委實太附庸風雅了。

　　正如乾隆修建的寧壽宮區幾乎是紫禁城的縮小版一樣，乾隆花園就更是他眼裡心裡一個大好山河的微縮版。

　　浮動在此種建築格局中的意象，分明是乾隆皇帝到時候不得不退的無奈，與打算「退」而不退的內心世界的自然流露。

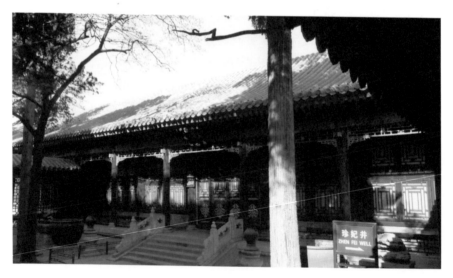

（上）乾隆花園南邊禊賞亭中流杯渠。乾隆式的微天縮地的
　　　風雅附庸，既看不見曲水流淌，更聽不到流淌的水聲，
　　　至多喝點小酒而已

（下）乾隆花園最北邊的倦勤齋。內部裝修複雜精細

他雖然讓出帝位、退居二線了，但他仍然可以端坐在和中軸線上三大殿、後三宮格局一樣的僅幾牆之隔的旁邊，一刻不落地盯著他的繼任者。

他修了一個他專用的花園，把遙遠的山河收入伸手可觸的格局之中；看起來他想讓自己退休後遁入山水之中，但在這樣的山水之中，他的廟堂同樣伸手可觸。

一代帝王內心深處的平衡寧靜真能通過殿堂的平衡和小小花園的寧靜獲得嗎？

25 年前，乾隆修建這片區域的時候真是興致勃勃；25 年後，真到了他該住進去的時候，他對這個地方早已興味索然。

只是在他移交皇權後的第三日，由他主持，在寧壽宮區域的核心建築皇極殿舉行了盛大的千叟宴。

他讓他的皇子皇孫們在這個地方極力地「尊老」了一番；而退位後的他依然住在養心殿把持著朝政，直到他離開這個世界，也未曾在寧壽宮居住過。

倒是後來的慈禧，以皇太后的身分住進寧壽宮建築群中的樂壽堂。

除了不肯放下皇權，或者說放心不下的原因外，乾隆始終沒有光顧他親手建造的休養之地，特別是輕易地就將那座傾心打造的寧壽宮花園置之腦後，可能還有另外一個原因，那就是他自己看了以後也極不滿意。

本想在一篇政治論文中增加些許詩情畫意，因為過分刻意而總有些格格不入、不倫不類。

宮中的「山河」終究比不得真山真水，那根本不是他的江山。

虛假的慰藉不適合自命不凡的「十全老人」。待在這樣的地方，還不如抬腿出走，在自家的山河間轉上一轉；或者乾脆獨處一室，獨自回憶往日的榮耀──這樣更能展露他不羈的帝王情結與浪漫情懷。

乾隆皇帝不斷地給威儀有餘的皇宮增添著既充滿文化情調，又適宜休憩頤養的奢華生活空間。乾隆七年（1742 年），在紫禁城西北部建造了大有江南園林風格的建福宮花園，30年後，又將這園子「克隆」在遙相對稱的東北部——寧壽宮花園的北端，準備著退居二線後享用。乾隆怎麼也不會想到，他的大清皇朝終結之後，建福宮竟被燒為灰燼，連同由他

搜羅起來存放在此的無數珍寶也同樣被毀。當然,再後來,一個全新的社會在保護文化遺產的旗幟下,把它「克隆」到東邊的,又「克隆」回西邊來,更是他想像不到的事情了。21 世紀初重建建福宮花園時,特意將被燒毀的痕跡保留並展示出來

死 生 有「命」

被扭曲的生命見證了無數被扭曲的生命

而更加凸凹不平，

太蒼老的生命見證了太多的蒼老

而更加蒼老。

正是這些蒼老的生命，

用它們的蒼老蒼勁蒼翠

與紅牆黃瓦的絕色組合，

與流動的風，

與飄移的太陽、月亮光影的絕色組合，

無聲地撫慰著寂寞的宮殿。

御花園裡萬春亭前的枯柏藤蘿

　　雖說紫禁城裡容不得生命自由生長，在主要的場所，特別是在舉行隆重儀式的大場面裡看不到花草樹木，看不到生命的綠色，但在邊緣地帶，還是有一些頑強的生命在枯死著、生長著。

　　一場大雪，壓斷了紫禁城御花園裡不少樹枝。

　　故宮博物院研究明清傢俱的一位專家揀出一根杯口般粗的柏樹枝，數數年輪，足足 160 年。紫禁城中，御花園裡，碗口粗、桶口粗、一人合抱、兩人合抱的古樹老枝比比皆是。

　　乾隆年間的《日下舊聞考》記：御花園內珍石羅布、嘉木蔥郁，又有古柏藤蘿，皆數百年物。

　　乾隆《詠御花園藤蘿》詩中有「禁松三百餘年久」句。

　　御花園裡大概既有古柏藤蘿，又有古松藤蘿。現在御花園的古柏藤蘿在東側的萬春亭北。不知從什麼時候開始，枯死了的，或者老死了的連理古柏枝幹，被年年嫩綠一回的藤蘿攀援纏繞。

　　可以確切算出時間來的，是枯柏藤蘿的北邊，摛藻堂與堆秀山之間的一株古柏。

　　據乾隆皇帝自己說，他在下江南的船上做了一個夢，夢見御花園裡的這株柏樹跟著他下江南。江南太陽如火，這柏樹就站出來為他遮蔭。回宮後，乾隆皇帝特地到御花園看望這株柏樹，並親封此柏為「遮蔭侯」，還寫了一首詩：「摛藻堂邊一株柏，根盤厚地枝擎天。八千春秋僅傳說，厥壽少當四百年。」

　　時在乾隆十四年（1749 年）。從那時至今，又過了 260 多年，就按 400 年加 260 年算，至少 660 多歲。可知這「遮蔭侯」是元朝的遺老了。

　　「御園古柏森森列」，其中不少看樣子比「遮蔭侯」還要蒼老。想想這

降雪軒前最老的龍爪槐與比較年輕的太平
花。清末小小的太平花，比起康熙時的「香
雪海」來，瘦弱太多了

地方曾是元皇宮的區域，它們比紫禁城還要蒼老許多也在情理之中。

對於沒有幾處綠蔭卻巨大無比的紫禁城來說，最北面的御花園、東邊的乾隆花園、西邊的慈寧花園和武英殿東側的十八棵槐一帶，真是毫無生氣的紅色紫禁城裡，僅有的幾片生機盎然的綠洲，彌足珍貴。更不用說生長在這些地方的三朝四朝的「元老」了，理應得到歷朝歷代的仔細呵護和悉心關照。

按照現在對列入文物級的古樹名木掛牌保護管理辦法，紫禁城裡樹齡 300 年以上掛紅牌的一級古樹 105 棵，樹齡 100 年以上掛綠牌的二級古樹 343 棵。其中柏樹最多，依次為松、槐。想來除了取其長壽常青的寓意外，與柏樹含「百子」音、意，與周代朝廷植三槐、三公位於三槐，後來的「三槐」代「三公」及「槐陰」相關。

御花園裡的龍爪槐正好是三棵，最大最老的那棵，主幹周長達 1 公尺 63，據說樹齡少的也在 500 年以上。雖說 500 年只長了 3 公尺高，但盤結如蓋、老態龍鍾的枝幹綠葉年年槐陰罩地。

武英殿東的金水河上，有一座至遲建於明初，也可能建於元代，至少是使用了元代構建的斷虹橋。橋北的植於明代的十八棵槐，老幹新枝，不論春夏秋冬地映掩著白橋、紅牆、黃瓦，為紫禁城籠罩出一大片難得的安寧清爽之地。

皇宮正西，與三大殿並列的慈寧花園裡有兩株銀杏，樹齡均在 300 年以上。夏綠秋黃的大樹與浮在水中的精緻臨溪亭，與花園北邊慈蔭樓、咸若館、寶相樓裡不時傳出修養中的後妃們的念經聲相生互動，別是一番寂寞的風景。

紫禁城最西北角的英華殿前左右兩側，枝葉茂盛的菩提樹鋪排了半個院

　　像英華殿這樣掩映在樹枝間的高等級宮殿，在紫禁城裡絕無僅有。英華殿始建於明代，乾隆時重修。明清均為漢佛殿堂，為歷朝皇太后、皇后禮佛之地。殿前殿後院落空曠。殿前兩側有萬曆皇帝的母親親手栽植的「菩提樹」。栽時左右各一小株，現已茂然成林了。在兩叢菩提林間，乾隆皇帝添建碑亭一座，把自己的《菩提樹歌》、《菩提樹數珠詩》刻在石碑上

落。這樹，據說是明神宗生母李太后親手栽植。當年肯定是一邊栽一棵的。幾百年後，竟繁衍成兩片小小的樹林，可謂一樹成林。

每年盛夏，黃花爛漫，有籽綴葉背，秋天落地，若豆粒，色棕黃，光滑瑩潤。年復一年，這籽粒大多成了宮裡人誦經的串珠。因籽粒類菩提籽，乾隆命名為菩提樹，大家也都這麼叫了。那籽粒，因此便愈見珍貴。其實，它的真正名稱是小葉欒椴。

從坤寧門出去往御花園走，門兩側各有楸樹兩株臥在土裡。樹不高，可根部已經非常非常老了。傳說是清朝皇帝從東北老家移來的。此後，征戰各處，凡勝，必帶當地土回宮，培於樹下。土堆便越來越高，樹反矮了，但楸樹的地位更高了。

還有一株有名的楸樹在東面的乾隆花園裡。乾隆皇帝給自己修花園時，為避讓、保護原有的一株楸樹，把設計中已定位的建築往後移了移，正好讓樹冠華美的楸樹立於門側。乾隆皇帝為該建築取名「古華軒」，親手書金字匾懸於上。

御花園裡有名的絳雪軒，則是因軒前的五株古海棠得名的。乾隆為此寫詩多首。寫於乾隆三十二年（1767 年）的《絳雪軒》中有這樣的詩句：「絳雪百年軒，五株峙禁園；名軒因對花，取意緣體物。」算來這古海棠至遲在康熙初年就有了。

確實也有記載，康熙春日賜宴於內苑，就曾「觀花於絳雪，玉樹臨風」。花苞如胭，花開如脂，花飛如雪，的確是喝好酒、吟好詩的好景象。

可惜這樣的好景緻早已消失了。現在正對絳雪軒的，不是「丹砂煉就笑顏微」的香雪海，而變成一叢不怎麼起眼的灌木太平花了。在春末夏初的和風裡，倒也能開出一堆素雅清甜的小白花，然而，比起香雪海來，那氣勢可就差多了。

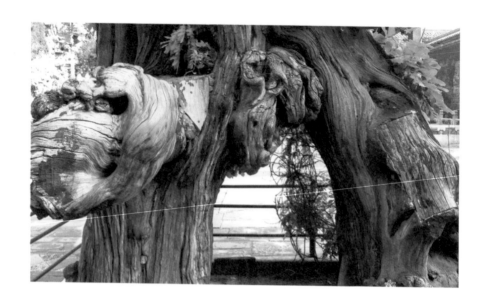

被劈裂為「連理柏」的早已死去的古柏。御
花園萬春亭四面，天一門內外，共有六棵這
樣的人造「連理枝」

可宮裡的人卻很看重，把太平花稱作「瑞聖花」，甚至把宮廷的命運與它們連結在一起：花若開得繁盛，天下就祥和太平。

英法聯軍搶了、燒了圓明園，廢墟間竟有太平花開放，光緒皇帝專陪慈禧太后去觀賞，群臣聚會賦詩，以為大清國就要「復興」。

1911 年，御花園裡的太平花開得格外繁茂，紫禁城裡的最後一位皇太后高興得不得了。可是沒過多久，她就得為 6 歲的末代皇帝簽發「退位詔書」。

有時候，人們會看見從高高的紅牆上邊探出綠色的樹枝。到了秋天，還會看見綠色的樹葉間露出紅了半邊臉的棗兒。

據說，主要在紫禁城西北角一帶，和供退居偏安的太后妃嬪們生活的壽康宮、壽安宮、慈寧宮、英華殿等比較空閒的地方，栽種著一些比較實用的棗樹、柿子樹、核桃樹等，這大概和這些樹的名稱，及它們能長出累累的果實有關吧。

既然實用，就不會太長久。現在在那些地方看到的許多棗樹、柿子樹，大多栽植於 20 世紀 60 年代，據說和那時候國家遭受的極端困難有關，和想要多少解決一點生存生活問題有關。半個世紀很快就過去了，這些樹也老了，在枝葉果實落盡的多雪的冬天，它們把鐵畫銀鉤般的枝幹刻在蒼老的紅牆上。

常常看見人們歡歡喜喜地在御花園裡一株又一株「連理柏」前照相留影。

其實帝王們並不關心「在天願作比翼鳥，在地願為連理枝」的世俗意象。他們關注的是史籍中「王者德化洽，八方合一家，則木連理」的記載，相信的是「木同木異枝，其君有慶」的說法。

於是，下邊的人便用人為扭曲的手段造出天示的祥瑞來——欽安殿前的「連理柏」是把分植的兩株從上面擰在一起；萬春亭旁的「連理柏」是把

御花園枯樹參天

一株從中間劈開，分植兩處，讓上邊仍連著。那撐起來的結，那劈開的傷痕，不管過去了多少年，仍顯露得清清楚楚。

人們更驚奇一株又一株松柏的軀幹上為什麼佈滿那麼多瘤狀物而凹凸不平。沒有其他的解釋，只能說被扭曲的生命因見證了無數被扭曲的生命而更加凹凸不平，太蒼老的生命因見證了太多蒼老而更加蒼老。

正是這些蒼老的生命，用它們的蒼老、蒼勁、蒼翠，與紅牆黃瓦的絕色組合，與流動的風，與飄移的太陽、月亮的光影絕色組合，無聲地撫慰著寂寞的宮殿。

紫禁城中最能撼動人心的，還是這些比紫禁城更長久，至少與紫禁城同齡的生命。

經歷、閱歷就是資本與力量，儘管它們中有些已經停止呼吸。

我自己，我也看見無數的旅遊者、參觀者團團圍繞在仍然枝繁葉茂，或雖然已經枯乾，依然頑強挺立著的蒼老松柏周圍，久久不肯離去。

人們之所以對它們肅然起敬，因為誰都知道，只有它們看遍了紫禁城裡24位皇帝一個個怎樣走來，又一個個怎樣離去。還有無數的後妃、宮女、太監，一個個怎樣走來，又一個個怎樣離去⋯⋯

而當狂風大作，黑雲壓向紫禁城之時，人們抬起頭，看見那些早已枯死的黑黑枝幹不屈不撓、清晰堅強地向烏雲密佈的天空伸去時，便立刻敬畏起這些生生死死、死死生生的「生命」來。

御花園裡的古樹新枝

哭 泣 的 宮 殿

如果不是親眼所見、親身感受

傾盆大雨突然降落紫禁城的情景，

怎麼也想像不到那是種怎樣

驚心動魄、驚天動地的景象！

但紫禁城有無比通暢的排水系統，

再大的雨水也容得下、排得出，

再多的雨水、淚水也能在傾刻間消失得無影無蹤，

再多的污穢血腥也能在頃刻間沖刷得乾乾淨淨。

有了這樣的防範體系，

再也不必擔心過多的雨水會浸泡紫禁城，

更不必擔心集體的滂沱與嚎啕會撼動紫禁城。

從紅色宮牆外看御花園中的延暉閣。晚清的
時候在這裡為宮中挑選秀女

　　如果不是親眼所見、親身感受傾盆大雨突然降落紫禁城的情景，怎麼也想像不到那是種怎樣驚心動魄、驚天動地的景象！

　　那雨絕對不是從天而降的，是從一座座宮殿上方向四面噴灑下來的。

　　當傾盆大雨潑在連綿起伏的大屋頂上的時候，激濺起來的灰白色雨霧便籠罩了整座紫禁城。

　　這時候不論你身處紫禁城的哪一個角落，都會看見雲煙和雨霧在一座座宮殿的大屋頂上集聚、湧動、翻騰。

　　筆直的牆脊、屋脊，彎翹的飛簷、大吻、脊獸，各樣各色的龍，都在雲煙雨霧裡時隱時現。

　　你會覺得雲霧雨水就是從大屋頂上生出來的，雷鳴電閃和翻騰雲雨的風，就是那些見首不見尾的龍、脊獸、大吻、螭首發出來的。

　　看看吧，上萬間房屋，數千個屋頂，數萬條屋脊屋簷，數十萬、上百萬的滴水噴灑出的水柱交織成萬簷飛流，數千個昂天螭首吐出水流的千龍吐水，那是怎樣集體哭泣的淚雨滂沱！

　　聽聽吧，急雨敲打光滑的琉璃瓦的聲音，水簾、水柱衝擊磚石地面的聲音，水流在明槽暗溝間奔竄的聲音，風雨交加、雷鳴電閃的聲音，那是怎樣集體哭泣的嚎啕交響！

　　紫禁城數十萬平方公尺的琉璃屋頂，數十萬平方公尺的磚石地面，總計近百萬平方公尺的範圍，突然大雨傾盆，剎那間會彙聚起多少雨水？

　　可是，不管多大的雨，不管下多長時間，幾百年來，紫禁城中從未有積水之弊；紫禁城建成後多次遭火災，但從未遭遇水災——紫禁城的規劃設計者預設了規範、嚴密、實用的快速排水系統。

　　在這個意義上，紫禁城裡的金水河是最唯美的，也是最實用的——由西北至東南貫穿皇宮的內金水河，不僅給威嚴肅穆的皇宮以靈動委婉之美，更

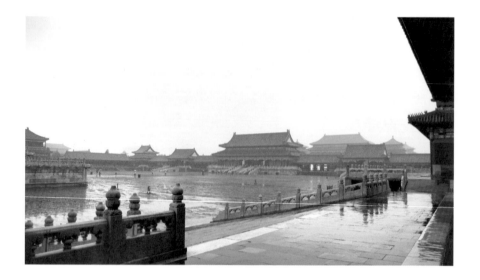

從西北面看雨中的太和殿廣場

重要的，是成為紫禁城的排水總幹渠。

掛在總幹渠上的地下雨水溝總長約 11000 公尺，總體上北高南低，落差 1.22 公尺，具備快速的自流排泄能力。

四周的城牆上面，外側高內側低，雨水流向內側，內側牆砌出排水石槽。

大殿前後寬敞的高台，中間高四周低，急落的大雨順著層層高台逐層跌落，流入院中。

開闊的廣場亦中間高兩邊低，雨水分別向西南、東南流出。

各宮院設明槽暗溝，由東西向支渠，匯入南北向幹渠，經主幹渠匯入總幹渠金水河。

靠近中軸的暗溝較淺，0.4 至 0.5 公尺，越向外越深，可達 1 至 2 公尺。由淺漸深，溝溝相通，溝河相連，水大水小，通暢無阻。

有了這樣的排泄體系，再大的雨水也能容得下、排得出，再多的雨水、淚水也能在頃刻間消失得無影無蹤，再多的污穢、血腥也能在頃刻間沖刷得乾乾淨淨。

有了這樣的防範體系，再也不必擔心過多的雨水會浸泡紫禁城，更不必擔心集體的滂沱與嚎咷會撼動紫禁城。

急風暴雨撼動不了固若金湯的紫禁城，也不可能給紫禁城留下什麼明顯的痕跡，只會將輝煌的琉璃大屋頂沖刷得更加燦爛，將灰磚、青石、漢白玉沖刷得更加清爽。

倒是那些不經意間慢慢飄灑的淒風苦雨，一點一滴地銷蝕著紫禁城的每個角落。

天不知道什麼時候陰沉起來，或許已經陰了好多天，或許一直這麼陰沉著。

（上）看見這樣的太和殿圖像的時候，立刻想
　　　到了太和殿的數毀數建，想到了歷代皇
　　　朝的持續更替

（下）太和殿底座確實堅固無比，雨水的沖刷
　　　浸漬，最多長出些旋生旋滅的細草來

好像有雨點、雨絲飄落了。寬寬的、高高的、大面積的紅牆最先覺察出來。

一點一點的雨點灑在乾淨的紅牆上是最清晰的，一絲一絲的雨絲掛在單純的紅牆上是最引人注目的。點點滴滴的滲入，絲絲縷縷的洇濕，無論多大的牆面，一律深深淺淺地斑駁變化著，一直到所有的牆面都變得濕漉漉的。

亮晶晶的水珠開始出現了，像從厚厚的紅牆裡邊滲出來似的，慢慢地向下移動，漫漫地向下流動。

雨不知什麼時候不下了。冷風繼續吹著。太陽慢慢地出來。

所有的牆面又開始有深深淺淺的斑駁變化，先先後後恢復成原來乾淨單純的模樣。

但有些痕跡留了下來。最初不易覺察，一次又一次地就明顯起來。比如那些下流的雨水一次次留下的痕跡，那些一次次洇濕又一次次晾乾的痕跡。這些痕跡往往不會留在誰都看得見的大面上，它們往往只能退縮、隱藏在邊邊緣緣，角角落落間。

但太陽曬不掉，風吹不走。

仔細看看這些日積月累的洇跡水痕，有時候會發現其中一些淒美的線條、奇異的圖案，竟然出現在帝后臣子們的書法繪畫裡。

還有一些雨水也留下了，留在不被注意或者根本看不見的紅牆縫隙裡，留在紅牆與灰磚之間的縫隙裡，留在灰磚、青石、白石的縫隙裡，甚至留在黃色的琉璃瓦間，滋生、滋潤出一叢叢一株株只要稍稍留心就可以看見的短暫生命和轉瞬綻開又凋謝的花。

那些從縫隙裡長出來的草、開放著的花，如沙漠裡的花草一樣，雖然營養不良，不夠鮮嫩豔麗，卻夠頑強，它們存留的時間似乎比御花園裡的肥綠瘦紅還要長久。

皇宮裡的冬日

　　紫禁城內的冬天比紫禁城外的冬天更加淒冷。

　　當冷雨凝結為凍雪，覆蓋了紫禁城的時候，深宮大院裡許多太陽永遠照不著的地方，積雪一直到春風吹過後也難以融化。

　　即使是那些大屋頂上，積雪的融化也變得反覆無常。

　　太陽升得很高了。屋頂上的白雪白得耀眼。靜悄悄化出的雪水先是沾濕了屋簷，接著一滴一滴亮晶晶地掉下來。

　　太陽落下去了，寒風吹起，正要和正在掉下的水珠不動了，順著滴水凝結起來。

　　太陽一天又一天地升起，一天又一天地落下。

　　水滴一天又一天地融化與凝結。

　　一排排長長短短的冰柱便懸掛在一座座宮殿的屋簷下了。

　　沉重的夜幕把雪壓冰懸的紫禁城沉入到深深的黑暗裡。

　　大小殿堂的窗戶開始亮出橘紅的光。

　　一個個紅通通的宮燈映照著一排排長長短短的冰柱，黃中透紅、晶瑩閃爍。

　　這時候，幾乎誰也看不見的豔美與冰涼會像冬夜裡的寒氣一樣，穿過門窗，穿過錦緞帷帳與絲綢服飾，瀰漫在宮殿的深處，滲入到肌膚的深處。

皇宮裡的冬夜

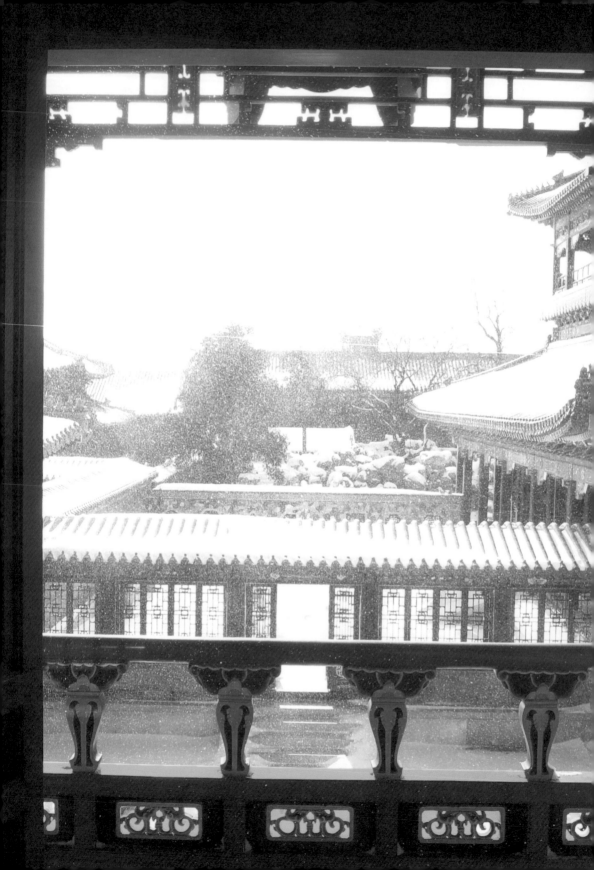

雪 舞 禁 城

當現代的樓宇街景模糊在風雪裡的時候，

人們發現，

紫禁城的線條，

在風雪中更加清晰優美了；

紫禁城的聲音，

在風雪中更加豐富悅耳了；

紫禁城的形態，

在風雪中更加典雅端莊了；

紫禁城的意象，

在風雪中更加大氣磅礡了。

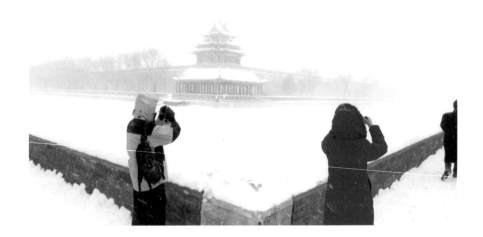

紫禁城外東北角護城河邊

　　紫禁城北的景山的確是看紫禁城的最佳位置，尤其是在下雪季節看雪中的紫禁城，看雪後的紫禁城。

　　雲暗天低，雪花紛揚紛亂起來，立刻朦朧了紫禁城天上人間的界線，朦朧了古往今來的時空，朦朧了宮殿與庭院的高低、寬窄、大小，朦朧了皇朝禮治權威的尊嚴和人臣的等級，朦朧了皇室跟平民的分隔與距離。

　　紫禁城中屬於皇帝黃色的琉璃瓦屋頂，紫禁城周邊一座座王府中屬於達官貴族的綠色琉璃瓦屋頂，再遠處屬於普通百姓的灰色屋頂，所有的一切，統統在此時被同樣的白雪覆蓋了。

　　雖然是暫時的，且人人都明白，皇帝更明白，但在飛雪的世界裡，在白雪覆蓋的世界裡，總會生出些別樣、異樣的情態來。

　　端坐在龍椅上的皇帝隔窗而望，有可能突然發出一道「聖旨」，喝住了紛亂雪花中紛亂的掃帚，喝退了面目不清的、勤奮掃雪的太監們。

　　他突然反感起臣僚與太監們的殷勤，他不想讓他們的殷勤攪擾了上天賜予的難得的純淨與寧靜。

　　皇帝起身走到養心殿庭院中。雖然發現他留在雪地上的腳印與大臣、太監的腳印沒什麼區別，不過，他的心境還算不錯。他把漂亮的後妃們及皇子們召來，讓他們在雪花中、雪地裡盡興。如果恰值元日元宵，他會傳令春節燈節要更熱鬧些。他希望聽到紛紛雪花中爆竹劈啪亂響的聲音；看到爆竹的紙屑與雪花一起飛揚的場景；他希望聞到雪花中彌散開清爽又濃烈的火藥的刺激味道。他突然變得親切起來、慈祥起來，會順手寫出一些柔潤、溫馨、祥瑞、和諧的詩句，還會寫出一幅又一幅不大不小的「福」字，隨著飄舞的雪花，送給他身邊的人們。

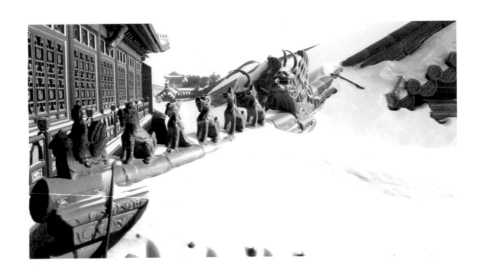

屋頂的脊獸

　　紛紛揚揚的雪花在紫禁城的每一個角落舞動起來時，在一派朦朧的景象中，似乎一切都消解了，一切都消失了。其實一切皆在，或者更加真切。

　　仍然可以站在景山最高處的萬春亭前觀望。如果你在晴天麗日時也觀望過的話，定將發現一個奇怪又令你無比驚訝的景象——在晴朗的天幕底下，古老的紫禁城似乎陷入現代高樓大廈的谷底；在大雪紛紛的此時此刻，現代建築一齊面目不清了，甚至退縮得無影無蹤，而殿宇高低錯落、鋪排宏大有序、線條清晰流暢、輪廓典雅秀美的紫禁城，卻如迷人的海市蜃樓般奔到眼底。

　　洋洋灑灑的大雪不僅遮掩不住它的容顏，反而渲染了它的風姿。不管是距離的原因，還是心理、視覺的原因，或是別的什麼原因，總之，凡是有此經歷者，都會思索這樣一個問題：紫禁城，這座最經典的中國古代建築，為什麼具有如此穿透時空的魅力？

　　這時候，你從景山下來，在紛紛的雪花中沿紫禁城寬達 52 公尺的護城河行走。

　　冰面的積雪已經使得護城河更為開闊了。透過飄揚的雪花，看得清河對面深灰色城牆的牆面上已經掛起累累雪團；橫在亂雪中的一線堞牆如鎖鍊般清晰整齊；被鎖定的威武神武門城樓與玲瓏角樓，在飛舞的雪花中愈顯出遺世獨立的勢態。雪花越牆而過，神秘的宮殿近在眼前，又遙不可及。

　　這時候，與神武門南北守望的午門前，午門城樓與東西雁翅樓、闊大的紫紅色牆體牆面合圍而成的巨大敞口式廣場更加雄渾整肅。密密麻麻的雪片旋轉翻動出一派渾然浩然的境界。誰都用不著懷疑，再多、再大、再密的雪，不論是狂亂的還是輕盈的，都可以集中在這個地方，這個地方總可以從容地包容、吞吐。

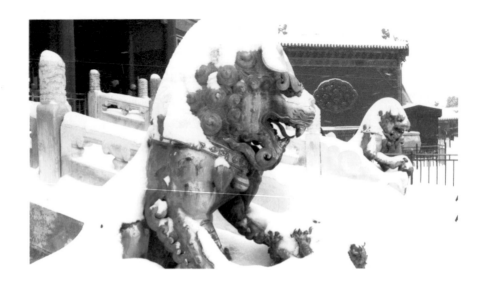

門前的獅子

約 600 年前，就在午門城樓剛剛竣工的第一個元宵節，永樂皇帝朱棣在午門前高搭彩閣，燃放煙火，與民同樂。不料燒毀了嶄新的城樓，燒死多人。那一年肯定沒有出現「正月十五雪打燈」的瑞象。儘管如此，後來的皇帝們仍然會登臨午門城樓。雪中的元宵燈節分外隆重熱鬧。高高在上的皇帝樂意看著他的臣民在雪地裡點亮花燈。

通體亮堂的長龍與飛雪共舞。

不知過了多少年。世界著名三大男高音的終生夢想實現了。21 世紀的第一年，帕瓦羅蒂、多明戈、卡雷拉斯在午門廣場高歌《今夜無人入睡》。

但他們也有遺憾。如果是在飄著不大不小、不緊不慢輕柔雪花的元宵節，一流的現代燈光師把古老城樓幻影化作無法複製的背景，世界上最最著名的男高音的嘹亮歌聲在曼妙的飛雪中直上河漢，那會是怎樣的渾然浩然啊！

紫禁城內長達 2 公里、蜿蜒起伏的金水河在飛雪中舞動了。

到處可見簷宇四角的走獸，屋脊上的龍吻，嵌在基石間的螭首，數不清的石雕欄杆上的雲龍雲鳳，九龍壁上的九龍，青銅獅子，青銅獸面，銅鶴銅龜，所有的動物雕塑、雕刻，統統摘去威嚴的面具，和飛雪一齊舞動起來。

殿前殿後的雲龍石雕上積了雪，還沒有完全被覆蓋，你便看見，也知道了什麼是神龍見首不見尾。

在保和殿後面那塊重約 250 噸的雲龍石雕前，你會想到這塊最大、最重的石塊如何運進紫禁城的事。如果那一年下了一場鋪天蓋地的大雪，數萬民工就用不著掘井潑水做冰道了，他們只要將雪道壓成冰道就可以將這塊巨石滾運進北京。

數倍於午門廣場、面積達 3 萬平方公尺的太和殿廣場上，長長的御道被

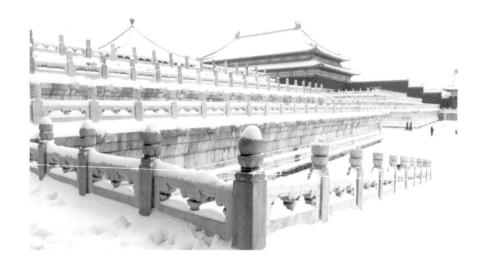

大雪中的太和殿背影

白雪覆蓋了，遍體滄桑的無數地磚被白雪覆蓋了，一派潔白的廣場無比空曠。

融入雪色的漢白玉三台托起的太和殿巍峨而縹緲。一排又一排石雕望柱頂端的積雪一點點加厚。「高處不勝寒」的感覺頓時襲來。

紫禁城東北的一個角落裡有一口井，因珍妃被推入井中，故現在叫「珍妃井」的井口也被白雪覆蓋了，而所有經過此處的人都感受到直入骨髓的冰涼。

紛紛揚揚的大雪終於完全覆蓋了紫禁城，覆蓋了幾百年來紛亂的腳印和明滅的燈火，覆蓋了爭權奪利的動亂與朝代的更迭。

當紛紛揚揚的大雪安靜下來之後，紫禁城被覆蓋得如此靜謐、如此安逸、如此乾淨、如此完整而完美。彷彿什麼也沒有發生過，只留下偉大的建築在純潔的世界裡盡情展現它的完整與完美。

紛紛揚揚的雪應當不停地落下，下得再大一些，積得再厚一些，紫禁城亦承受得起。在這座宏大無比的中國宮城中，再大的雪也不顯沉重，再厚的雪也不顯冰冷，再狂亂的雪也不顯肆虐。上下一體、河山共色、天地莽莽，原本就是紫禁城的景象。

可是，在沒有人希望停下來的時候，大雪停止了，停得那麼突然，那麼匆忙，那麼猝不及防。

一陣又一陣突如其來的勁風迅猛地掃蕩了沉重的冬雲。

紫禁城上空的天突然變得格外的藍，紫禁城上空的太陽突然變得格外耀眼。

格外尖刻的風在紫禁城寬寬窄窄、長長短短的通道間急速地竄來竄去。空氣格外純淨、凜冽。

紫禁城中所有人的頭腦突然變得格外清醒、理智、現實，也格外亢奮、

雪後初晴的太和門

不安、衝動。

　劇烈的變動之後，一切歸於平靜。

　紫禁城中的人們突然發現從來沒有的明朗，從來沒有的清晰，從來沒有的鮮豔。

　被綿厚白雪嚴嚴實實覆蓋的所有高低錯落的屋頂、磚石路面、高台平地都閃爍著炫目的白色亮光。在上上下下炫目的白光之間，那些被太陽照亮了的紅色廊柱門窗，那些被屋簷遮映著半明半暗的紅色廊柱門窗，以及那些無處不有的大塊大塊的紅色牆面，一樣閃爍著炫目的紅色亮光，從炫目的白光間跳了出來，從四面圍攏而來。

　不論在東西六宮一座又一座精緻的院落中，還是在開闊的太和門前、乾清宮中，此種感受都很強烈。當然，當你一個人靜靜地站在湛藍湛藍的天宇之下的太和殿前，此種感覺就更加強烈了。而當太陽初昇的早晨和太陽西下的傍晚，站在同樣的地方，你會感受到另一種奇異的景象——上上下下炫目的白光鍍了一層金，上上下下的白光之間的炫目紅光鍍了一層金。四面八方一派炫目的燦爛輝煌。

　這個時候，你會驚訝於如此純粹的色彩竟能給你如此驚心動魄的震撼。你會感受到從來沒有過的博大與雄渾，你會感受到從來沒有過的氣壯與神旺，你會發現你自己忽然產生了從來沒有過的，想做一些重要事情的強烈念頭。當然，你也有可能感受到從來沒有過的寂寞、孤獨與渺小。

　當你終於冷靜下來的時候，當你明白你置身於偉大的建築之中的時候，當你發現你所有感受來自你周圍一切的時候，你終於明白，或者終於清醒地意識到，紫禁城的建築師們為什麼把所有宮殿區域裡四面合圍著的廊柱、門窗及大面積的牆面統統交給紅色，交給被今天人們稱之為「中國紅」的色彩。

雪後初晴的太和殿東側中左門。雪色映襯，
寒風凜凜，紫禁城卻愈發流光溢彩了

厚厚的積雪在輝煌太陽照耀下，在火焰般明亮溫暖熱烈的「中國紅」的渲染中閃閃爍爍地開始融化了。

一座座屋頂上，一條條筆直的屋脊兩端，一個個龍吻昂起張揚的頭和張開的嘴巴。

高聳的屋脊和牆脊上，積雪大片大片地滑落。

大屋頂上的瓦壟漸漸顯出凸凹的行列。

過不了多久，連綿的屋頂上鋪排著的無邊無沿的琉璃瓦，閃現出明明暗暗的金色光澤。廣場上一塊接一塊露出濕潤而新鮮的褐色地磚，更顯得飽經滄桑。被無數的鞋底打磨過的石頭御道濕漉漉的，又滑又亮。

太陽更亮，白雪更白，紅牆更紅。黃瓦更黃。紅牆黃瓦點綴著白雪，不知不覺地幻化成白雪點綴著紅牆黃瓦。

雪融化得更快了。雪水變成冰，又化為水，又變成冰，再化為水。一絲絲地、一點點地滲下去。像太陽的影子一樣，像流轉的時光一樣，一絲絲地、一點點地滲下去，滲入一行又一行金黃色的瓦壟中，滲入一面又一面紫紅色的宮牆裡，留下一縷又一縷幾乎尋覓不到的濕痕來。

大雪終於消失得無影無蹤了。可以讓人生出無數關於大雪回憶的殘雪，只有在太陽永遠照不到的角落裡，在東西六宮狹長的陰暗通道中，在曲折蜿蜒的金水河冰面上，在慈寧宮、慈寧花園枯萎的草叢裡，在神武門兩側的城牆根，在護城河邊的石縫裡，靜悄悄地存留著。

一切又回歸了，一切又復原了。

大雪飛揚的朦朧詩意被大風吹散，大雪覆蓋的柔和溫馨被冷漠驅逐。

豈止是復原回歸，整個紫禁城像被潮濕冰涼的抹布擦過一樣。更紅的高

在延春閣上看雪後的前三殿、後三宮，還有
右側的雨花閣，氣象無限

牆更加森嚴，更鮮豔的門窗更加緊閉，更空曠的廣場更加冷清。石獅、銅獅、雕龍、繪龍更加嚴厲威猛。更清晰了上下高低，更清晰了大小寬窄。一切更加分明，更加有序，更加規矩。

然而，天氣卻愈加寒冷了。

同樣是冬季，同樣是下雪，同樣是幾百年前那樣的雪，同樣是幾百年前雪後的紫禁城，卻早已物是人非了。

大雪洋洋灑灑的時候，不知有多少人相約到故宮看雪。

紫禁城東北角、西北角的護城河邊，景山的最高處，突然架起了比平日多得多的各式照相機。

看起來確實也很奇怪，當現代的樓宇街景模糊在風雪裡的時候，人們發現紫禁城的線條在風雪中更加清晰優美了，紫禁城的聲音在風雪中更加豐富悅耳了，紫禁城的形態在風雪中更加典雅端莊了，紫禁城在風雪中更加大氣磅礴了。

雪後的太陽出來了，紫禁城的色彩更加亮麗奪目了。此時此刻，我不止一次看見，並羨慕快樂無比的女生男生們，在金水橋邊的雪地裡，在太和殿廣場的雪地裡，盡情地打滾嬉戲。

他們不再如昔日的臣民向帝王威權跪伏。

他們因陶醉於今日的紫禁城之美而情不自禁。

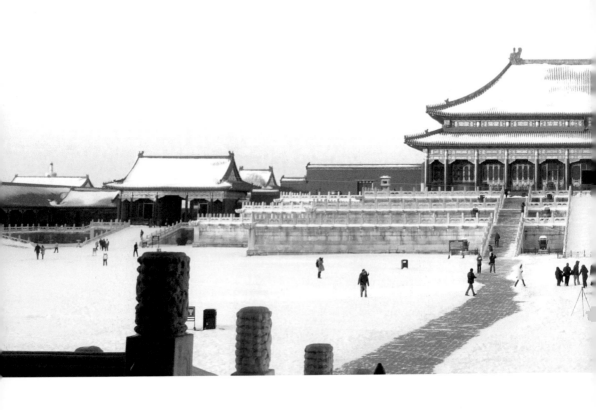

大雪紛飛中的太和殿，真有些龍飛鳳舞的境
界。不過，人們更喜歡大雪過後太和殿的明
麗祥和

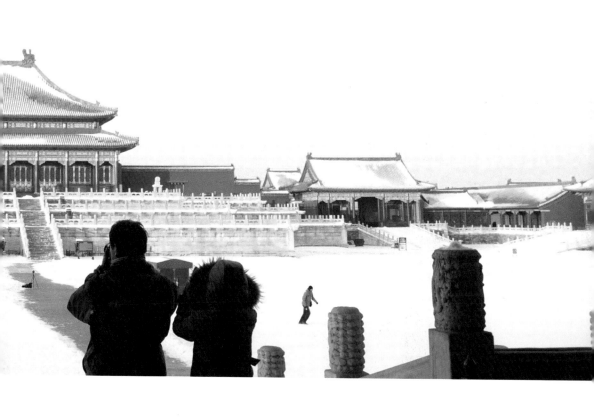

故宮院長說故宮

作　　者	李文儒	
發 行 人	林敬彬	
主　　編	楊安瑜	
編　　輯	郭憶萱・盧琬萱・李睿薇	
內頁編排	陳伃如	
封面設計	陳鷹正（鷹正設計工作室）	

出　　版　　大旗出版社

發　　行　　大都會文化事業有限公司

11051 台北市信義區基隆路一段 432 號 4 樓之 9

讀者服務專線：（02）27235216

讀者服務傳真：（02）27235220

電子郵件信箱：metro@ms21.hinet.net

網　　　　址：www.metrobook.com.tw

郵政劃撥　　14050529　大都會文化事業有限公司

出版日期　　2020 年 02 月修訂初版一刷

定　　價　　480 元

I S B N　　978-986-98603-2-1

書　　號　　B200201

國家圖書館出版品預行編目 (CIP) 資料

故宮院長說故宮 / 李文儒著 . -- 修訂初版 . -- 台北市：大旗出
版：大都會文化發行 , 2020.02
304 面；17×23 公分
ISBN 978-986-98603-2-1(平裝)

1. 國立故宮博物院 (中國) 2. 宮殿建築

924.2　　　　　　　　　　　　　　　108022069